戶外攝影實戰祕笈
帶你從海底拍到山頂

 裝備器材

 攝影技巧

 野外知識

一步一步教你拍出高品質的作品

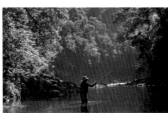

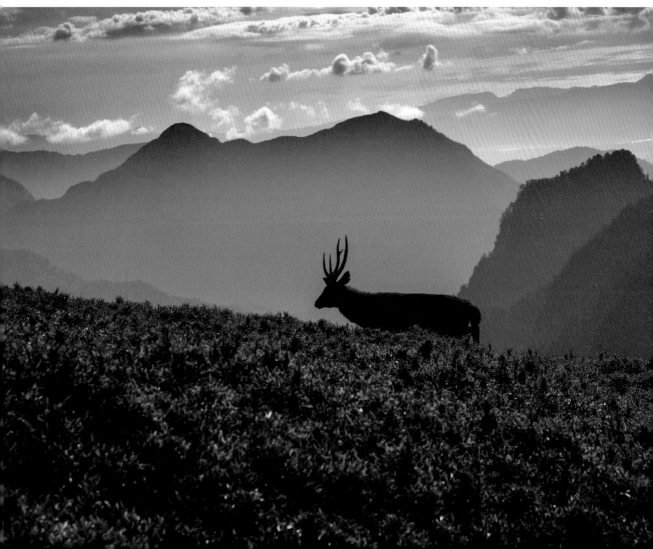

作者序

從事攝影相關工作已經二十年，和戶外活動結緣更是超過三十年，好不容易完成這本書的撰寫與製作，終於可以鬆了一口氣。本書的圖像當然是累積出來的，不可能在短時間內能夠拍到那麼多，但是無論是海底還是高山，全部都是在台灣地區的自然野地拍攝獲得。

與其說是戶外，不如說是自然野外來得更貼切些，深入野地的影像拍攝和一般的攝影行為在本質上有很大的不同，這種攝影過程和一般的戶外活動也差距遙遠，雖然都是進出自然環境，但是要帶回精采的影像比起單純的到戶外走一回難很多，除了得揹負沉重的攝影器材抵達拍攝現場之外，野外攝影者還必須同時擁有在野地進出與長時間生活的能力，這牽涉到的不只是攝影技巧，更重要的是對自然環境的認識、特定裝備的操作、風險的規避以及專業活動的能力。但是這當中的樂趣與成就感，絕不是其他領域的攝影行為可以比得上。

自然環境就像一本真實的百科全書、地理教室，想要獲得精采的影像就必須自己親身的深入這些環境才有機會獲得，這其實是有風險的。除了壯麗的風景，很多活動的過程也是值得紀錄的好題材。然而在台灣從事這種攝影活動的人並不多，事實上，台灣的自然環境存在著許多問題，除了自然資源不斷被破壞之外，政府機關也沒有制定好的管理辦法，缺乏正確教育與宣傳更是，導致大多數的台灣人對於戶外活動都存在

錯誤的認知,無論是上山還是下海。雖然就住在寶島,但是多數台灣人卻不認識自己所擁有的福氣。

只有進入戶外親身體驗,才能明白自然環境的美好,以及維護的迫切,雖然進出野地會讓自己面臨風險,但正因為如此,可以讓人們更深刻的認識自然環境,以及領略自然資源對自己的重要,與其浪費大部分的生命在都市裡接收無聊訊息,不如進入森林盡情吸收芬多精,或是跳入海底感受水中呼吸的快感,對身心會好很多。我無法說服多數人我看到的有多美好,只能藉由帶回的影像和眾人分享。

一本戶外攝影書籍的出版不是僅靠一人之力就可以完成,本書要感謝來自瑞典 THULE 登山背包的大力贊助,才能在這短短兩年之間完成,要能夠順利的背負重裝行走多處高山野地,就是得依靠像 THULE 這樣的高品質背包才能舒適的攜帶多項裝備,並且穩固可靠。

戶外活動的領域很多種,本書所拍攝到的影像大多是和登山、潛水、釣魚、單車旅行等活動直接相關,到底是為了拍攝而出門,還是去了現場非拍不可,已經模糊不清,只知道每次回家洗完裝備,儲存影像完畢後,老是又想著接下來要去哪兒呢?其實,就繼續揹起背包,哪裡沒去過,就往哪裡去。

邢正康

目錄

Chapter 3
器材操作的樂趣

Chapter 4
光線的影響

Chapter 5
戶外閃光燈的控制與運用

目錄

Chapter 6
戶外攝影行程的裝備實戰

Chapter 7
常見的技巧

Chapter 8
戶外風險的管理

Chapter 9
必須認識的戶外裝備

Chapter 10
特定主題的拍攝

1 戶外攝影有什麼好玩

帶著相機出門，才發現自己可以玩得更專心。

戶外攝影讓我們更深刻認識這個世界

戶外攝影並非只是將攝影器材帶進戶外環境拍攝風景而已，我們透過鏡頭觀察景物時總是會比只用眼睛看更仔細，事實上，這樣的取景行為無形中，已經讓我們更深刻的認識這個世界。

每一種戶外活動的本身已相當吸引人，由於這項活動的本質是在自然戶外的環境下進行，因此可拍攝的主題包羅萬象，可以是動植物生態，也可以是自然風景，更可能是人與自然環境之間的互動，當然也包括各式戶外活動的過程。和其他一般攝影行為的差異，最主要在於所帶回的影像總是在野地環境取得，拍攝時機不分白天黑夜，拍攝現場也不分海拔高度，不分任何地形，甚至未必是在陸地上喔！

就因為這樣，使得戶外題材的拍攝總是比較困難、耗時、耗體力、耗金錢、失敗率高，甚至安全風險也高，而且需要具備特定的戶外知識與技巧。但也正因為如此，戶外攝影的樂趣遠遠大過一般的旅遊拍照，如果一點困難和風險都沒有的活動，又怎麼會有樂趣和成就感呢？

讓戶外攝影很好玩的七個原因

原因一　玩到沒日沒夜

要進入漂亮的大自然裡都是遠離文明的,只有在原始無污染的自然環境中,才有拍攝這些景物的機會,要拍到真正動人的畫面是不分晝夜的。

在自然戶外環境中可以拍攝的題材非常廣泛,有些生物只有夜晚才出現,野鳥在清晨和黃昏才會活躍,拍攝漂亮的日落當然也就得摸黑才能回到營地或山屋,壯觀的星空只有在無光害的夜晚才看得到。想拍日出?那就得披星載月的在日出前抵達我們想去的位置……。所以,戶外攝影的型態是全天候的活動,必須打破日出而作,日沒而息的觀念,因此行程的安排,和一般的旅遊行程大大的不同。

這種行程可不一定是只有登山喔!雖然依靠體力攜帶足夠的食物與裝備,和登山健行看起來沒有差別,但是別忘了,真的走到山頂上看到的景象,只是整個行程的一部份,有更多畫面是出現在沿途的步徑上,所以別把登頂當作唯一目標。再說,所謂的戶外攝影主題絕不只是在山上才有,溪谷、海濱、田野、湖泊,甚至是公路旁,只要是有某種特定地形或植被生態之處,就一定存在值得留下影像的自然野趣。

原因二　抵達的過程就好玩

自然環境中的地形、地貌都是天然形成，當然不會是平坦無比，即使海灘或是濕地也是如此。這些應該都是有起伏落差的自然環境，進入其間可能得經過樹根、岩石，或著是穿越溪流，再爬昇數百公尺的陡坡，甚至翻山越嶺。可能一天當中徒步行走時間超過 10 小時，還要揹負全部的器材裝備……。

雖然想到就累，但是藉由可靠器材裝備的運用，以及操作技巧正確，不但能安全通過每一個特殊地形，更帶來成就感與樂趣，而且是經由自己的操作，最終安全抵達目的地。進出這些原始自然環境多少都有風險，同行的隊員彼此互相幫助，共同克服這些險阻，整個過程已經是有不小的收穫，不論是登山、騎車還是潛水，這種行進間的過程就已經非常有意思。

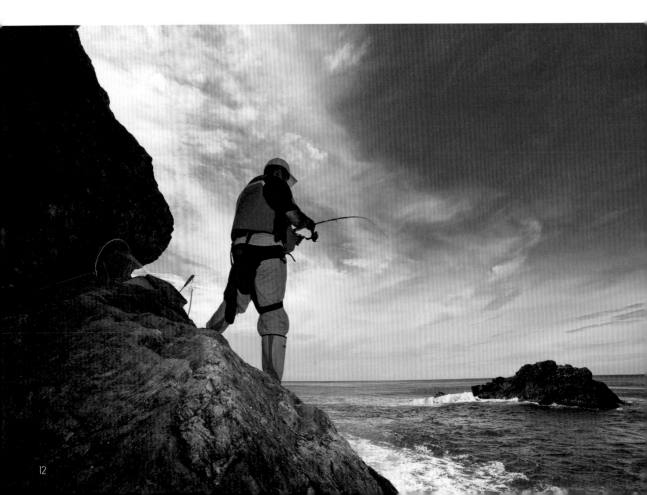

原因三　舒適的戶外生活更好玩

抵達目的地之後，如果已經筋疲力盡，又冷又餓的話，是不可能再有精力去拍什麼畫面了。所以一定要正確使用理想的專業裝備，透過合理的行程安排，讓我們抵達現場後維持身體的舒適，才有精神與力氣盡情的取景攝影。所謂正確使用裝備，至少包括一切必須穿戴的衣物、鞋襪、器材，並且合理收納在背包裡，野地過夜的行程還得包括食宿裝備與食物，並且懂得操作。

這不只是為了要舒適而已，更重要的是為了自己的人身安全。天候的劇烈變化往往是夢幻般景色會不會出現的關鍵因素，但同時也能帶給我們最大的威脅，尤其是在高海拔的深山之中，一旦身體失溫，就是回不了家的開始。而這些戶外裝備就是為了應付這些極端環境或惡劣天候而生，除非你再也不從事戶外攝影，或著從此不離開屋子，否則你一定要與戶外裝備為伍。而操作這些玲瑯滿目的裝備（包括服飾），除了帶給我們安全與舒適之外，本身就是樂趣之一，也是戶外生活的品味象徵。

原因四　尋找主題也很有意思

進入野地到底要拍什麼？戶外活動的過程中的一切人物與環境的互動，都是值得拍攝的主題，當然特定的景觀更是鏡頭的焦點，只要用心觀察，就不會每次出門回家後，只有人物面對鏡頭的紀念照。

可拍攝的畫面有：

1. 成員之間的互動：
 從整裝開始，夥伴間的互相扶持、人物的表情、攀爬或操作的肢體動作……

2. 人物與環境的互動：
 登頂瞬間的肢體動作、奮力攀爬、涉水……

3. 人物與裝備的情境：
 騎車動態、整理背包、綁鞋帶、踩踏單車踏板、甩動釣竿、跨步入水……

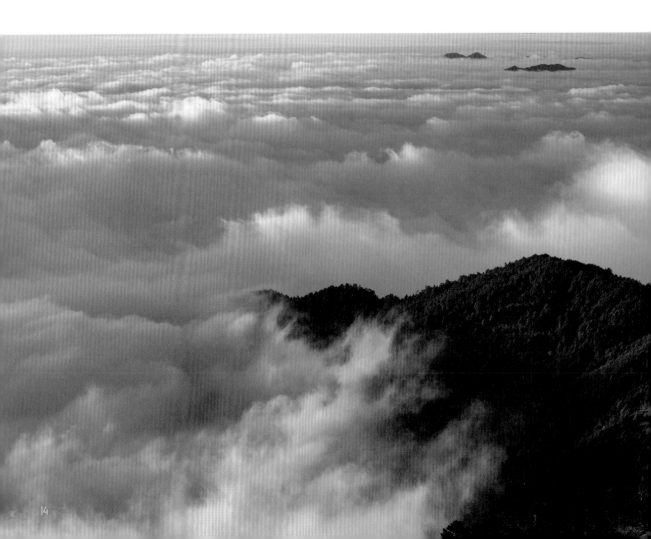

4. 動植物生態：
 野鳥覓食、昆蟲擬態、野生動物、高山森林、變色植物、野花、水生植物……

5. 地理景觀：
 高山、溪流、溪谷、海岸、岩層節理、圈谷……

6. 光影雲彩：
 日出、晨曦、夕陽、彩霞、雲海、雲瀑、彩虹……

原因五　屬於自己的拍攝風格

當我們找到某種拍攝主題之後，在按下快門之前，要先決定這張畫面到底要呈現什麼風格，也就是說，在還沒按下快門之前，心裡已經預先設定這張畫面的構圖焦點、景深的深淺、明亮度、清晰度與模糊、順光、逆光等，進而決定要控制的光圈與快門數值，以及鏡頭取景的角度。至於要不要更換鏡頭，就不是那麼重要，只要能夠達到預先設定的想像標準即可。經常欣賞別人的作品，是培養影像品味的一個好習慣，至少也要經常審視自己拍攝的成果，久而久之，對於影像的敏感度無形之中也會提升，自會累積出屬於自己的特定風格。

常見拍攝的風格與手法，大致有以下幾類：

1. 全景深：
 一般的風景圖像，經常使用廣角或是超廣角鏡頭，會希望近景至無限遠處都保持清晰，通常採順光拍攝，最適合壯闊的山脈、草原、海洋等的拍攝。

2. 淺景深：
 為了凸顯主題，讓主題前後模糊的一種手法。例如野生動植物、人物，或特定肢體動作等。使用中長焦距的大光圈鏡頭，只要開大光圈就很容易獲得這樣的效果，而且圈開得愈大，代表快門速度可以更快，也讓畫面比較不容易晃動。

3. 逆光源：

逆光雖然會讓色彩較不飽滿，反差增加，但可以凸顯主題輪廓，這種畫面通常也極具生命力。

4. 側光源：

側面來的光線通常讓畫面的景物較有立體感。自然界的光源只有陽光或月光，斜射的光線也讓色彩更加飽和，所以清晨和黃昏是戶外拍攝的最佳時機。（緯度愈高的地區斜射光的時間愈長，在夏季的台灣大概是 08:00 之前，15:00 之後。）

5. 剪影：

極端逆光的拍攝方式，主題幾乎完全沒有色彩，但是輪廓極為清晰。這種強烈反差形成的線條，可以讓主題更明確。

6. 慢速快門：
 這不一定是為了增加曝光亮度，快門關閉前，鏡頭跟隨主體移動，可讓背景流動。

7. 高速快門：
 凍結快速移動的物體，例如水滴、跑動中的人物，或是快速移動的單車等，有時得搭配閃光燈，讓主體更清楚。

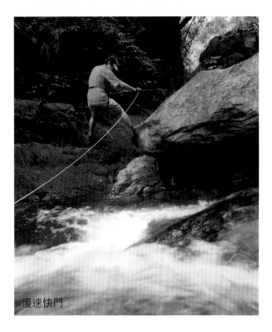
慢速快門

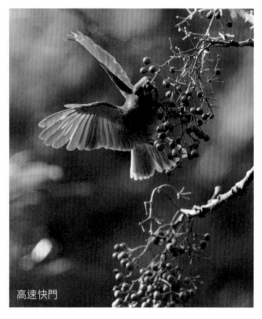
高速快門

8. 人工補光：
 自然光源過暗，或是需要製造特定光線方向時。使用閃光燈不一定是為了補光，有些情況下更是必須當作主要光源，至於要使用幾顆閃光燈，這就需要技巧和經驗了。

9. 透視與壓縮感：
 不同焦距的鏡頭，相同的主體可營造出不同的視 覺感。這需要足夠的拍攝經驗，才能體會出不同焦距的鏡頭在視覺上的差異。

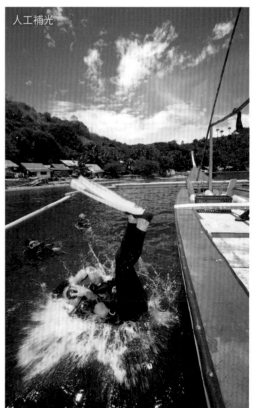
人工補光

透視與壓縮感

原因六　選對快門時機才會爽

只有在「對」的時候即時按下快門，才有理想的瞬間被凍結。這是什麼意思呢？並非只有高檔器材才能拍到好的圖像，能不能善用自己熟悉的裝備，並瞭解自己要拍攝的主題，才是重點。亂槍打鳥式的拍法，只是增加回家後整理圖檔的負擔。

如何選對快門時機

1. 特定的季節景觀，當然只有在特定季節才有。

2. 天空的雲彩變化，氣候不穩定的時候就愈壯觀，遇到出大景的機會高，尤其是颱風接近的時候。

3. 陽光斜射時光質最佳，這表示在亞熱帶的台灣，一天當中最好的自然光拍時機在上午 8 點前，下午 3 點後。但是水中攝影最好的時段是光線強烈的中午，因為海水會吸收光線。

4. 認識你要拍的活動。這樣比較能預測接下來的畫面，較易抓到精采的瞬間。眼明手快，熟悉自己的器材是必須的。

5. 報導式攝影，只有讓自己融入現場，讓被攝者（人或動物）習慣或忽視你手上的鏡頭，才能記錄當下真實的時刻。

6. 愈輕便，就愈有創造力。

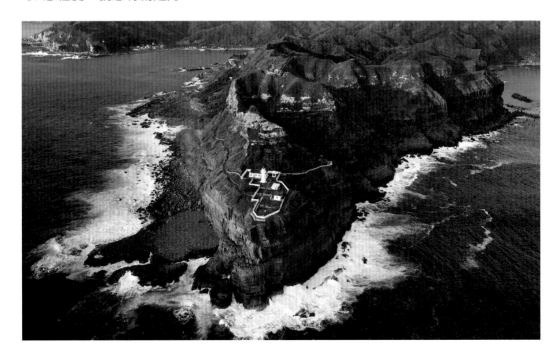

原因七　戶外環境的臨場應變

進入戶外野地，隨時要保持敏銳的觀察力，不但要能及時舉起相機，不錯過任何可能的精采瞬間，最重要的是，要能有風險控管的意識。無論是在山區還是海裡，隨時都可能發生突發狀況，例如山區下了一場午後雷陣雨，除了可能有雨過天晴的的彩虹之外，也有溪水暴漲的風險，或是土石鬆動的可能，所以一定要保持警覺。

戶外臨場應變的注意事項

1. 熟悉你的裝備，隨時都能夠鬆脫你的背包腰帶。

2. 要有撤退計畫。

3. 善用戶外手錶，隨時監看氣壓變化。

4. 進入野外，雨衣永遠要放在最容易隨時拿取的位置。

5. 通訊器材記得要帶，備用電力也不能疏忽。

6. 要有一物多用的概念，能少帶就少帶。尤其是衣著，帶多很累，但少帶會很慘。

7. 取景要注意安全，不必為了某種視角，讓自己陷入險境。

8. 注意時間，日落拍完就是摸黑的時候，除了要取出頭燈之外，也得計算返回的路程。

9. 需要長時間曝光而腳架沒帶時，可雙臂夾緊，依靠在穩固的樹幹或岩石，或利用地形地物，讓相機穩固的擺放，利用延遲快門的功能，可減少手指按快門造成的震動。

10. 相機背帶掛在頸部，拉緊後利用機背的螢幕構圖，也可以減少手震。若能夠斜揹時，穩定度更好。

11. 白色的衣物可以當作反射光線的道具。

12. 遇見野生動物，動作靜止，讓它先走。但是遇見毒蜂，必須立刻回頭，愈快愈好，切不可揮舞衣物。

13. 前往高山地區務必要做高度適應，若發生頭暈、想吐的症狀，休息若未改善，須立刻下降高度。

14. 相機電力會因低溫而衰退，當發現電力消耗過快時，儘量減少無謂的螢幕檢視。備用電池可放置在外套內靠近身體的口袋內，體溫可讓電池效率好一點。

Chapter

② 靠什麼記錄影像

原來如此，懂得這些基礎常識，以後按下快門不再心虛。

影像是如何形成的

簡單的説，影像的產生，是光線通過鏡頭的「收集」後，投射到密閉不透光的機身裡，由機身裡的感光元件將光線「累積」起來形成影像，光線累積的過程就是「曝光」。這個過程累積的光線太多，畫面看起來就是過亮甚至亮到全白，就是所謂的曝光過度。相反的，如果感光元件上累積的光線不夠多，畫面就會太暗，甚至是暗到全黑。所以必須控制到剛好，才會是讓肉眼看起來正常的影像。光線控制到剛好的，就是一張曝光正確的影像。

在鏡頭的結構裡有光圈（Aperture）這個組件，可以手動控制開大或縮小，開大進光量就愈大，縮小則進光量愈少，就像是水龍頭可以控制水流量的大小一樣。但是決定光束照射在感光元件上的多寡，還有另一個在機身上被稱為快門（Shutter）的組件，快門決定了讓光線照射在感光元件上的時間。快門開啟的時候，光線才會進入機身內，因此快門開啟時間愈長，光線進入機身後累積在感光元件的量也就愈多，反之則愈少。所以，鏡頭的光圈與機身的快門，是決定一張影像曝光成功與否的重要原因，而相同的曝光值可以是多種不同光圈與快門數值的組合，那到底有什麼差別呢？這個會在下一章節提到。

有些攝影器材的規格，是我們必須要知道的，雖然也不必過於鑽研這些名詞的工業意義。但是有四個規格名稱是我們該知道的，感光度（ISO 值）、感光元件尺寸、像素、影像格式，這些都會影響影像畫質的性能表現。

▌感光度

除了光圈大小和快門速度之外，另一個影響曝光過程的就是感光度。感光度的單位是ISO，不管是傳統軟片還是數位化的感光元件，ISO 數值愈高吸收光線的能力愈強，但是畫質愈顯粗糙，數值愈低則相反。但是近期的新型機種性能大幅提升，就算是將ISO 值拉高到 2500、3200 甚至更高，呈像細膩度還是很好。實用的 ISO 值可以高到好幾千，有些高階機種甚至可以達到超過萬度，這是以往的軟片時代想都不敢想的事。

現在的相機和過去最大的差異，是靠感光元件紀錄光線，而不再是使用銀鹽軟片。以前為了求得細膩度，經常使用 50 度低感度的軟片，400 度以上的軟片就算是高感度了，而且影像顆粒明顯，經常需搭配三腳架使用，有時還要用 B 快門＋快門線，否則難免因為快門速度緩慢而造成影像晃動，或根本無法拍攝，可想而知以前的攝影者要拍到好圖是多麼困難的事。但是現在使用的數位像機隨便都能達到 ISO 值好幾千，而且畫質還不會太差，大大降低了拍攝失敗率，尤其是昏暗場合，讓相機的實用性大為增加。

高 ISO 的最大好處就是可以在相同條件下，使用更快的快門速度進行拍攝，除了不易造成手震之外，更有利將會移動的畫面主體凝結，例如拍攝運動中的人物、飛來飛去的野鳥等。不只是黃昏，現在的超高 ISO 效能甚至是在夜間只要有路燈、頭燈、營燈，就能手持相機拍攝營地夜晚的氣氛，讓三腳架的使用時機愈來愈少，實在是非常厲害。因此，若想要保留現場氣氛，不想使用閃光燈，或是無法使用閃光燈的場合，就是拉高 ISO 值的時機。（當然這取決於相機的等級）

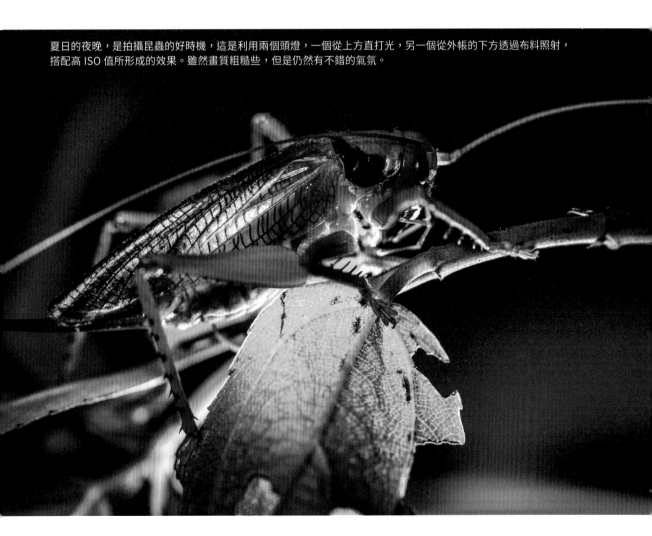

夏日的夜晚，是拍攝昆蟲的好時機，這是利用兩個頭燈，一個從上方直打光，另一個從外帳的下方透過布料照射，搭配高 ISO 值所形成的效果。雖然畫質粗糙些，但是仍然有不錯的氣氛。

▍全幅與非全幅的感光元件

所謂感光元件，是指「影像感應器」，就是藏在機身內取代傳統軟片的那一片玩意兒，當快門開啟後可以看見的那一片綠色的晶片就是。

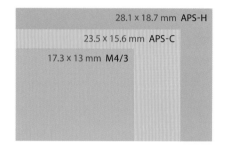

左圖是目前常見的感光元件規格，全幅的感光元件面積尺寸和以前的 135 軟片相同，其餘比較小面積的非全幅規格也不少。愈高階的機種使用的感光元件尺寸通常愈大，愈陽春的機種當然就用比較小的。感光元件的尺寸大小除了影響機身體積之外，最大的差別是感光元件愈大，在相同畫素的條件下，雜訊會比較低，尤其是昏暗的場合。

另外一個明顯差別，就是當使用同一顆焦距的鏡頭在較小感光元件尺寸的機身上時，雖然鏡頭的「有效成像圈」面積並未變小，但由於感光元件體積較小，所以紀錄到的影像範圍也就較小。例如使用 50mm 的鏡頭在非全幅機種時，可拍攝到的畫面面積會比全幅機較小，也就是可視範圍較小的意思。此時若要紀錄到和全幅機搭配 50mm 鏡頭相同的視角畫面，就得使用焦距更短（更廣角）的鏡頭才能獲得。因此，使用不同的感光元件尺寸的相機，都有相對應的換算放大倍率，如下表。

感光元件	換算倍率
FF	1.0
APS-H	1.3
APS-C	1.6
M4/3	2.0

也就是說，當使用 APS-H 片幅機種時，實際的鏡頭焦距需 ×1.3 倍，例如使用 50mm 的鏡頭時可獲得約等於全幅機種 65mm 鏡頭的視角，當使用 APS-C 機種搭配 100mm 焦距鏡頭時，約可獲得等於全幅機裝上 160mm 焦距的鏡頭所看到的視野。

那麼除了畫質之外，還有一個容易誤解的觀念，對於拍攝望遠端的畫面來說，使用非全幅的相機並非是能使用相同焦距的鏡頭，拍攝到更小的視角（或更遠），而是因為感光元件面積較小，只能記錄到該鏡頭在全幅機時接近中間部分的畫面，所以等於是獲得局部放大的影像。例如使用 100mm 的鏡頭，裝在需要 ×1.6 倍的 APS-C 機身上時，視角雖然等於 160mm，但是呈像畫質會比使用全幅機搭配 160mm 鏡頭獲得的影像來得差。

像素的意義

像素就是分佈在感光元件上組成數位影像最小的單位。數位影像的大小，單位是 pixel，如果把影像檢視放大到超過極限，影像就會呈格狀，每一格就是一個 pixel，將數位相機寬度的 pixel 數乘以高度的 pixel 數，得到的數值就是總畫素。畫素愈高影像品質就愈好，也就愈能夠放大，相反的，畫素愈少影像品質當然就愈差。

下圖看到像素尺寸的位置，寬度像素 4896 × 高度像素 3265 等於 15,985,540，代表著這張圖是由接近 1600 萬個像素所構成的，就是所謂的 1600 萬畫素。

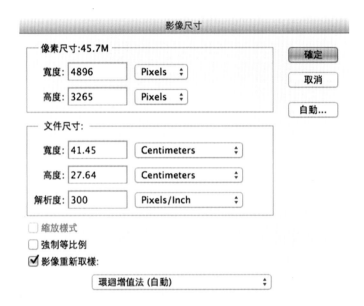

什麼是 RAW 和 JPG ？

RAW 指的是原始、未經加工的，數位相機的 RAW 格式是感光元件上所有未經處理的原始資料，包括拍攝當下所有設定的數據、參數等。這並不能直接觀看，必須透過特定的圖片瀏覽軟體才能看到內容。雖然比較麻煩，但是由於紀錄了完整的一切資訊，所以透過影像編修軟體可以調整的彈性很大，包括明暗度、白平衡、色彩等，所以在後製上的可能性比較大，可容許拍攝時一定程度的失誤，例如曝光過亮或過暗，還能事後透過軟體做些補救，當然也能做一些大幅度的刻意編修，營造特定的圖像風格。

而 JPG 的修改則會讓照片的細節流失，也不太能做色溫、或是明暗的調節，能處理的很有限，但是拍 JPG 格式對於事後圖片的整理省事很多（因為能夠編修的彈性很小，也就免了）。所以若拍攝當下的條件很容易控制，又如果拍攝量大的話，為了節省回家整理與調整圖片的時間，那麼設定 JPG 格式比較簡單。而且 RAW 的尺寸很大，需要更大容量與讀取速度更快的記憶卡。此外，當每張圖檔的尺寸都很大時，儲存檔案的硬碟容量也就需要夠大，開啟檔案的電腦效能要求也會比較高。

各種相機的型式

▍1. 數位單眼相機（DSLR）

單眼相機適用的鏡頭群非常多，從超短焦距到超長焦距一應俱全，觀景窗所看到的景物範圍及大小比例，與底片或感光元件上所呈現的影像幾乎一致，當然其中存在少許誤差，不過因為這樣的差距是微不足道的，而且較高等級的機種這樣的誤差更小，所以有構圖準確及便利的優點，不論使用任何焦距的鏡頭皆如此，而且比較容易控制景深的深淺範圍。光線進入鏡頭後透過五稜鏡的轉折，再讓肉眼看到影像，雖然好處是所見即所得，但也因此機身體積較大較重，相對使用的鏡頭體積也是又大又重，而且成本較高。

優點

操控性好，對焦快，鏡頭群選擇多，各種景深需求皆有可相應搭配的鏡頭。

缺點

體積大、價格昂貴、反光鏡作動噪音較大。

| 2. 微單眼相機

和單眼相機一樣，也可以更換鏡頭，但是選擇性沒有單眼相機那麼多。由於不採用光學觀景器（沒有反光鏡和五稜鏡），所以體積較單眼相機小很多。感光元件的尺寸種類不少，如果是全幅感光元件尺寸機種，畫質表現和單眼相機差異不大，有些新一代高階機種甚至更好。有些微單眼相機具備電子式觀景窗（未必實用），但大部分人會利用機背的液晶螢幕來構圖拍攝。

優點

體積小、可更換鏡頭、拍攝時幾乎無噪音。

缺點

大部分機種對焦與液晶螢幕有點遲鈍。

| 3. 類單眼相機

既然是「類似單眼」，因此就不是真的單眼相機，它不能更換鏡頭，鏡頭焦段有很多選擇，但是體積多半比真正的單眼相機更小，由於拍攝模式也很齊備，包括 P/A/S/M 等選擇，也有機頂熱靴座，所以也能外接閃光燈。由於感光元件尺寸大部分都採用比較小的規格，所以畫質多半不如單眼相機，但有些高階機種也已經很不錯了，加上價格比較便宜，體積比 DSLR 小，還是很適合一般旅遊者使用。

優點

體積小、鏡頭焦段倍率長、拍攝時幾乎無噪音。

缺點

感光元件小，畫質較差、配件少、鏡頭素質較差。

鏡頭的種類

光線要照射在相機內的感光件之前，都必須透過鏡頭的折射或反射來完成，透過精密複雜的光學設計，讓光線最終形成影像，鏡頭的優劣是直接影響作品最終影像品質的關鍵。焦距與光圈的數字，是鏡頭的二個最重要數據。

| 1. 焦距

焦距的單位為毫米（mm），數字愈小（焦距愈短），視角就愈廣。數字愈大（焦距愈長），視角愈窄。也就是説，透過愈廣角的鏡頭，能看到的視角就愈開闊。如果拍攝的位置不變，更換不同焦段的鏡頭，就能立刻發現其中的差別。當使用短焦距鏡頭時，視角愈廣，能看到的視野範圍愈大，所以等於是把所有景物都縮小了。當使用長焦距鏡頭時，視角愈窄，能看到的視野範圍愈小，所以等於是把所有景物都放大了。以 135 規格的全幅數位相機來說，焦距 50mm 是所謂的標準鏡頭，以一般的戶外攝影來説，拍攝不同主題適用的鏡頭焦段也不一樣，但是 50mm 的標準鏡通常是光學素質最好的。愈廣角或是愈望遠的鏡頭，由於需要克服的光學問題愈多，所以製作成本會比標準鏡大幅增加，因此高素質的廣角鏡或望遠鏡頭的價格都非常昂貴。

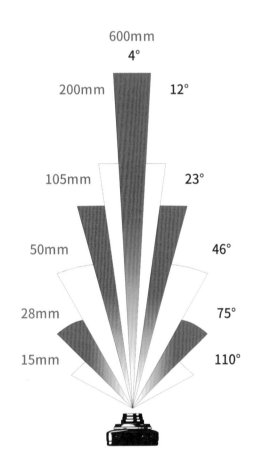

即使每一個焦段的鏡頭都齊備，也不方便帶太多顆鏡頭出門吧？所以除了固定焦距的鏡頭之外，高品質的變焦鏡實用性更高。相同口徑時，通常變焦範圍愈大的鏡頭素質愈差，但是可以獲得範圍更多的焦段，對於一般旅遊者來說，如果對於影像品質不是太在意，攜帶一顆大範圍的小口徑變焦鏡其實比較方便，例如 28mm-300mm 之類的變焦鏡。如果是重視影像素質的玩家來說，小範圍的變焦鏡比較容易做到高品質，甚至可以非常接近定焦鏡，是比較好的選擇，但是價格一定昂貴，體積重量也比較大。例如 16-35mm f/2.8、24-70mm f/2.8 之類，這二種焦段的變焦鏡頭算是最常用的選擇。

站在相同的位置，當使用不同焦段鏡頭拍攝時的視角差異：

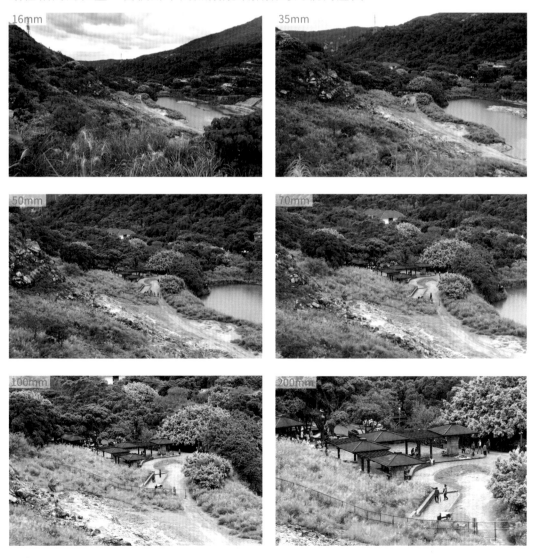

2. 光圈

每一顆鏡頭都有能夠控制入光量的孔狀結構，這個就是光圈。光圈可以放大也可以縮小，這個機構是除了能控制入光量的多寡之外，放大或縮小光圈的同時也影響了景深的深淺（清晰的範圍）。單位是以 f 表示，數值愈大，代表光圈口徑縮的愈小，數值愈小代表光圈口徑開得愈大。相同的焦距下，光圈能夠開的愈大，代表這顆鏡頭的口徑要做得更大，全開光圈時可以在一樣長的曝光時間裡，獲得更明亮的影像，因此製造成本較高，所以大光圈鏡頭的價格可能數倍於小光圈鏡頭。

此外，有些較廉價的變焦鏡，受限於鏡頭口徑無法改變，過大的變焦範圍讓最大光圈值隨著焦距拉長而縮小，因此雖然是同一顆鏡頭，但是隨著焦距的改變，當超過

使用長焦距鏡頭、開大光圈、接近被攝者，就能輕易獲得人物清楚而背景模糊的淺景深效果。

一定焦長的時候，光圈值就會縮小，例如鏡頭上會標示「28-300mm f/3.5-6.3」，就表示這顆鏡頭的最大光圈值會隨著焦距拉長而改變，在焦距 28mm 時為 f/3.5，在 300mm 時則為 f/6.3。（焦段愈長最大光圈值愈小）

當然也有恆定光圈值的較高級變焦鏡，變焦範圍不會做到那麼大，鏡身的口徑會比較大，常見的是 16-35mm f/2.8、24-70mm f/2.8、70-200mm f/2.8 等，無論焦段推移到多少 mm，最大光圈值都維持恆定，成像品質好很多，當然價格是數倍於非恆定光圈的旅遊鏡。

使用廣角鏡拍攝遠距離開闊大景時，只要略為縮小光圈，便可獲得由近而遠都很清晰的足夠景深。

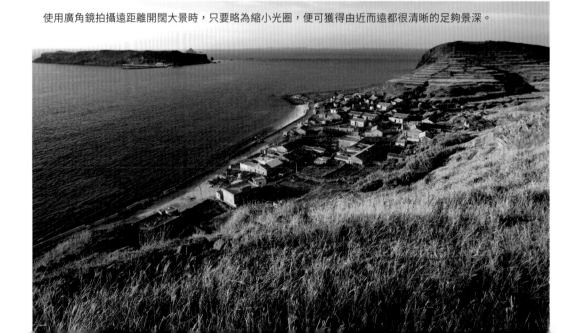

3. 變形

同焦距的鏡頭都有不同程度的「變形」問題。廣角鏡頭拍攝的空間感較開闊，靠近畫面邊緣處若有直線狀的物體，就會有向外側彎曲的現象。通常在戶外拍攝開闊風景時不易察覺。但是如果有人物在畫面邊緣時，就很明顯可以發現變形，像是消瘦的人感覺變胖，或拍攝者蹲下拍攝人物，人物的腿部會變得很長，頭部變得很小等，若拿捏不當就會顯得非常不自然，這個稱為桶狀變形。而長焦距鏡頭的變形則是相反方向，叫做枕狀變形，畫面容易由四周向中心凹陷，但是影響較小，也不易察覺。

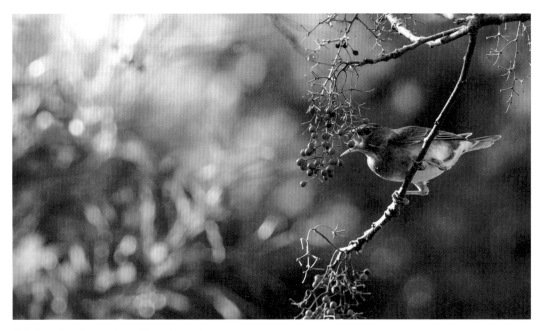

長焦距鏡頭的變形量較小，並不容易察覺。

使用超廣角鏡頭由下往上拍攝時，畫面邊緣的物體會往中間傾斜。

機身與鏡頭的搭配

購買之前，應先考慮清楚自己的需求，以免做出錯誤的決定。當然，愈高級的機種愈有可能得到效果良好而品質出眾的照片。不過只要是能夠達到一定水準與功能的機種，若使用得當，一、二萬元的相機未必就不能得到令人滿意的作品。

以輕便型相機而言，因為價格低廉、使用方法簡便，較適合一般人日常使用，產品價格從數千元到三、四萬元不等，主要的差別在於鏡頭、機身的材質與設計。

影像品質的好壞受到鏡頭的影響甚鉅，採用光學玻璃製造的鏡頭，品質是比樹脂材料製造的要好一些，也較耐用。但缺點為成本高及重量大。此外，鏡片表面的鍍膜處理會左右光線通過鏡頭時的折射與反射等物理現象，而鏡片數量與設計方式也是影響鏡頭品質的重要因素。使用不同折射率的複數鏡片疊合在一起，可以解決某些光學問題，但是鏡片數愈多，本身對於成像的素質影響愈大，而且重量愈重（通常是超廣角鏡，或是可多級防手震的長焦鏡頭）所以結構簡單的標準鏡頭通常畫質是比較好的。

雖然輕便型相機大多無法更換鏡頭，但是目前許多廠牌皆推出有變焦鏡頭(ZOOM) 設計的機種，使消費者在使用上大為便利，不過變焦鏡頭的品質一般而言是比定焦鏡頭來得遜色一些，而且光圈值也較小，但價錢不一定便宜，而較具水準的變焦鏡頭機種更是價格昂貴。基本上變焦鏡頭的改變焦距範圍愈大者，其製造成本及困難度也愈高，但利於居家旅行使用。而定焦鏡頭則因為品質較佳，優缺點則與前述相反。

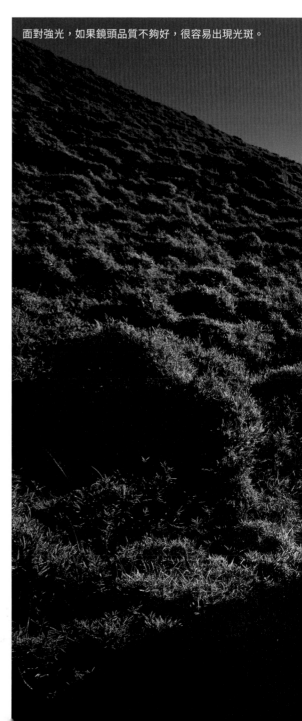

面對強光，如果鏡頭品質不夠好，很容易出現光斑。

至於機身部份，擁有金屬外殼的機種較為高級，主要是因為其耐用性較佳，也不易損壞，但功能不一定較多。除了各種自動的功能之外，是否能夠手動改變光圈或對焦距離、快門速度等，也應列為考慮比較的重點，因為這些額外的設計將是影響拍攝效果與價格的重要因素。

Chapter

3

器材操作的樂趣

把玩精密的攝影器材，想像自己
就是大師，更讓人愛不釋手。

瞭解器材操作，拍照會更有樂趣

攝影完全是一種操作器材留下影像的技術，除了抵達拍攝現場的過程就很有意思之外，影像還可以感動自己和別人。操作攝影器材本身就是一種樂趣，也許會經過無數失敗，但隨著經驗的累積，往後的成功率也會愈來愈高。

一套攝影器材的組成非常複雜，但是，最基本的就是要懂得機身和鏡頭上的各式控制按鍵、轉盤的功用。現代的相機幾乎已將所有取得影像的各種控制元件整合設計在機身上了。以前老式手動鏡頭上的光圈環幾乎都已取消，改為直接在機身上的轉盤控制，讓右手顯得很忙碌，既要控制快門速度，又要調整光圈大小、曝光補償、按壓快門……。左手只要托住鏡頭穩定機身，頂多在操作變焦鏡時轉動或推拉變焦環。隨著精密的電子化，要拍到清楚的畫面愈來愈容易，這似乎降低了不少攝影的門檻。不過，亂槍掃射式的拍照雖然偶有佳作，但是操作者如果不知道原因，可能會停滯不前，很難進步了。

📷 攝影小教室

ISO 數值、光圈、快門之間的關係

- ISO 數字愈低代表對光線的靈敏度愈低，不過影像的細膩度較高。ISO 數值愈高對光的靈敏度愈高，但成像會有較多雜訊。但是現在的技術已經讓高 ISO 的畫質大為改善，ISO1000 已經不算高，對某些高階機種來說，即使 ISO3200 的雜訊也不明顯了。

- ISO 數字每差一倍，代表曝光量也差一倍，例如 ISO800 的曝光量比 ISO400 多一倍，ISO200 的曝光量就是 ISO400 的 1/2。例如某畫面的測光數據是 ISO100，快門速度 1/50 秒，如果想要提高快門速度而不想讓畫面變暗，或是要避免手震，只要將 ISO 數值提高至 ISO200，就可以讓快門速度提高至 1/100 秒，在光圈值不變的情況下仍維持相同的曝光量，可達到降低手震影響的目的。

- 光圈開口愈大，代表鏡頭口徑愈大，現代的的相機在觀景窗觀看景物時，都是在全開光圈的狀態下，所以觀景窗中的景物看起來也就愈明亮。只有在按下快門的瞬間，鏡頭內的光圈口徑大小會自動縮放至所設定的光圈值大小，完成曝光後又自動回到全開光圈的狀態。

- 雖然相同曝光量可以有不同的光圈值、快門速度以及 ISO 值的組合，但是差別可由右圖看得出來：光圈愈小，景深愈深（清晰範圍愈多），光圈愈大，景深愈淺（影響景深的因素還有鏡頭焦距長短、與被攝物的距離，後面的章節會敘述）。快門愈慢，代表曝光時間長，所以移動中的物體就愈容易模糊，快門愈快，則物體愈容易清晰。ISO 值愈高，快門可以使用的愈高速，或是光圈值可以縮愈小，ISO 值愈低則相反。

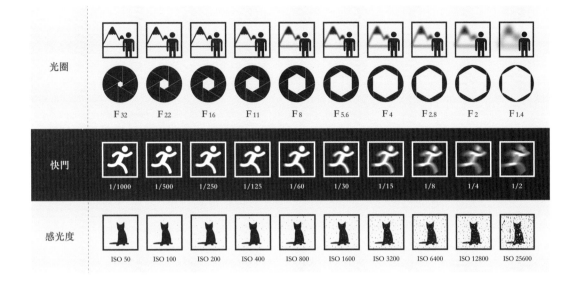

光圈	F 32	F 22	F 16	F 11	F 8	F 5.6	F 4	F 2.8	F 2	F 1.4
快門	1/1000	1/500	1/250	1/125	1/60	1/30	1/15	1/8	1/4	1/2
感光度	ISO 50	ISO 100	ISO 200	ISO 400	ISO 800	ISO 1600	ISO 3200	ISO 6400	ISO 12800	ISO 25600

▌曝光量的控制

在第二章曾經提過，光圈的大小和快門的速度決定了曝光的量，相同的曝光值，可由不同的光圈與快門組合而得到。

1. 光圈

光圈每開大一級，光線通過鏡頭的進光量（或曝光量）就增加一倍，所以 f1.4 的進光量就是 f2 的二倍，f2 的進光量就是 f2.8 的二倍，以此類推。由此可知，一個鏡頭的最大光圈值愈大時，可同時通過的光線量就愈多，光圈級數可以做到 1/3 級調整，或 1/2 級調整，表示可以開大或縮小得更細膩，做到更精確的曝光。而光圈值愈多的鏡頭通常代表鏡頭口徑愈大，表示可以控制的景深程度愈細膩，透過相機觀景窗觀看構圖的亮度也愈明亮，缺點是這樣的鏡頭體積重量都大很多，而且製造成本昂貴更多。

光圈開大，距離這朵玉山杜鵑又很近，所以這張圖的景深淺，花的後方景物都已經模糊了。

同樣是光圈開大，人物的後方與前方都在景深範圍外，但是距離主體人物夠遠，還是看得出來一段清晰範圍，此圖的景深比杜鵑那張更多一些。

2．快門

快門開啟的時間，決定了從通過鏡頭光圈而來的光線，照射在感光元件上堆積的總量，快門開啟的時間愈長（快門速度愈慢），曝光量也就愈多，快門開啟的時間愈短（快門速度愈快），曝光量就愈少。每慢一級快門的時間，曝光量增加一倍。例如 1/100 秒的曝光量就比 1/200 秒多一倍，1/10 秒的曝光量也比 1/20 秒的曝光量多一倍，以此類推。

一台相機的快門速度會受到製作工藝的限制，頂級的機種通常可以從高達 1/8000 秒到 30 秒之間，以 1/3 級調節快慢，所以能夠做到更細膩的曝光控制。而所謂 B 快門，是指可以由拍攝者任意決定快門開啟的時間，通常是曝光時間超過 30 秒時使用，由攝影者自行控制。但是必須配合三腳架與快門線的使用，而不是直接以手指長時間按壓快門鍵。（為了避免手指造成的搖晃）

因此，藉由光圈和快門的調整，相同的曝光量可以任意搭配不同的光圈與快門的組合，只是不同的組合當然就有不同的效果。那麼要如何選擇光圈與快門的組合呢？要把握的原則是：

1. 光圈開愈大，影像的景深會愈淺（清晰範圍愈小），例如主角人物很清晰，背景卻很模糊。光圈縮的愈小，影像的景深會愈深（清晰範圍愈大），例如拍攝開闊場景時，希望畫面的每一角落都是清晰的，因此景深範圍必須涵蓋從最近到最遠。

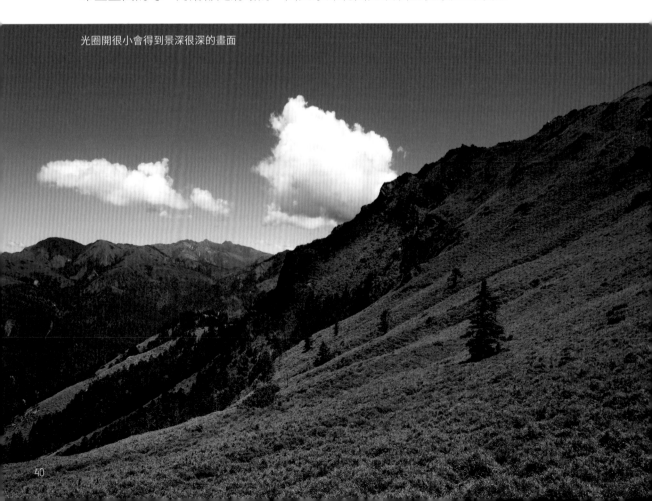

光圈開很小會得到景深很深的畫面

2. 快門愈慢，愈容易發生晃動，或者愈容易拍出流動感，例如流動的水流、風吹動的草原。快門愈快，愈不容易晃動，也愈容易凝結移動的主體，例如跳動中的野鳥，或是濺起的水滴。

但開大光圈未必就是因為現場光線昏暗，有時刻意開大光圈甚至是貼近被攝物，是為了製造淺景深的效果凸顯主體。相反的，當需要讓移動中的主體清楚時，就必須刻意提高快門速度，尤其是移動速度愈快的主體愈是需要高速的快門。此時為了不改變畫面明暗，就必須開大相應級數的光圈值（當凝結主體比景深重要時）。

總之，藉由光圈和快門值的改變組合，可以做到曝光值不變而景深效果改變，或是畫面主體凝結的效果改變。

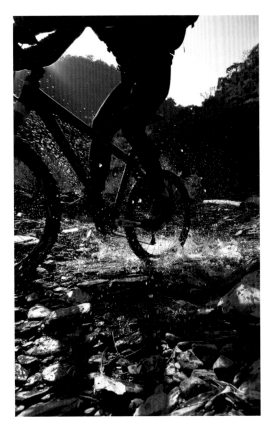

快門速度夠快，所以能夠凝結噴濺的水滴。

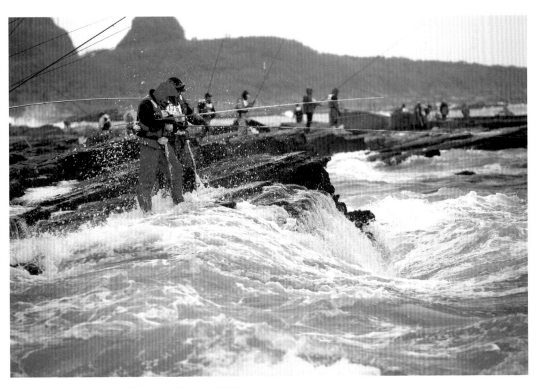

快門速度稍慢一點，所以看得出來水比較有流動感。

認識相機內測光錶

光線累積在感光元件上的過程，便是曝光，而決定曝光量的行為稱為測光。到底一張畫面要讓多少量的光線照射在感光元件上，主要是由相機內的測光錶來感測，這並不是數據，而是會以光線累積量的多寡來表示（EV 值），通常是由一列刻度表示。

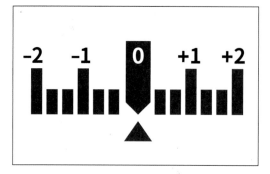

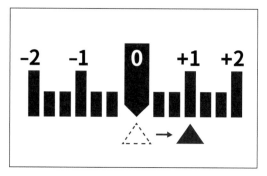

是相機內很常見的測光錶尺，可見到由左至右分別為 -2、-1、0、+1、+2，下方有一個游標，左半邊的負數代表曝光不足，右半邊的正數代表曝光過度，游標會隨著曝光量的多寡，由 -2 到 +2 之間移動，低於 -2 則代表已經曝光不足到了照片很黑的程度，高於 +2 則表示曝光過度照片已經太白。

代表的意義是 EV+1，也就是曝光值過度一級的意思。

基本上，每一次按下快門之前，都會檢視該次曝光的測光刻度是否在「0」，但是這個「0」不是代表曝光是否「正確」（正確的意義不只是曝光值），而是表示該次畫面經過相機內建測光錶的測量後所給出的標準值。我們必須知道這個標準值其實只是代表該畫面的「18% 反射率」，意即這樣的曝光值可讓該場景成為中等亮度的「測光基準點」。如果以黑白畫面來解釋的話，就是在純黑與純白中間的灰色調，而這個灰色調又是反射光的 18% 強度左右，所以稱作「18% 灰」。

但是由於以下原因，所以測光錶的游標刻度指在「0」時，未必是最適當的曝光值。

1. 測光錶有分為入射式和反射式二種，相機內建的都是反射式（在此就不贅述入射式測光錶），其原理為光線照射在景物上，再反射進入鏡頭，再投射至感光元件顯影。在這個過程中進入機身的光線會同時經過相機的測光錶測量，這個曝光的量（EV 值）是否超過或不足，就會反映在曝光錶尺的刻度上。

2. 多數的戶外場景並不會是大面積都是相同反射率的景物，例如拍攝遠山的場景，即使是相同的日照強度條件下，天空中的白雲一定比較亮，山坡上的樹林就顯得比較暗，岩石、草地、藍天的反射率就比較中性，因此相機當中的測光錶測量面積或為範圍，就成為影響最終測光值的重要因素。

3. 目前的數位相機大致上有三種測光的面積模式：點測光、中央重點測光、權衡測光。由於測光面積太小不同，即使是相同光照強度下，測量讀數也不會一樣。

點測光	中央重點測光	權衡測光
以畫面最中央的一小點面積為測光範圍，如果以這個測光模式對準被攝場景，或物體中最接近中等反射率的部位測光，可以獲得最接近現場亮度的影像。或者是，場景中只有一小塊最重要的部位，那就以此模式針對這個部位進行測光。	作用和點測光差不多，只是測光的計算面積大一些。	會依照整張照片範圍平均計算，目的是讓畫面中每一處亮度是均勻的多有只要是新一代的高階機種，這種測光模式，適用多數的場合。

曝光補償

由於物體對光線的反射程度不盡相同，例如相同強度的光照下，白紙會反射大量的光線，就被我們稱為「白色」，而木炭幾乎不反射光線所以看起來較暗，被稱為「黑色」，但是相機內的測光體只會根據物體的反射光來決定測光數據，在拍攝過於明亮或是過於黑暗的主體時，測光表總是會誤判。如果只是依照相機內測光錶給的讀數拍攝的話，就會有過亮或過暗的情形發生。因此，需要做「曝光補償」。

1. 物體黑暗時：
測光錶會判定光線不足，當測光錶尺的游標指在刻度「0」時，其實是給了一個過多的測光值，畫面會太亮。所以需要讓測光錶尺的游標往「－」的方向移動，移動多少量，必須視該物體暗的程度而定，愈暗當然就愈多。這個動作叫做「負補償」。

2. 物體明亮時：
會讓測光錶誤以為光線很亮，當測光錶尺的游標指在刻度「0」時，其實是給了一個不足的測光值，畫面會太暗。所以需要讓測光錶尺的游標往「＋」的方向移動，移動多少量，必須視該物體暗的程度而定，愈亮當然就愈多。這個動作叫做「正補償」。

以上就是為何在拍照時經常會曝光太暗或太亮而需要額外做曝光補償的原因。曝光值（Exposure Value）簡稱 EV，在一般的相機上，這個數值的增減操控方便與否，會大大影響拍攝順暢度。當操作時，完成測光動作之後，如果需要增減曝光量，就使用 "EV+/−" 功能鍵或轉盤來調整需要加減的量，一般較新式的相機這個部分的調整量可超過正負二級 EV 值，只要試著調整幾次，大概就知道需要調整的總量。

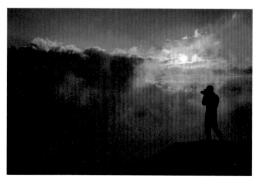

由於反差大，而且亮部占畫面比例大，所以此圖的曝光補償需「正補償」。

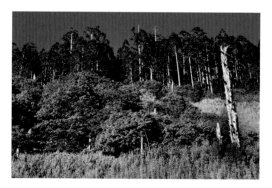

晴朗天氣順光拍攝風景，只要沒有太多過亮或過暗的部位，相機內的測光錶都能給出適當的曝光值，不必補償也能獲得不錯的明暗度。但是一般來說，拍攝色彩豐富的景觀時，刻意減少 0.5 級曝光值能夠獲得更飽和的顏色。

藍天面積佔比較大的畫面，一般都可以獲得合適的曝光，但是此圖必須留意白色的枯樹幹，反光很強，容易影響曝光值。所以如果對焦點和測光點都選擇在白色的樹幹上時，有可能必須正補償。（視選擇的測光模式而定。）

景深的控制

光圈大小、焦距長短以及拍攝距離,是影響景深的三個要素。光圈愈大,景深愈淺。焦距愈長,景深愈淺。拍攝距離愈近,景深也愈淺。那什麼是景深呢?簡單的說,就是當鏡頭聚焦之後,焦點的前方與後方有一段清晰的範圍,這段範圍稱之為景深。

如果使用長焦距、大光圈鏡頭,以該鏡頭的最近對焦距離拍攝,並將光圈開至最大,那麼這張圖像的景深就會非常短,有多短呢?甚至短到如果是對焦在人物側面臉部時,只有眼球清楚,其餘部位都是模糊的,當同一場景縮小光圈時,景深就會延長些。反之,使用短焦距鏡頭,拍攝遠方風景,光圈縮小至 f8 或是更小,景深會相當深,有多深呢?甚至從該鏡頭的最近有效距離到無限遠都是清楚範圍。因此拍攝壯觀的大場景多以短焦距的廣角鏡頭拍攝居多。短焦距和長焦距的鏡頭透視感也不同,所以即使設定相同的光圈值也不會有相同的效果。

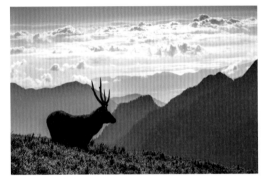

距離被攝物近,以較長焦距的鏡頭開大光圈拍攝,很容易獲得短淺的景深。拍攝此圖當時的天候良好,開大光圈除了有景深淺,而且可以凸顯這隻雄性台灣水鹿之外,同時可獲得較高的快門速度,有利抑制手持晃動的問題。

以較長焦距的鏡頭拍攝遠距離的主題,即使光圈縮小,景深範圍也不會太深,所以前景的箭竹坡與後方山景依然有模糊感。

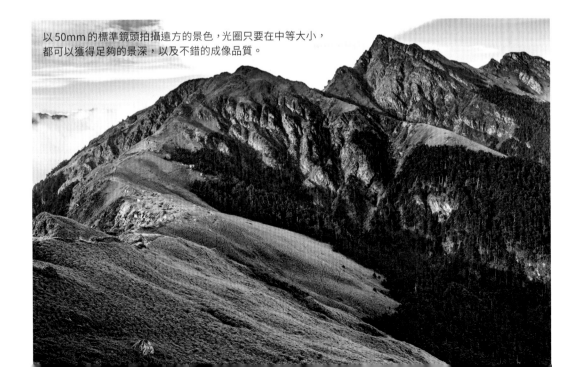

以 50mm 的標準鏡頭拍攝遠方的景色,光圈只要在中等大小,都可以獲得足夠的景深,以及不錯的成像品質。

寬容度與反差

暫不討論艱深的理論，資深攝影前輩的經驗告訴我們；數位相機內的感光元件（無論是 CCD 還是 CMOS），或是軟片表面塗佈的乳劑，對光線的顏色反應與人類的肉眼有一段不小的差距，人類肉眼可以同時看見明暗差距很大的暗部與亮部，感光元件或銀鹽軟片卻不行。這種同時看見（或記錄）亮部與暗部的能力稱之為「寬容度」，也就是說，人類肉眼的寬容度大於感光元件，所以我們很容易就會拍出一張亮部正常暗部全黑，或是暗部正常，亮部卻太亮的圖片，這就是我們常聽到的「反差過大」。

若取景範圍不大，可以使用閃光燈來控制反差，例如拍攝晴朗天候的逆光角度，使用閃光燈針對暗部補光可以減少反差（使用反光板也可以）。但如果一張風景照片完全無反差或反差過小，會沒有立體感，也非常不自然，所以無論是在前製或後製階段，應該適度維持一定的反差。

陰天的反差會比較小，色彩也比較飽和。

晴天的反差較大，構圖上要避免逆光，或是適度的補光。

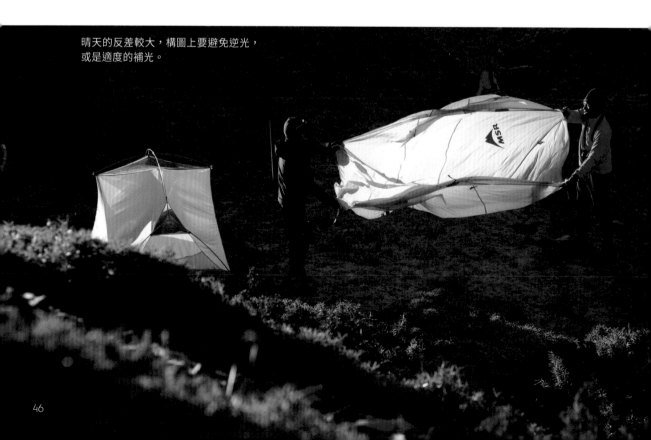

色溫與白平衡

光線的波長決定了光的顏色，在攝影的術語裡描述光線的顏色便是「色溫」。前面曾提過，不同色溫的光線，人的肉眼不見得能夠分辨，也許有時看起來是白色的光線，但是在畫面上卻呈現藍色，這種狀況很常見。

色溫的單位是 "Kelvin"，通常以 K 來表示。攝影的標準白色光為 5500K，低於這個數值則偏紅，高於這個數值則偏藍。色溫由低到高逐漸由紅色、黃色、白色而變為藍色，其科學原理就像一塊固體物質，當受熱時為紅色，溫度再高一些時便為白色，當溫度極度升高時就呈現藍色。這些雖然與攝影無直接關係，但我們借用來衡量各種不同光線的顏色卻頗為恰當，這樣我們在使用不同顏色濾鏡時才有依據。不過現在的數位相機都有白平衡的調整功能，可以任意改變影像的色溫，而不再需要像過去的銀鹽軟片時代，得靠加在鏡頭前的各種號數濾鏡來調整色溫，真是方便多了。

📷 攝影小教室

下圖的色溫表表示了色溫由低至高的色彩變化，色溫愈低，光線顏色愈紅，標準色溫時的光線顏色為白色，色溫愈高顏色愈藍。現在的數位相機都可以設定為「自動」，或改為手動設定色溫值。

以下三張圖的色彩，說明了白平衡代表什麼意義。這三張圖都是同一張畫面，但是色溫值不同。

色溫值偏高，呈現藍色調。

色溫偏低，呈現紅色調。

正常閃光燈的色溫，畫面顏色比較正常，接近人眼的視覺。

白平衡（White Balance 簡稱 WB）顧名思義就是白色平衡，其功用是要讓數位相機在任何色溫下都能拍出正確的白色。現在的數位相機均已內建數種白平衡，如自動、鎢絲燈、螢光燈、日光、閃光燈、陰天等，在大部份的場合下自動白平衡均能勝任，也可手動選擇和當下光源相符的白平衡或色溫值，拍出影像的正確色彩。而如果影像檔案設在 RAW 格式時，就不一定要理會相機的色溫值，後製軟體上也能任意調整色溫（非 RAW 格式則不行）。

各種拍攝曝光模式的設定

常見或經常運用的拍攝曝光模式有：P、A、T、M 等四種，各有不同的使用時機。

P：
這是 "Program" 這個單字的縮寫，由相機自動決定曝光的多寡，當拍攝模式設定為 "P" 時，這是指光圈、快門皆由相機內建的程式自動設置，拍攝者只要專心構圖、對焦和按下快門即可，通常這個模式是讓不想傷腦筋的人使用。但是使用者仍然可以自己決定要不要進行手動曝光補償。

A：
指的是光圈先決，意思是由拍攝者自己決定光圈的大小，相機自動計算出相應的快門速度，這是很常用的一種曝光模式，適用於大多數的拍攝主題。（拍攝者可自行隨時進行曝光補償）

T：
指的是速度先決，意思是由拍攝者自己決定快門的快慢，相機自動計算出相應的光圈大小，通常在拍攝需要移動的主題，需要一定的快門速度以上才能清楚凝結主體的畫面，會用這個模式。例如拍攝高速運動中的動物或單車皆是。（拍攝者可自行隨時進行曝光補償）

M：
這個模式是由拍攝者自由決定快門與光圈的組合，對於操作熟練的人來說，使用這個模式來拍攝未必比較慢，而最大的好處是，當短時間內改變構圖時，只要攝影者自己沒有改變快門速度或光圈大小，曝光值就不會改變。

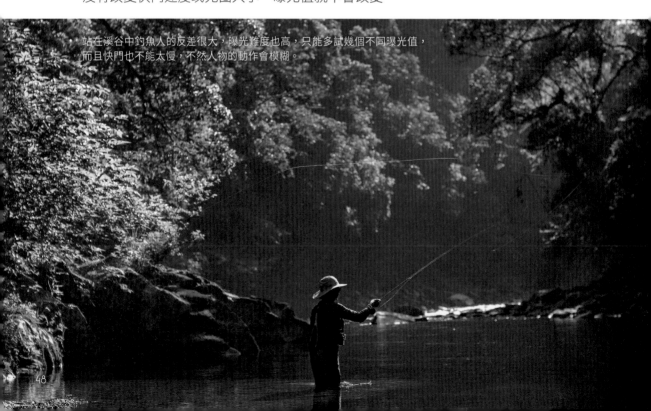

站在溪谷中釣魚人的反差很大，曝光難度也高，只能多試幾個不同曝光值，而且快門也不能太慢，不然人物的動作會模糊。

高速與慢速快門

一般的中階相機最高快門速度都至少有 1/4000 秒，高階機種可達 1/8000 秒，最慢應該都有 30 秒，以及 B 快門的功能。快門的速度快慢決定了曝光時間，代表會移動的主體，在快門開啟後尚未關閉的這段時間內持續移動，也持續保持曝光，因此該物體必定會模糊。如果條件都不變，提高快門速度可以減少該物體在感光元件上的移動距離，因此快門速度愈快，就愈能降低物體模糊的現象，也更能避免因為手持搖晃而造成影像的模糊，例如濺起的水滴、跳動中的野鳥、搖晃的樹葉等。

慢速快門則正好相反，如果相機穩定的架在三腳架或是放置在穩定的岩石上，使用極長的曝光時間，表示快門開啟的時間很長（只要相對的縮小光圈，就可讓畫面保持一樣的曝光程度），可讓會移動的物體呈現流動狀，而不會動的背景依然保持清晰（因為相機穩定放置，只要背景不會動。）。例如慢速快門能夠讓水流看起來像是絲狀、夜景的汽車車燈看起來呈流動狀發光線條……。簡單的說，如果光圈值不變，提高快門速度可以讓景物變暗，相反的，讓快門速度變慢則會讓景物變亮。

高速快門凝結濺起的水花。

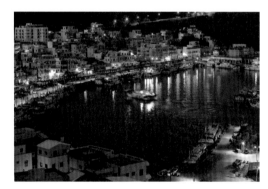

慢速快門可以讓感光元件多吸收景物的光線，但也讓移動中的船隻模糊。

自動對焦的選擇（AF）

對焦是什麼意思呢？光線通過透鏡開始折射後，鏡後會有一個聚焦點，這個聚焦點可以因為移動鏡片而改變。就像是陽光下以放大鏡聚焦在一片枯樹葉上，只要移動放大鏡就可以改變聚焦光點，當失焦的時候，枯葉上的光點就會擴散開，就不會集中陽光的熱能，也就不會引燃枯葉了。而相機的鏡頭在對著物體時，也需要對焦的動作，讓光影清楚的聚焦在感光元件上，如果失焦，光影就不會是清晰的。

現代的 135 相機幾乎都有自動對焦的功能（如果不能，若非光學品質極佳的夢幻逸品，就是過時的古董），而且還可以選擇自動對焦的模式。一般有二種對焦方式，分別是「單次對焦」與「連續對焦」。

1. 手動對焦

透過自己的手轉動鏡頭對焦環，直到肉眼看清楚觀景窗內主題景物為止。大部分的鏡頭都能夠在自動對焦（AF）和手動對焦（MF）之間任意切換，在某些無法自動對焦或是不利自動對焦的場合下，切換至手動對焦是唯一的對焦選項，畢竟自動對焦的模式不是萬能，甚至是不夠準，因此保留手動對焦是非常必要的。但是只有少部分的高階鏡頭能夠在自動對焦運作的情況下，還可以允許以手旋轉對焦環微調對焦。或者是像 Leica 的 M 系列，完全只能用手動對焦的方式操作。

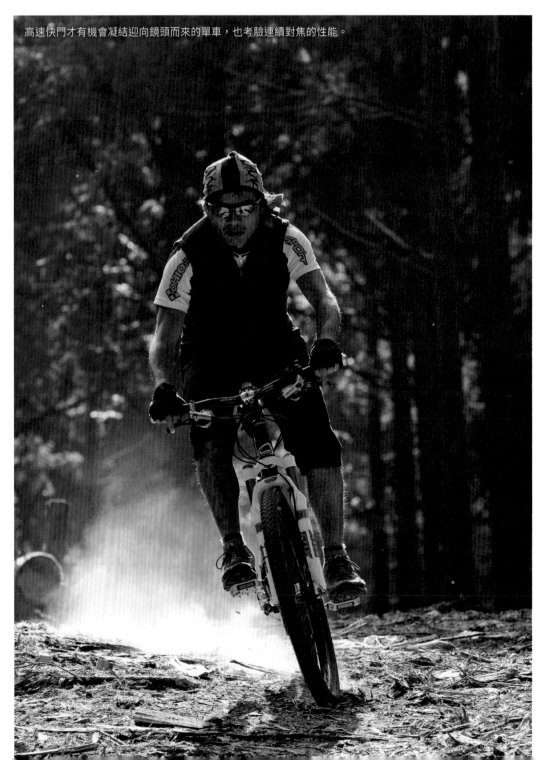

高速快門才有機會凝結迎向鏡頭而來的單車，也考驗連續對焦的性能。

2. 單次對焦

指的是操作者壓下對焦鍵，鏡頭自動開始在所選擇的對焦點或對焦區域進行對焦的動作，對焦完畢後便停止動作，直到操作者的手指放開對焦按鍵。通常此時會發出「嗶嗶」聲響，或是出現清晰可見的合焦框，讓操作者知道已經完成對焦。這時只要按住對焦鍵的手指不鬆開，不管是物體移動或是操做者自己移動，改變了鏡頭與被攝物之間的距離，鏡頭也不會持續進行對焦動作。通常大部分的畫面都能夠用這樣的對焦方式拍攝，例如拍攝風景、靜物、人物紀念照……。

3. 連續對焦

連續對焦的模式下，鏡頭會持續不斷的偵測與被攝主體之間的距離，很適合用於拍攝主角會持續朝向鏡頭或遠離鏡頭移動的畫面。例如向著鏡頭奔跑而來的人物、車輛，或持續遠離鏡頭的主體也是。在連續自動對焦模式下，只要壓著對焦鍵不放，對焦動作是持續在進行的，因此不會有「嗶嗶」聲響，也不會有合焦指示，但是可以感覺到鏡頭不斷的在進行對焦動作。愈高檔的機種對焦動作就愈順暢寧靜，而且準確，尤其是在拍攝運動類題材時，連續對焦的性能好壞，絕對可以影響成功率的高低。

此外，除了依據拍攝主體的移動狀態決定對焦模式之外，也需要在相機上選擇對焦點。現在的相機對焦點的選擇可以很多種模式，各家相機品牌都有不同的設計與使用方式，但是一定都有觀景窗中最中心的對焦點，通常這個位置的對焦點是最靈敏的。其他散佈在中心對焦點的周圍，還有很多個對焦點，這些對焦點的應用與選擇每家廠牌都有各自的設計，但是無論是選擇哪一種，目的都一樣，就是為了讓對焦快速便利，每一種模式都有優選點與使用限制，至於要使用那一種？這就視每一位攝影者自己的習慣而定了，沒有一定的對錯。

對焦在海面的礁岩與海面的交界位置，由於反差較大，比較容易對焦。

4

光線的影響

原來從早到晚的陽光質感都不一樣，

懂得利用光線，才讓影像擁有了靈魂。

學習光的運用

適當的曝光只是攝影技巧當中的一個小環節，雖然相當重要，但那是可以經由說明之後就能夠立刻了解，屬於比較理論性的。而對一幅照片的生命有絕對影響力的關鍵是在於光線的運用，包括光線質感的拿捏與判斷等。這部份就不是光靠死記公式或理論就可以有幫助的了。

攝影者對於美感的觀點或對於影像的熱情，牽涉到經驗與技巧，甚至要再加上毅力，這些都是左右一幅成功攝影作品的變數。不同的光源的光質會有很大差別，我們的肉眼很容易即可辨認。例如黃昏柔和的自然光線與強力的汽車大燈雖然都是黃色光線，但是照射在物體上所呈現出來的感覺便極為不同。此外，即使是自然的陽光也有強弱與色溫之分，不同的拍攝時機效果差異非常明顯。

光線的方向與質感

除了光線照射的強度，照射物體的角度也是影響該景物的質感或氣氛的重要因素。一般而言，順光拍攝較容易獲得色彩飽和的影像，拍攝較不容易失敗，大部分的畫面也都是以順光為主。但是順光拍攝會比較平淡，所以有時逆光拍攝更容易凸顯景物的特色或輪廓，整體畫面更顯張力，尤其是拍攝剪影時更是如此。

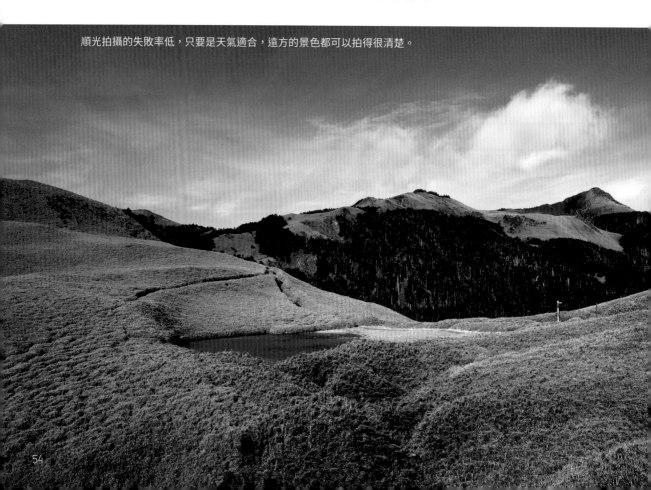

順光拍攝的失敗率低，只要是天氣適合，遠方的景色都可以拍得很清楚。

1. 順光

光線由鏡頭的後方而來,所以只有物體的反射光線會進入鏡頭,通常這樣的光線佈局較不容易造成過亮或過暗的曝光,畫面呈現的反差較小,天空也容易獲得飽和的色彩,很容易拍攝到清楚的景物細節,很適合拍攝遠方的山海景觀,這是最不容易失敗的一種光線角度。

2. 逆光

光線由鏡頭的前方而來,會直射進入鏡頭,對於鏡頭的光學品質是重大的考驗,很容易在影像某區域出現難看的光斑。(這就是鏡頭必須加裝遮光罩的原因,雖然不能完全避免這些光學缺陷,但可以獲得不小的改善)也會在光線對比太強烈時,背光面的被攝主體會因為曝光不足而呈現一片漆黑。然而,如果能妥善運用逆光,卻可以為被攝主體增添更多細節,例如表現植物的葉片紋理、人物的邊緣輪廓,甚至是空氣中飄揚著的塵埃、被激起的水滴等。

逆光拍攝經常能夠獲得最戲劇性或特殊意境的影像,操控必須要更為細緻,是一種為較為進階的用光技巧。

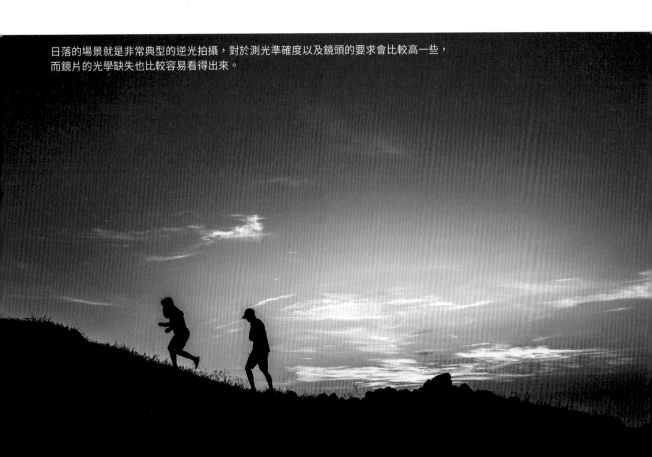

日落的場景就是非常典型的逆光拍攝,對於測光準確度以及鏡頭的要求會比較高一些,而鏡片的光學缺失也比較容易看得出來。

3. 頂光

光線由物體或鏡頭的正上方而來。此時陰影會出現在被攝物的正下方，如果光線過於強烈，容易在被攝物的凹陷處造成強烈的陰影。由於台灣地區所在緯度的關係，只要是晴朗的天候尤其是夏季，在日正當中的中午時刻較不利於戶外拍攝。

以戶外活動的種類來 ，中午時分的時機對於登山健行是比較不利的，不但不好拍攝，通常此時都是汗流浹背的情況。在森林之間的步道上陽光從樹梢的縫隙灑下時，造成的反差會非常強烈，在溪谷中的環境也是一樣。

但如果是要帶著攝影器材進入水中，日正當中的時刻反而是最佳時段，因為水層會大量吸收光線，直射光可讓較多的光線進入水中，會比較明亮些，而且有機會拍到迷人的光束。當然水中攝影存在著更嚴重的反差之外，還有色彩不足的問題（深度愈深，問題愈嚴重），除了濾鏡之外，攜帶閃光燈下水是最好的辦法，這是另一種領域，就不在此贅述。

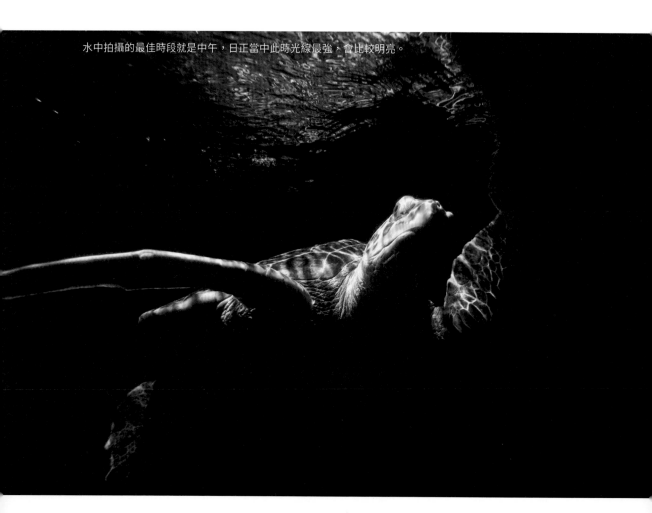

水中拍攝的最佳時段就是中午，日正當中此時光線最強，會比較明亮。

4. 側光

顧名思義就是光線由側邊的方向而來。這種光線最容易表現出物體的立體感，營造出豐富的光影變化，讓原本看似平淡無奇的拍攝景物，由於側光營造的陰影與對比，獲得更好的層次感，而且以戶外環境來說，側光通常是清晨或黃昏前的時段才有，此時的色溫偏暖調而且柔和，更容易獲得豐富的色彩。要注意的是反差控制，避免明暗對比過於強烈，使得暗部只有漆黑一片。如果是拍攝人物或是可以接近的動植物時，可以考慮使用反光板或閃光燈補光來降低反差。

側面來的光線會讓人物的輪廓身形更為立體。

5. 直射光

直接照射在物體上的光線稱為直射，陽光就是一個強烈的點光源，如果天空完全沒有雲層，又是夏季的中午前後，這樣的光線條件下拍攝景物必定是反差大的結果。使用閃光燈直打被攝物也是一種直射光，容易在被攝物的背光面形成強烈的黑影，物體的亮部也容易過度明亮，所以強烈的直射光不是一個好的拍攝條件。

利用水面的反射，讓天空的直射光可以反射在被攝者的背光面，使得人物的臉部不會是一片黑暗。

6. 漫射光

在直射光源和被攝物之間置入一片可透光的任何材質作為控光幕（通常是白色），可讓光線擴散並顯得柔和而且沒有方向性，是專業攝影棚內必備的輔助道具。在自然的戶外環境下，天空中滿佈的雲層就是一層天然控光幕，只是我們不能控制，完全得看天氣的臉色。所以在沒有下雨的陰天戶外拍攝時，可以獲得飽和的色彩而且光質柔和。

陰天的陽光被雲層柔化了，除了讓景物的色彩容易飽和之外，也比較沒有陰影。

7. 反射光

光線照射在大面積平整面上反射的光線，光質通常是很理想。例如高大的岩壁、建築物外牆等。我們可以攜帶輕量化可折疊的專用反光板或是透光傘，也能面對強烈直射光帶來的問題。或是搭配閃光燈離機使用，只要是體積不大的被攝主體，在荒郊野外也能獲得和攝影棚類似的拍攝效果喔！像是花朵、小動物，甚至是用過的戶外餐具等。

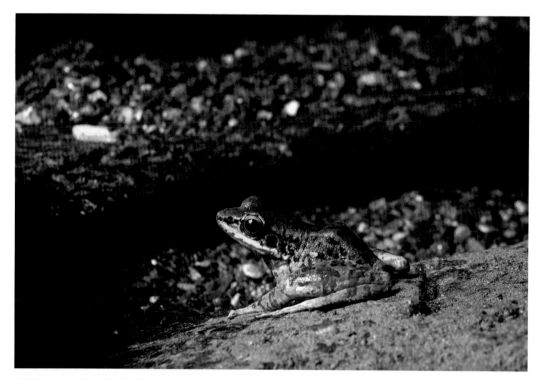

利用反射傘和閃光燈離機搭配使用，除了可以照亮溪谷中的這隻「斯文豪氏蛙」，並以側面光的手法拍攝，保有光線的立體感。

色溫高低

色溫的單位是 "Kelvin"，以 K 來表示。攝影的標準白色光為 5000 至 5500K 之間。日出與日落時，陽光的色彩變化最為鮮豔，時而黃色、橙色或紅色，這是因為此時的陽光以斜射的角度照射地表，因此必須通過比直射時更厚的大氣層厚度才能到達地面，這些更厚的大氣已將某些較短波長的光線（藍、紫外光）散射，光線被漫射的效果最顯著，因此天空的顏色看起來較鮮黃溫暖，光線也較為柔和。當陽光逐漸升高後，陽光進入大氣層的傾斜度減小，受到過濾的程度也較小，波長較短的藍光就逐漸容易察覺，因此整個天空的顏色也就變為藍色。

日正當中的時刻，陽光在地球赤道附近地區幾乎以直射的角度照射地面，若無雲層遮蔽時，這時的光線最強烈，紫外光充滿整個天空，雖然紫外光肉眼不可見，但是一般的感光元件容易讓拍攝的影像偏藍。不僅如此，來自頭頂的直射光最容易造成深黑的陰影，這麼強的反差通常很難令人滿意。

午後的光線變化等於是早上的翻轉，天空中有一些雲層時會比晴空萬里有更多樣的色彩，如此日落時我們才看得到色彩繽紛的晚霞。夜間時太陽在地平線以下，此時的自然光為月光，基本上月光是月球反射太陽的光線，只是較微弱，但是只要沒有其他人工光害的影響，經過長時間的曝光後天空也會看起來是類似日間的藍色。

日出與日落時，陽光都是低角度斜射地表，天空色調會顯得溫暖而鮮豔，是拍攝的極佳時機。

陽光升起之後，天氣晴朗的高山地區天空會呈現漂亮的湛藍色。

夜間在戶外長時間曝光，除了空中的雲層會呈現流動狀之外，天色也依然是藍色。

人工光源與自然光源

任何人工光源其實都比不上自然光的光質，只是自然光的變化太多，而且不能加以控制，所以每一位攝影者都必須知道如何利用自然光最佳的時段，從而避免在條件不佳的時刻做無謂之器材與時間的浪費。影響自然光最大的變數來自於光線的方向，這將影響光線的質感與色彩。而這些條件又受到季節、時段和天氣等因素左右，而且緯度、海拔高度等地理位置的不同也會有若干影響，例如極地、高空等。

不斷變化的雲層、天氣不但會改變自然的景象，同時也不斷地過濾、漫射或反射來自太陽的光線，這些千變萬化的效果就不斷挑戰我們的攝影技巧，例如構圖、測光等。天空中佈滿雲層時，就像

陽光未照射時，山谷中的色溫會顯得偏藍，但是色調依然可以飽和。

一個巨大柔光罩，陰影的邊緣顯得不明顯，雖然這時的光質平淡不討喜，但陰天的光線有時可能將複雜的山谷地形表現得更忠實。

而在變化劇烈的天候下雖然不利戶外行動，但卻有機會遇到翻雲覆雨的大景（尤其是颱風在附近的時候，雲彩變化會很劇烈）。一幅出色的攝影作品不見得一定要有最正確的曝光，但是巧妙的光線運用是不可或缺的，不論是自然光源或人工光源。

即將發生氣候劇變之前，雲霧的變化也會較劇烈。

混合光源

除了陽光之外，其他的光線對攝影來說都是人工光源，彼此之間的光質、色溫、強度等都不盡相同。基本上由於攝影專用燈具以外的其他光源比較不容易被操作控制，因此它們在攝影上的主要問題包括亮度微弱、高反差、奇怪的色調等，例如頭燈、營燈、營火，甚至炊具的火焰。有時狀況單純，但很多時候有些麻煩的問題會同時存在，因此這樣的場景大大的增加了攝影上的困難。

攝影專用的燈具大多可以控制強弱與方向，而其他的光線如街燈、車燈、燭光等雖然自由無法控制，但只要善加利用，有時也能得到令人意想不到的效果。例如在陽光下為了降低陰影，因此使用閃光燈進行補光，但閃光燈輸出的光線一般都是標準色溫，就和戶外現場的自然陽光有色溫差。而天色已暗但天空尚有微亮的戶外場合，由於色溫差異大，很容易拍出鮮豔豐富的色彩，此時那些頭燈、營燈、營火等製造出來的氣氛，是閃光燈辦不到的。在前述這樣的場合，攜帶的閃光燈由於可控制強弱與方向，所以只要正確操作，就可以在暗夜環境獲得理想的色彩分佈（通常是要配合穩定的三腳架）。

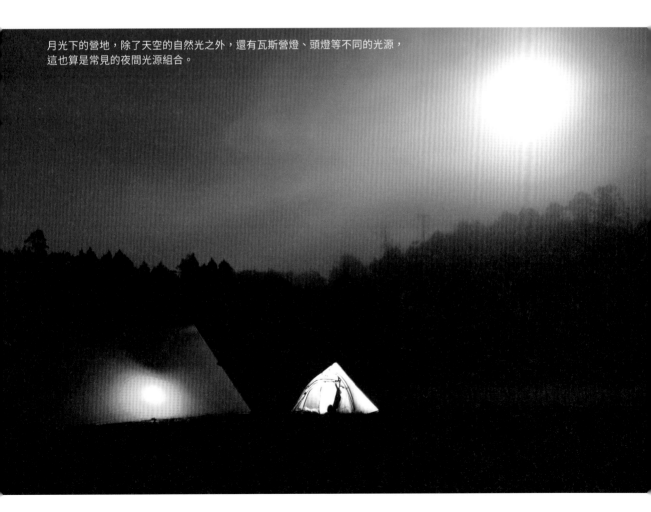

月光下的營地，除了天空的自然光之外，還有瓦斯營燈、頭燈等不同的光源，
這也算是常見的夜間光源組合。

因應不同光線的對策

如果可用光線微弱，為了得到適當的曝光，將限制了感光元件、鏡頭、快門和景深的選擇。在這樣有限的條件下，通常總需要做若干的影像畫質犧牲，以取得可接受的圖片。由於光線條件的千變萬化，因此為了應付這許多問題，也衍生了許多的各式不同配備與器材供攝影者應用。

1. 拉高 ISO 值

拉高 ISO 值是最簡單的方法。現今的數位相機感光元件的性能不斷提昇，但是這和使用的相機等級有直接關係。

2. 使用大光圈的鏡頭

雖然比較能夠在弱光下使用，但是不僅重量大而且價格昂貴，非每個人都負擔得起，重要的是在拍攝時如果鏡頭光圈開得愈大則畫面景深也愈淺，手持拍攝時也容易因為晃動而產生模糊的問題。

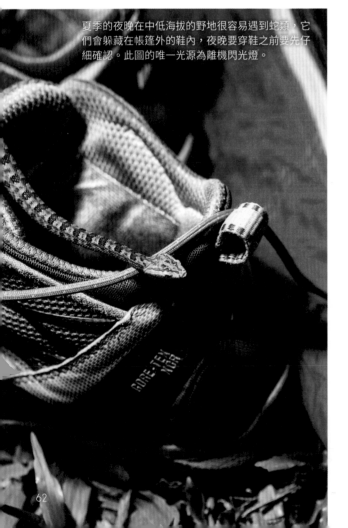

夏季的夜晚在中低海拔的野地很容易遇到蛇類，它們會躲藏在帳篷外的鞋內，夜晚要穿鞋之前要先仔細確認。此圖的唯一光源為離機閃光燈。

3. 使用三腳架

可以做長時間的曝光而不造成畫面的晃動，但是腳架本身也造成攝影者的額外負擔，重量輕又夠穩的三腳架價格都不低。不過使用三腳架總是比較能徹底解決搖晃的問題，又能夠兼顧景深，因此某些場合若沒有三腳架也是無法拍攝的，例如夜景、昏暗的溪谷、日出前的星空。

4. 白平衡控制

在自然環境裡光線除了強弱的變化之外，色溫也會不斷改變。例如陽光較難照射到的山谷總是呈偏藍綠的色調。以往的銀鹽軟片時代可以使用各種號數的暖色調濾鏡來改善這個問題。但是現在使用的數位相機則容易多了，除了機身可自由選擇白平衡的設定，也可以拍攝 RAW 格式，事後利用軟體任意編修。

5. 閃光燈補光

若僅是為了將畫面「拉回」白色，那麼使用閃光燈也是一種方法。但是閃光燈的強度大小不一，當然不必是照亮整個黑夜，能夠凝結主題而不晃動，並增加主題的亮度才是使用閃光燈最大的目的，但是因為閃光燈的色溫一般都以 5500K 左右為設計標準，因此在閃光燈能照亮的範圍內的物體比較有可能呈現較正常的顏色。在這種混合光源的夜間場合，拍攝雖然比較複雜，但是在戶外許多精采的主題都是在日落後才會出現。

6. 使用白色半透明傘

如果光線很強烈的時候，可以使用這種便於攜帶的白色半透傘來柔化強光，如果不想攜帶或是沒有這種東西時，任何白色（或淺色）的內帳、內衣等布料紡織物都可替代，只是要有另外的幫手拿著，總該不會額外多帶好幾支三腳架吧！在夜晚或是光線不足的場合，使用離機閃光燈搭配這種半透傘可獲得非常好的光源。

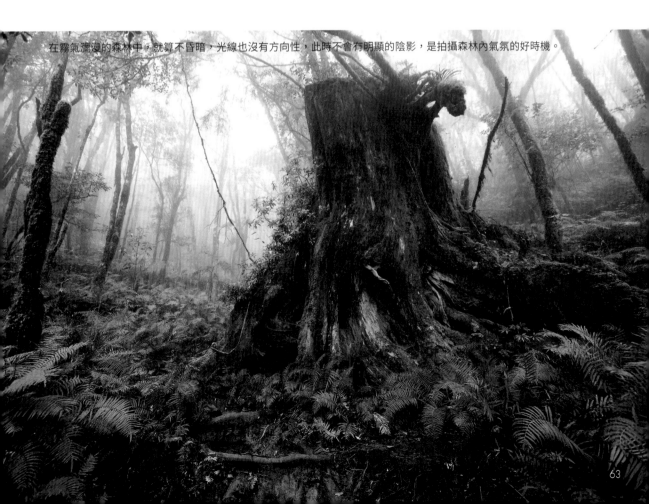

在霧氣瀰漫的森林中，就算不昏暗，光線也沒有方向性，此時不會有明顯的陰影，是拍攝森林內氣氛的好時機。

7. 利用自然反光板

除了讓光線穿透上述半透明傘之外，也可
以用反射的方式，同樣可獲得柔化光線的
目的。不只是人工攜帶的反射物，自然界
中的岩石、粗壯的樹幹、大面積水面、積
雪的地形等，都可以視情況巧妙運用。

雪季的高山上氣溫相當寒冷，除了自己要攜帶足夠的
禦寒裝備之外，也要注意攝影器材的電池效能可能的
快速下降。

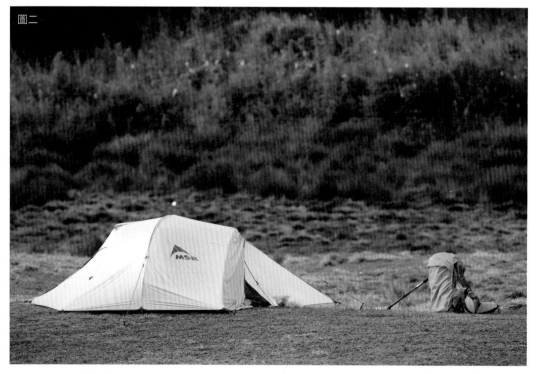

大光圈鏡頭形成淺景深，雖然開大光圈可以用較高速的快門，以手持相機拍攝時還是要小心避免讓焦點位移到景
深範圍以外了。（圖一、圖二）

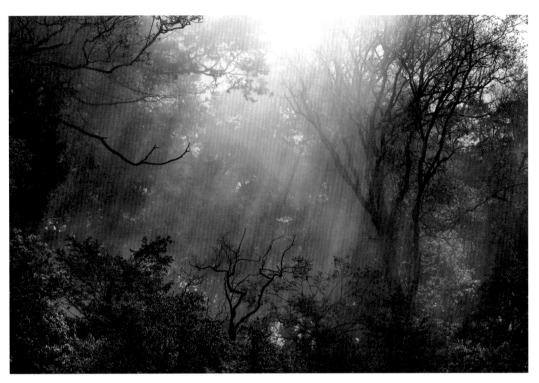

當天空中雲層逐漸散去，陽光照射進入有霧氣中的樹林時，容易形成一道道的光束。

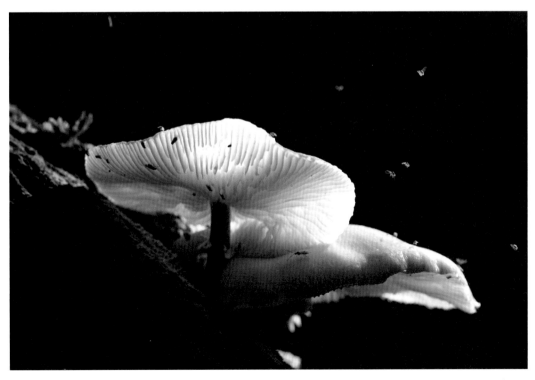

使用離機閃光燈拍攝樹林下的蕈菇，可以清楚看見葉片的紋理，甚至圍繞其中的小昆蟲，只有使用閃光燈才可以凝結這些小蟲的動作。

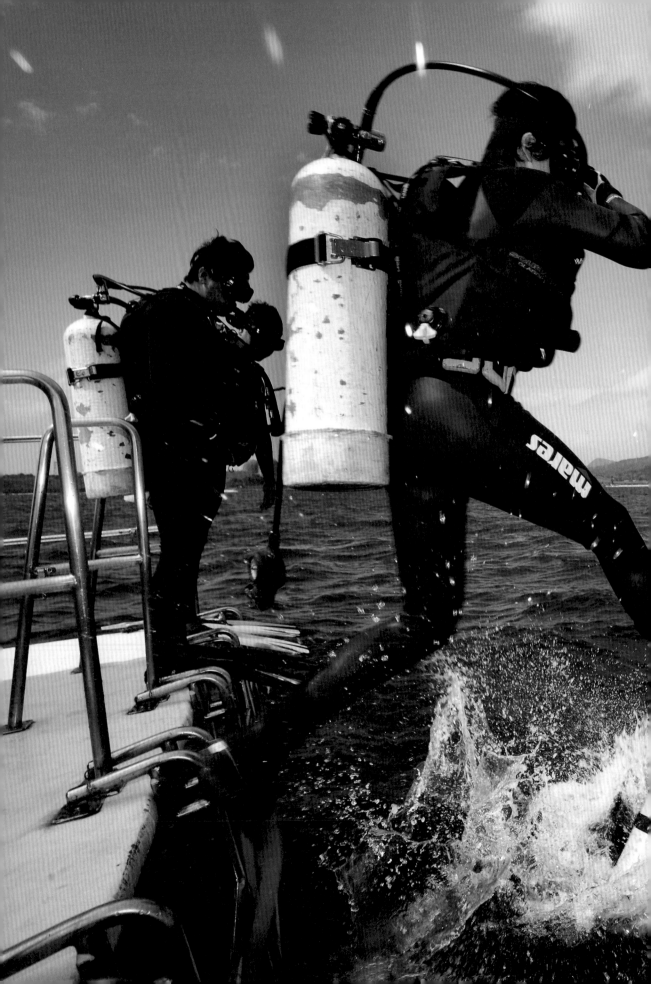

Chapter

5

戶外閃光燈的控制與運用

操作閃光燈可以讓拍攝手法更不受限制，是進階的必經過程。

為什麼要使用閃光燈？

本來創作是不需要規矩，也沒有一定的公式，但是原理還是要搞清楚。尤其是攝影這件事，如果太過受「前輩」拍攝技法的限制，頂多是能夠拍出和「前輩」類似的畫面而已。

很多人不喜歡使用閃光燈，尤其是戶外活動的場合中，背著其他裝備可能要走好幾天已經夠累了，為了減輕重量，通常會捨棄攜帶閃光燈。可是有些畫面的拍攝卻非使用閃光燈不可，或是使用閃光燈能讓畫面更生動。

在戶外的環境中需要使用閃光燈的情況其實很常見，比起單純運用自然光拍攝，使用閃光燈是比較複雜一些，但是只要操作適當，不但能讓拍攝主體更清楚，也讓畫面顯得更有生氣。

什麼情況下要使用閃光燈呢？使用閃光燈無非是為了以下目的：

功能 1：當作主要光源

處於昏暗環境下，自然光無法提供足夠的亮度時，如果此時還要拍攝到清楚的畫面，就一定要使用閃光燈了，例如暗夜中要拍攝清楚的小生物時，閃光燈就是主光源。

既然閃光燈的光線是主要光源（不管是幾顆閃光燈），相機的快門速度就可以不必考慮現場光，只要快門速度不高於「同步快門」就行，通常至少都是 1/60 秒以上，高階一點的單眼相機都可以做到 1/200 或是 1/250 秒以上的速度，幾乎可以不用擔心手震的問題。

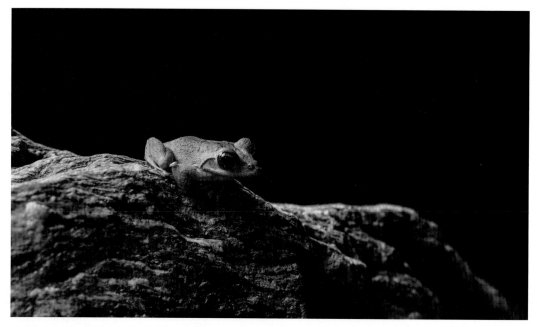

暗夜中使用閃光燈當作主光源，搭配離機操作，只要對焦正常，很容易獲得清晰的畫面。

功能 2：弱光環境下補光

當現場光太弱時，使用閃光燈可以照亮主體，但是使用慢速的快門仍然可以保留現場的氣氛，這就和閃光燈當作主光時有很大的差別。閃光燈的色溫都是標準色溫，而現場光通常不是，較慢的快門速度保留了現場的氣氛，而閃光燈則讓主體顯得明亮。

另外，由於閃光燈擊發的瞬間非常短暫，主體曝光的時間極短，所以當閃光燈熄滅後，雖然快門尚未關閉，但昏暗的現場光不會讓主體更亮，所以即使被攝主體稍有晃動，也不至於影響被閃光燈照射後留下的清晰影像。

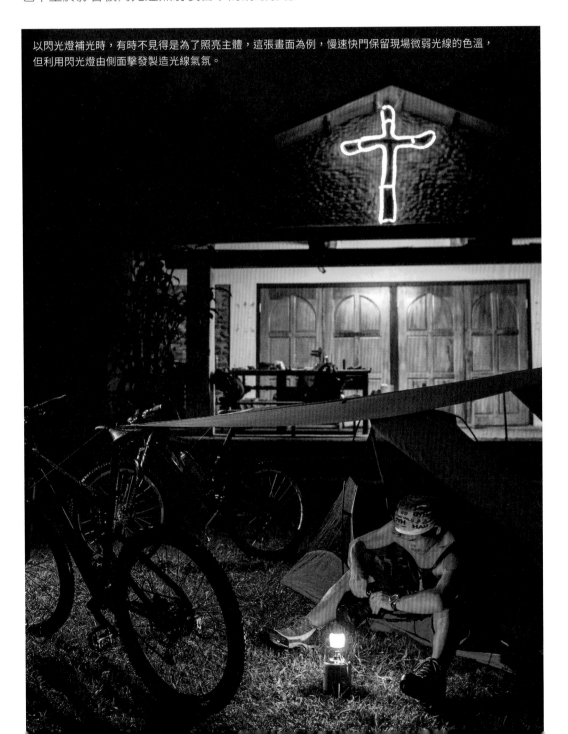

以閃光燈補光時，有時不見得是為了照亮主體，這張畫面為例，慢速快門保留現場微弱光線的色溫，但利用閃光燈由側面擊發製造光線氣氛。

功能 3：為被攝者 / 物體補光（降低反差）

通常我們會對準被攝主體進行測光，在逆光或側逆光的場合若不使用使光燈照亮主體的話，很容易會造成主體曝光正常、背景曝光過度的結果。如果我們希望背景曝光也正常不致於過亮的話，那就提高快門速度，然後使用閃光燈照亮被攝主體，這樣就可以降低反差。

不使用閃光燈時，主角人物顯得暗沉。

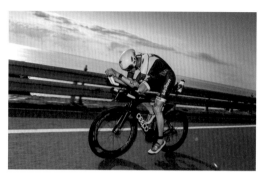

使用閃光燈除了讓主角人物明亮之外，也降低了畫面的反差。

功能 4：白平衡維持

由於閃光燈的色溫是固定的，如果輸出強度夠的話，是可以讓拍攝現場的場景獲得和閃光燈一樣的色溫。通常是在人工光源的室內環境會這樣做，當然也可以在任何需要校正色溫的場合都可以適用（只要閃光燈夠力的話），例如是夜間的火堆旁、昏暗的山屋內、帳棚內等。

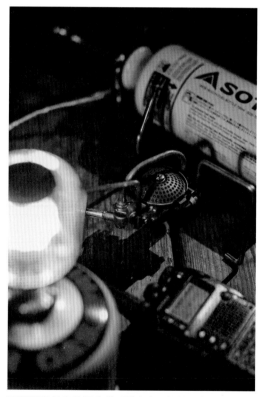

瓦斯營燈的光線是非常暖的色調（低色溫），使用閃光燈可以讓現場顏色不至於太昏黃。

功能 5：製造光線效果

如果閃光燈可以離機操作，就可以用來製造更精采的光線效果。同時使用二顆以上的閃光燈，變化可以更多。例如將閃光燈放置在被攝物的側面或背面等任何方向，而且可以控制燈光輸出的強弱，這樣就可以任意控制想要的光線質感。

一般商業攝影經常會用到這樣的手法，當然對於戶外活動者來說，很難扛著那麼多沉重的攝影器材進出野外吧，但是現今的輕便型閃光燈已經可以做到體積輕巧，性能強大，只要不嫌麻煩就能做到相當接近商業攝影棚內的拍攝水準了。

使用離機閃光燈，在野外拍攝美食也能像攝影棚內同樣精采。

◎ 攝影小教室

閃光燈的使用時機

微光環境下
- 日落後在天色尚未完全黑暗之前，使用閃光燈對著主體進行補光，能增加被攝物的光彩。
- 閃光燈作為主光源，強度大於現場其他的光源，能矯正非正常的色溫。
- 提升快門或瞬間凝結被攝物的動作，可凝結物體減少晃動模糊問題。

明亮環境下
- 維持背景亮度不變的狀態下，增加主體暗部的明亮度。
- 利用閃光燈製造光影效果，增加主體的立體感。
- 逆光環境時，能把位於暗處的主體補光變亮。

力求自然，是使用閃光燈的最大原則

使用閃光燈當然是為了追求畫面的明亮與好看，但是使用人工光源如果控制不當，就算主體明亮曝光正常，還是不好看。例如開啟機身上或外接在機頂上的閃光燈時，強烈的光線幾乎是由鏡頭旁射向被攝物體，造成被攝物體或人物夠明亮，但是背景一片漆黑，或是在背景之間形成明顯的陰影。或是當距離被攝物體遠一些時，閃光燈又不夠強等情況。

一般內建閃光燈的消費型相機通常不可能有很強的閃光輸出，也無法轉動燈頭方向，所以使用上的限制很多，而使用獨立的外接閃光燈就可以有很多的控制操做手法，讓畫面看起來充滿變化又顯得自然。

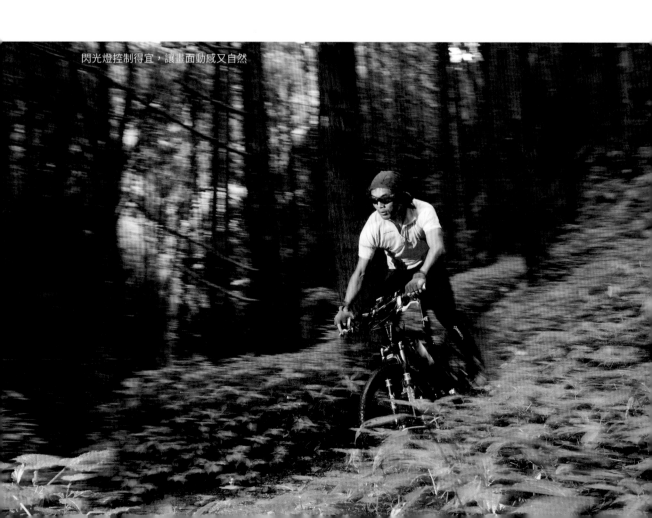

閃光燈控制得宜，讓畫面動感又自然

1. 改變閃光燈的出力值（閃光補償）

在正常情況下，閃光燈的擊發強度是以 TTL 測光的數值決定的，因此會讓主體的明亮程度符合測光錶的數值。閃光燈的照射強度是有限的，所以在能影響的範圍以外，仍然是現場光的強弱在主導相機測光數據。所以會有以下二種情況：

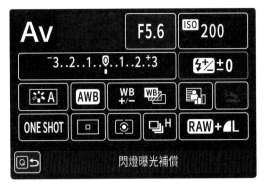

1. 若現場環境的亮度是不足的，會讓主體比背景看起來明亮。

2. 若現場環境的是明亮的，擊發閃燈本來是為了讓主體不顯得過於黑暗，但是卻會因此讓主體和背景顯得一樣亮。

閃燈補償在機身的顯示屏上都會有一個「⚡」的符號，這個功能就代表閃燈補償，通常可以達到正負 2 級光圈的強度。

以上無論哪一種情況，其實都不大好看，如果想要讓畫面有明暗的差異，在不改變相機光圈與快門數值的情況下，就必須改變閃光燈的輸出強度，這就是所謂的「閃光補償」（在相機上的符號通常是「⚡」）現在的器材都可以在有 TTL 功能的條件下改變閃燈輸出強度，不管是增強或是減弱。

例如現場光的強度相機測光錶測出 f8 的數據，此時閃光燈的出力受到 TTL 自動控制的影響，也就會輸出相當 f8 強度的閃光來照亮主體，雖然主體曝光的程度與背景相同，但是卻往往顯得不夠自然，若以手動的方式強制閃光燈減弱光量的輸出，這樣就可以得到使人滿意的作品，或者說是盡量看不出人工補光的痕跡。

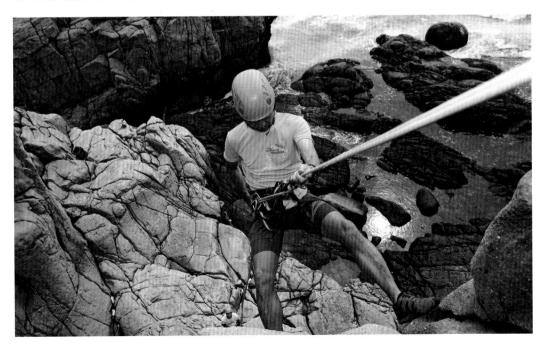

使用閃光直打補光，可視現場自然光的強弱，斟酌閃光燈的出力。

一般的相機能夠增減的閃光補償幅度都有到正負 3 級左右，使用機身上的閃光燈如果想要讓畫面看起來自然一些，改變閃燈輸出強弱是一個好方法。如果降低輸出時，會讓被攝主體看起來不那麼明亮，或是增加閃燈輸出時，會讓被攝主體看起來更為明亮。藉由改變閃光燈輸出的強弱，是可以製造一定程度明暗差距，讓畫面顯得自然些。

那麼如果在強光下刻意降低相機的曝光值呢？例如刻意降低 1-2 級的曝光，若如此會得到主題明亮，背景暗沉的畫面，這也是一種凸顯被攝主體的一種手法，通常用於拍攝人物居多，這個叫做「壓光」。但是閃光燈的出力要夠強，不然畫面只會顯得曝光不足。

▎2. 慢速快門

前面提到過，閃光燈擊發的瞬間極為短暫無法控制，但是快門速度是可以由操作者決定，即使是長時間曝光，閃光燈的擊發照亮感光元件仍然只是短暫的一瞬間。所以，如果閃光燈沒有照射到背景的話，使用慢速的快門可以同時記錄到背景的現場光和被閃光燈照亮的主體，讓前後的亮度不至於差異過大，也保留了現場的氣氛。

例如這二張在山林裡騎單車的圖片，（圖一）單車是一直移動的狀態，快門速度慢＋不使用閃光燈，相機固定位置沒有跟著追焦，此時會得到景物清楚而單車模糊的結果。（圖二）也是單車一直移動的狀態，也是鏡頭保持固定沒有跟著追焦，同樣快門速度慢但是搭配使用閃光燈，因此能將地面濺起的水珠凝結，而周圍景物也保持清晰，背景也有維持一定的明亮度。

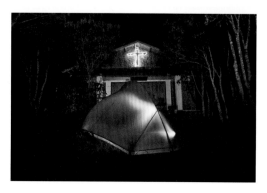

快門速度放慢，在閃光燈熄滅後而快門還未關閉的時間裡，感光元件就持續曝光，因此可以讓較暗背景也顯得明亮。

3. 透過反射

閃光燈擊發的光線可以夠過反射,而不是直接照射在被攝物上,透過反射最大的好處是讓光線比直射光更柔和。當使用外接閃光燈時,在室內最常用的方法就是讓燈頭轉向朝上,讓閃光燈的光線先擊中天花板,再反射回被攝物,這個又稱為「跳燈」。使用「跳燈」時也是有限制的,天花板最好是白色,不能是深色,不然光線會被吸收,如果是其他顏色,則會改變反射後的色溫。

利用頭頂上方的天花板,再搭配閃光燈本身的反射板,也能獲得比直打更柔和的光線。

另外,「跳燈」反射下來的光線強度會下降,如果天花板過高,則很有很能會強度不足,因此必須增加閃光燈的輸出量,通常是 1-2 級。當然也可以由側面的牆壁來反射,但是由於角度的關係通常不夠好看。在戶外的場合當然就沒有天花板了,但遇到有大面積傾斜的岩石、岩壁環境時,也可以這樣做。為了要解決反射後的色溫偏移,採用 RAW 檔拍攝就能在後製處理時,透過軟體輕易校正色彩(這也是使用 RAW 格式的好處)。

4. 離機單燈

外接閃光燈除了安裝在機頂之外,也可以離開機身於任何方向使用。現在的無線遙控技術已經很成熟,有效距離都可以很遠,而且能夠透過安裝在機身上的「發射器」控制各項輸出調整,也能保有 TTL 功能。

閃光燈離開機身當然是為了改變光線照射的角度、方向,讓畫面可以獲得更好的立體感與質感,操做原理其實很簡單,只是若不想額外攜帶一支三腳架固定閃光燈的話,就只能請另一同行的人手持,只要位置沒有障礙物阻擋就可以。或者也可以選擇適當的位置「放置」閃光燈,只是會受限於現場的地形地物。

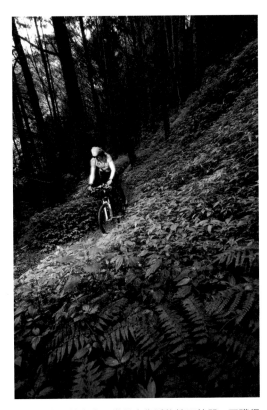

閃燈在畫面的左方,當單車靠近後按下快門,可獲得比閃燈裝在機頂直打更立體的光線質感。

5. 離機單燈 + 傘

閃光燈如果離開機身，可以製造的光影效果就非常豐富了，如果再加上一把反射傘，更能夠讓光質更柔和有質感。對於拍攝不會移動的植物之類的題材，如果有攜帶閃光燈固定座和腳架，只要將燈架佈置好即可安心拍攝，而且可以任意變換燈光位置以獲得不同的照明效果。

但如果是拍攝會移動的主題，例如動物或是行進間的人物時，使用固定的腳架應該不太方便，此時最好是有一起外出的隊友幫忙手持閃光燈和反光傘比較方便，只要燈光的反射角度正確，一樣可以獲得很理想畫面。

專用的反射傘其實攜帶還算方便，它就像一般的雨傘一樣大小，收折後很容易收納固定在背包外。

6. 離機雙燈 + 單傘

只要沒有使用反射傘或是其他可以透光的材料，裸燈的直射光總是顯得很強烈而刺眼，在戶外使用反射傘是最可行的柔光方式，若能夠攜帶二顆閃光燈搭配一支反射傘，其實已經可以獲得非常理想的光線質感與佈局了。

通常是搭配反射傘的燈光當作主光源，架設位置在被攝物的 45 度角側上方（可自行微調嘗試），另一支裸燈則可放置在逆光的位置，只要不是正逆光，這支裸燈可以為主體帶來很好的邊緣透光效果，或是改變一點角度，也能照亮背景。

雙燈的效果當然比單燈更好，但是不但得多背負一顆閃光燈與電池組，操作也比較複雜，當然樂趣也比較多。只要是同時使用二顆以上的閃光燈，就可以考慮不同的光比輸出。

透過閃光燈的控制，讓烤雞翅看起來更可口。

7. 控制光比

離機閃光燈就是將原本裝置在相機上頂部的外接閃光燈拆下，而不受限的只能安裝在機身上使用。目前各家相機廠牌的離機閃燈技術大同小異，幾乎都是以無線電訊號方式來控制機身與閃光燈的相互同步連動，還有 TTL 功能、曝光補償等重要功能。透過一個獨立安裝在機頂熱靴座上的訊號發射器，就可以無線控制多顆閃光燈。

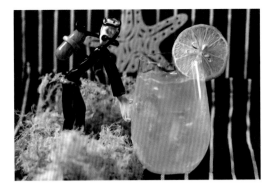

由畫面中可以看得出來左右二側都有閃光燈照亮的痕跡，但是左右二側的閃光燈輸出強度並不同，營造出立體感。

雖然離機閃燈的操作看似複雜，但是其實也不難理解，現在的閃光燈都有 TTL 的功能，若我們同時使用二顆閃光燈，可將離機閃燈視為「A、B」二組，這二組閃光燈無論出力是多少，只要在 TTL 模式的運作下，加總起來的亮度就能夠符合測光值，並且可以分別控制 A：B 的光比。也就是可以控制哪一顆燈的出力要比較強或比較弱。

例如是將光比設定「A：B」為「2：1」，當閃燈擊發時，A 閃燈的出光量就會較 B 閃燈強上一倍，但是總亮度仍然符合 TTL 的要求。如果有第三顆燈呢？其實也可以加入或是不加入這個 TTL 群組，因為通常第三顆燈都是作為效果燈使用而非拍攝光源，這個第三顆閃光燈使用手動控制輸出強弱會比較方便。

📷 攝影小教室

避開障礙物

閃光燈直打的情況下，相機與被攝體之間不能有其他障礙物，因為障礙物距離閃光燈比較近，所以會比主要目標物更亮，這樣就很難看了。如果不能使用跳燈或是離機操做的話，這張畫面就放棄了吧，或是乾脆關閉閃光燈，架腳架或是拉高 ISO 值的方式拍攝。

8. 前簾同步與後簾同步

現代相機由於快門結構的方式，所以閃光燈的擊發時間可分為前簾或後簾同步，二種擊發的亮度都一樣，只是擊發的時機有差異。

相機的曝光的過程為：按下快門鍵的同時，快門前簾會瞬間向下移動，此時進入曝光狀態。當曝光時間結束後，快門後簾會立即跟上，整個曝光過程便結束。所謂前簾同步就是快門前簾開啟後的那一瞬間擊發閃光燈，而後簾同步則是在後簾關閉前的瞬間才擊發閃光燈。

前簾同步：

快門開啟開始曝光時便擊發閃光燈，移動的物體便被閃光燈瞬間照射而顯影凝結，但是閃光燈熄滅後快門後簾尚未關閉，所以該移動中的物體仍然在繼續曝光的狀態，只是不再繼續受到閃光燈照射，因此只有不夠亮的現場光，直到快門完全關閉為止。所以畫面看起來像是物體向著相反方向移動。

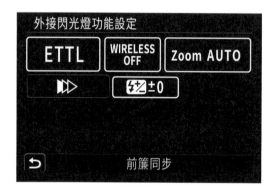

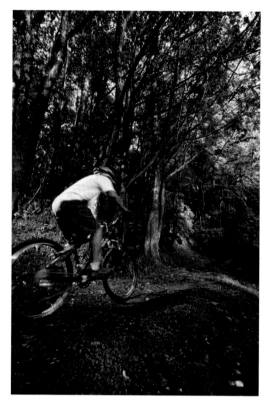

後簾同步：

快門開啟開始曝光時直到最後一刻後簾快要關閉時才擊發閃光燈。所以移動中的物體在快門開啟時便開始受光，只是不夠強所以只能看到殘影，但是在快門即將結束曝光時擊發閃光燈，所以移動的物體在曝光行程的末段才清楚的凝結顯影，所以畫面看起來像是物體朝著行進方向移動。

因此，前簾同步適合拍攝沒有方向之分的主體，後簾同步則適合有速度感的動態拍攝。

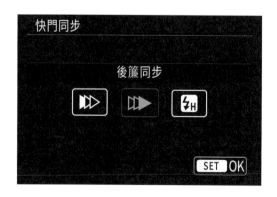

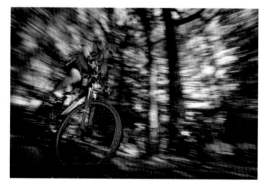

後簾同步的模式時，閃燈在曝光時間即將結束前的瞬間擊發，讓移動中的主體在未被閃光燈照射時是模糊的，閃燈擊發時才顯得清晰，以此圖來看，因此模糊的單車騎士身影就會在清晰影像的後方。

外接閃光燈的好處

1. 較強的閃燈出力

外接閃燈通常都比機身內建的閃燈出力更強，應用範圍較廣範，只要出力足夠，各種補光效果甚至陽光下的壓光都能做到。

GN 值是一顆閃光燈出力大小的單位數值，是指閃光燈在使用鏡頭焦距為 50mm、ISO100 的狀況下的出力程度，但不是一個真正的物理量，一般拍照的時候根本不會去計算或是聯想到 GN 值是多少……。

縮光圈，閃光燈出力就比較強，照亮的距離可以比較遠，反之若放大光圈值，出力就較弱，照亮的距離較短。只要知道上面的說明其實就差不多了。

總之，GN 代表閃光燈的出力，用光圈和距離的乘積來表示。

有效距離＝閃燈 GN 值／鏡頭光圈設定值

2. 燈頭方向可變

機身內建的閃光燈只能朝正面擊發，沒有其他改變光影的功能，容易讓被攝物體的背景出現明顯陰影。獨立的外接閃光燈的燈頭可以旋轉，大多能提供垂直向上與左右轉向的功能，用途比較多 。

燈頭可以左右和上下調整角度，在現在來看幾乎是必備的功能了。

3. 更多的功能

現在的中高階外接獨立閃光燈，幾乎都提供遙控離機觸發的功能，除了搭配的遙控擊發器之外，也可裝在機身上之後直接觸發另一顆閃光燈，這個功能非常好用。另外，這種等級的閃光燈的觸發時間，也能自由設定為前簾或後簾同步，有些甚至可以滿足全速快門，可說是相當實用的功能。

常用閃光燈的配件

如果外接閃光燈不搭配任何配件，那只能固定在相機的機頂上使用，有只有輸出強弱控制和燈頭方向的轉動而已，屬於基礎的應用。如果閃光燈能夠離機使用，就可以獲得更多樣化的光影效果與質感，如果能同時控制二顆閃光燈一定會更漂亮。

但是這就需要一些控光配件的搭配使用了。有哪些該準備的器材呢？

固定閃光燈的道具

所謂的固定閃光燈道具，就是當閃燈從相機上拿開之後，不管是固定在三腳架上還是地上，都要能夠「放置」在適當的位置。通常會有閃光燈「座」及「傘座關節」二種道具。

1. 小型底座

在閃光燈出售時的包裝盒內，會附有一個簡易型底座，這個簡易型底座的底部通常會有一個和相機底部同規格的螺絲孔。閃光燈可以固鎖在這個底座上，然後可以「擺置」在任何平面上，或是鎖在三腳架的雲台上。

2. 傘座關節

當閃光燈要和反射傘結合使用時，就必須有個可以固定閃光燈又可以轉動角度的關節裝置，透過這個關節裝置，將閃光燈、反射傘、三腳架結合在一起。市面上可以買到的傘座關節很多，可以「穩定」最重要。當然太沉重也不好攜帶，但是一分錢一分貨，如果這玩意兒品質不佳的話，很有可能會讓裝上反光傘後的閃光燈組倒地不起。

3. 三腳燈架

常見的閃光燈架是三支腳可以反折收納
的設計，高度規格有多種可以選，選用太
小支的站不高，太大支的一定比較重，通
常選用極限高度大約 150 公分高的即可，
再加上裝上傘後的高度，應該可以應付一
般外拍人物的拍攝。但是在戶外環境下，
撐起反射傘和閃光燈後要小心被風吹倒，
所以要找避風處或是要小心以重物固定
三腳燈架。

4. 控光的反射傘

基本款的控光設備就是白透射傘或是銀
色的反射傘。比較好用的是雙層傘的結
構，在白色透傘的布料外側，再覆蓋上一
件可拆卸的黑色不透光布料，即可當作反
射傘也可以當作透光傘使用。這就像一般
雨傘好攜帶，而且不重。選擇張開後直徑
90 公分左右的傘比較適合戶外攝影。

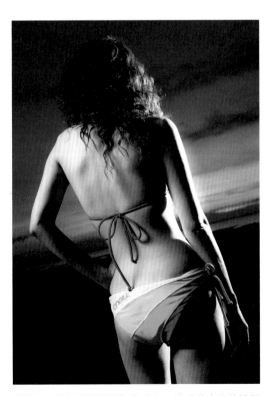

黃昏時，使用離機閃燈加控光傘，讓戶外人像的拍攝
增添不少變化

陰天時，利用離機閃光燈打光，也可以拍出有陽光的
感覺

戶外攝影
裝備實戰

行程的

到底要在背包裡塞哪些東西？

原來不同行程有不同的準備方法和專屬裝備。

上山下海不同行程有不一樣的裝備

用鏡頭來認識台灣的戶外活動，我覺得是個好方法，雖然揹著攝影器材會拖慢行進速度，但透過鏡頭看到的景物會讓人印象更深刻，回到家中看到自己帶回的影像是有成就感的，會讓人產生想了解這個景物或環境的動機。你會發現原來台灣海拔高度在3000公尺以上的高山有兩百多座，原來綠島和蘭嶼的海水透明度世界上數一數二。

覺得台灣很小嗎？其實很大，身為台灣人，你到底去過了沒有？

當你真的開始帶著相機進入戶外，蟲、魚、鳥、獸、森林、植被的生態多樣性就會吸引你注意。如果你覺得上山下海很危險，那是因為你不懂，當你真的進入野外的世界，自然就會察覺原來上山比上街更安全。如果你真的想要拍到好作品，首先要能到得了想去的地方，到了之後要保持身體舒適，才能仔細找得到主題並思考拍攝手法，最後要平安回家，因為還要有下一次。所以你要學的東西可多著，絕不只是買台相機和攝影教科書而已。

只要真的認真想拍，不只是攝影技巧，你會發現原來要學習的戶外知識有這麼多，因為戶外活動至少要先懂得趨吉避凶和量力而為，這就是帶著相機去野外的好處。（原來除了攝影器材之外，各項裝備也要買這麼多啊，呵呵！）

山野健行

一 . 負重裝備輕量化

許多原始自然的壯觀景色，都藏在荒山野嶺裡，由於台灣的地形大部份是崎嶇的山地，除了少數幾個大眾化的森林遊樂區之外，大部份的山區地形都得靠雙腿才能抵達，汽車是到不了的。一趟登山行程短則二、三天，長則十幾天才能走完，當然所有食衣住行裝備都得隨身揹負，再加上攝影器材重量是很可觀的，若不刻意講究輕量化，背包動輒超過 20 公斤就很平常。但是，揹得愈重，獲得好作品的機會就會愈低，除了體能加強或維持之外，如何讓背包的重量減輕是非常重要的。

帶得愈少當然重量就愈輕，觀念是：一物多用、有捨就有得。通常多天數的行程，食物、燃料會攜帶比較多，但是會吃掉或消耗掉，所以其實是愈到行程尾聲重量愈輕。而其餘裝備和器材，則不會改變體積和重量。

1. 食物

吃得好,是一種麻煩的技能,吃得好又巧,更是只有具備高尚戶外節操的人才辦得到。食材豐富多樣固然重要,總要能夠帶出門才能吃得到。在負載能力及空間有限的情況下,要怎樣攜帶呢?輕量化、體積小是唯一答案。

鍋具、爐具盡量選擇輕金屬、多用途的製品,餐具精簡化。食物方面,調味品盡量以小包裝或分裝方式處理,非必要之包裝袋、緩衝物等也要卸除。如何不製造廚餘、不增加重量、又要好吃營養,這真是要學習的大學問啊!

要吃到生鮮食物,攜帶和烹調過程就麻煩很多了, 通常只有入山後第一餐有可能這樣做。

煮麵是常見的一種較方便的方式。

揹工兼任廚師,在熱門的高山路線上已經很常見,揹負食材、炊具上山為客人料理,這是非常辛苦的工作,非常人所能想像。如果需要他們的服務,請將食物吃完,吃不完的廚餘也請自行帶下山,不可任意丟棄在山上。

不需要烹煮的食物,是最方便的行動糧。

夠吃就好，以乾燥食物為主，避免攜帶生鮮食材。例如乾燥飯、乾燥拉麵、乾燥蔬菜、肉乾、果乾等，只要不含水分，重量都不會太重。通常早晚餐才會開火煮食，由於中餐都在路程中，所以都會以不需加熱的「行動糧」解決，搭配飲水。多半是餅乾、軟糖、巧克力等。對於鬆散的材料，最好以真空包裝來縮小體積；這些技術都已經普及，只要稍微留意，定能讓您的攜帶效率提升不少。

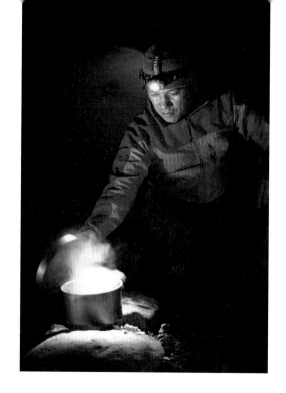

近年在山上常會見到商業性登山旅行團體（非自組隊），由於目標對象都是不想自己背負食材重量的初學者，所以推出由揹工兼任廚師的服務來吸引這類消費者參加。為了在山上應付多人的料理份量，他們習慣攜帶鋁製臉盆當作炒鍋（比較輕），食材與料理方式也和平地吃的差不多，有些團體準備的菜色甚至比在平地吃的還要好，五菜一湯只是基本。雖然也無不可，但是實情卻是新手往往因為適應不良或體力不濟，在山上根本吃不下這些油膩又偏重口味的菜色，所以總是剩下一大堆的廚餘。

廚餘也是垃圾，應該一起背下山，但一定有人做不到或是不想做，所以在熱門山屋四周常發現廚餘造成的環境污染，也影響山林裡野生動物的生態。

我們登山的目的是要取景或欣賞風景，餐食的內容其實不是太重要，只要能吃得夠、不製造負擔，就是戶外攜帶餐食的原則，畢竟我們要去的地點都要靠自己的雙腳，能少揹就儘量少揹，因為所有垃圾都是我們帶上山的，包括廚餘在內都要帶下山。所以算準一點，不要背那麼多食物上山，並縮短餐食料理的時間。

結論是，料理方便、輕薄短小、份量適中、營養足夠，符合這些條件，就是理想的登山糧食計畫。

2. 炊事器具

野外炊事器材無非就是爐火、鍋具餐具等。為了減輕重量，也是以簡單為最佳原則。在爐具部分，以瓦斯爐和汽化爐為當今的二種主流。其中以瓦斯爐使用比較方便。使用罐裝瓦斯做為燃料的爐具，操作程序上更簡便，是最乾淨的燃料。但是高山行程由於環境氣溫低，所以必須使用成分當中有添加一定份量的丙烷，取其具有更低的蒸汽壓力與汽化臨界點的特性，以

因應高山上低溫低壓的環境，但是成本也因此提高。

而汽化爐則是以燃燒汽油、煤油、去漬油等為燃料，必須預熱才能讓燃料汽化，操作需要一點技巧，比較麻煩是其缺點。但是汽化爐的燃料比較便宜，燃燒效率也比較好，通常多天數的野地行程使用汽化爐會比較經濟些。其中去漬油不含鉛等添加劑，燃燒效率高，揮發性高、燃點低，但也增加了危險性，攜帶上需要特別謹慎。

至於瓦斯爐和汽化爐的爐頭設計也有很多種，儘量選擇輕量化的種類，如果只是個人或二人使用，那麼攜帶最小體積的爐頭就可以，有多小呢？折疊收納後可以隨手放入口袋裡。

汽化爐操作較麻煩，使用不受環境限制，比較經濟。

瓦斯爐比較容易操作，低溫環境使用較難，燃料較貴。

還有殘餘的瓦斯罐，下一次還要再帶上山嗎？

🎒 裝備小教室

瓦斯爐和汽化爐如何選擇

使用瓦斯罐比較方便，但是瓦斯罐一般是無法重複使用的（填充壓力大，危險性較高。），所以往往一趟行程結束後，瓦斯罐內只有剩餘的容量，而瓦斯罐的體積並未變小，所以下一趟出門就不好決定要不要帶它了。久了以後，家裡會堆積數量愈來愈多的瓦斯罐，而且每一罐內都有一些殘餘瓦斯。

而汽化爐常使用的去漬油價錢便宜，較不受環境影響，適合惡劣環境與長程攜帶，只是操作較複雜。以實際使用經驗來看，只要熟悉特性與操作程序，用汽化爐或瓦斯爐差別不大，可視個人習慣與路程環境決定。

鍋餐具的部分，只要做到不攜帶體積大又重的碗，選用輕量有握把的大容量金屬杯，吃飯、刷牙、取水都靠它，容量大約以能夠裝得下一碗泡麵的容量為佳。以鈦金屬材質最好，質輕強度高又容易清洗，只是價格比較昂貴，也不宜直接放在爐火上燒烤。鋁合金次之，強度雖稍差但是也很輕，現在有些硬陽極處理的鋁合金強度也很夠了。塑膠餐具也愈來愈多，而且很便宜，也是不錯的選擇。筷、匙、刀、叉等餐具也是上述材質都有，但是也不必全部都帶吧？視飲食習慣帶個一、二把應該就夠了。

3. 衣物

各種類型的活動需要的服飾皆不相同，出門前行囊整理最傷腦筋的部份就是服裝，帶多嫌重，少帶怕不夠。其實只要選擇適當材質的衣物，就可以多日不替換也不會覺得不舒適。專業的戶外衣物是很重要的裝備，藉由特定的紡織素材與剪裁設計，可以得到諸多非常實用的機能。各種活動都有不同的設計，這些都是為了滿足特定肢體動作，或是氣候、地形條件而存在。

只要不能滿足有利活動的需求，就不是專業服飾，甚至稱不上是好的服飾。以現代的眼光來看，除了機能、性能，還必須穿搭瀟灑帥氣，氣質優雅並兼顧流行時尚，並要求絕對的輕量舒適，而各種活動的風格也是不一樣的，所以，服裝的種類才有那麼多。戶外衣著所謂的洋蔥式穿法，是將衣物分為內、中、外三層，最內層為排汗層，中層

為保暖層，最外層為抗風雨層，每一層都有因應不同季節的設計與厚度，有了洋蔥式穿法的觀念，每次出門就知道該攜帶哪一種衣物。

行進間其實是會感到熱的，即使是冬季也是一樣。所以行進間上半身大部分時間只會有一件排汗內衣（長短袖視季節和氣候而異），下半身的褲子應該在行進間也不會替換。但是休息時有可能會感到冷，所以背包裡的保暖層衣物要放在容易拿取的位置。而能夠防水的雨衣一定也能擋風，所以帶了雨衣就不必再多帶一件風衣。但是穿著雨衣行走其實並不舒適，雖然現在有很多具有透氣性的雨衣，但是只要行走時間拉長一定會感到悶熱，所以若是長時間不脫下的話，雨衣內依然是濕的（主要是流汗所致）。但是雨衣、褲一定要帶，萬一遇到需要在溼冷的野地躲避時，沒有雨衣、褲你一定很難捱過一個晚上。

🎒 裝備小教室

背包裡的衣物明細

身上穿的那一套，應該是從揹上背包開始走路的那一刻，到下山回到登山口之間，儘量都不更換，這樣就不會帶太多。所以背包裡的衣物明細應該是：雨衣、褲一套、保暖夾克一件、軟殼衣一件、備用內衣褲一套、備用襪子一雙、保暖手套一雙、保暖帽一頂。（長短厚薄看季節，夏季可能再加短褲一件。）

實際的登山行進間，經常會穿梭在各種地形或植被環境下，很可能面臨潮濕或是偶爾飄來一陣小雨，又或者是進入開闊地形風勢較強，不管是穿雨衣或是保暖層都不方便，因此在傳統三層是穿法之外，近年又衍生出所謂的「軟殼夾克」。這種夾克的特性就是有一點保暖、抗風、耐磨、有彈性、防潑水性佳，因此適合在較冷的天候下行進間穿著，因為穿這種夾克可能有一點冷，但不會太熱，一定透氣而且耐磨耐操，能擋一點小雨和抗風，是非常實用的戶外活動衣著。

📁 裝備小教室

Body Mapping 的觀念

近年來由於織造技術的進步，有些衣物具有複合的功能，例如既可抗水又能保暖，或是不同部位使用不同材質，因為身體各部位在長時間運動狀態下，出汗量不同，或是需要保暖的程度也不同，這樣的設計被稱為 "Body Mapping"，由於實用性極高，是高級品牌常見的設計方向。

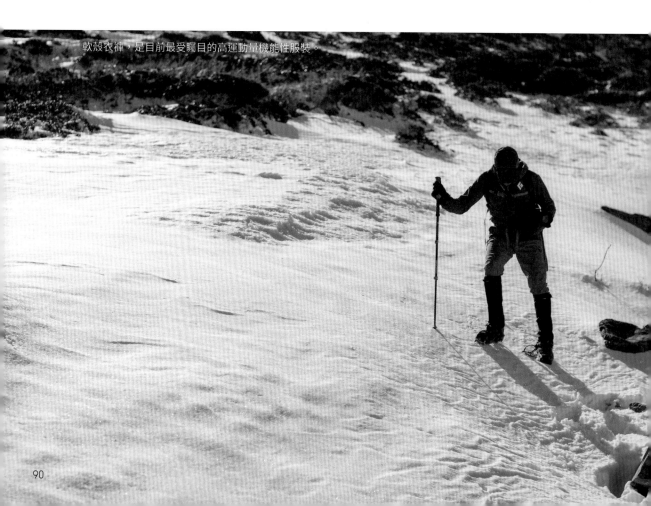

軟殼衣褲，是目前最受矚目的高運動量機能性服裝。

4. 背包

並非把所有的物品全部塞進背包裡就算是收納喔，而是要先將所有要攜帶的物品攤在眼前，若真的要攜帶這麼多東西，勢必要有效率的收納，才會讓背包打包完畢後重心穩定、外型整齊，並將背包套完整包覆整個背包。

因此，先將所有物品分類，以適當大小的防水或抗水收納袋包好，再依照拿取的順序一一放置於背包裡。原則是愈輕的放愈下面，愈晚用到的東西也放愈下面。因此，一定是先放置睡袋、睡墊等物，再來是備用內衣褲、炊事用具、糧食、帳棚、保暖夾克、攝影器材等依序收納放置於背包的主袋內。而雨衣褲要放在隨時可以輕易立刻拿取的副袋（或前袋），一旦雨勢變大決定穿雨衣時，才能立刻拿到。頭燈、行動糧、手套、帽子、藥品之類的東西要放置在頂袋，一個正常的背包一定有水瓶、登山杖等物的固定收納的位置，必要時還可以運用織帶與扣具額外再加掛其他物品，例如雨傘、外帳、登山杖等。

你需要好幾個小型的防水收納袋，將上述物品分類收納完畢後，逐一全部放入大背包裡。另外再帶一個小容量的登頂包，在登頂的那一天帶著當天需要的物品。只要調整正確，你的背包應該是重心在肩部下方，並貼近身體，大部分重量依靠腰帶穩固在髖骨的位置，肩帶只是讓背包更穩固的「穿」在身上而已。

至於背包容量要多大，就看要帶多少東西了。通常夏季的四、五天、有山屋的大眾行程大約 40 ～ 50L 應該夠，同樣行程冬季的話會需要稍大的容量，因為衣物、睡袋等會較厚重一點，大約 55 ～ 60L 夠裝。需要紮營過夜、又喜歡吃好料、又要玩各種主題攝影的話，恐怕隨便都要 75L 以上的容量才夠裝了。

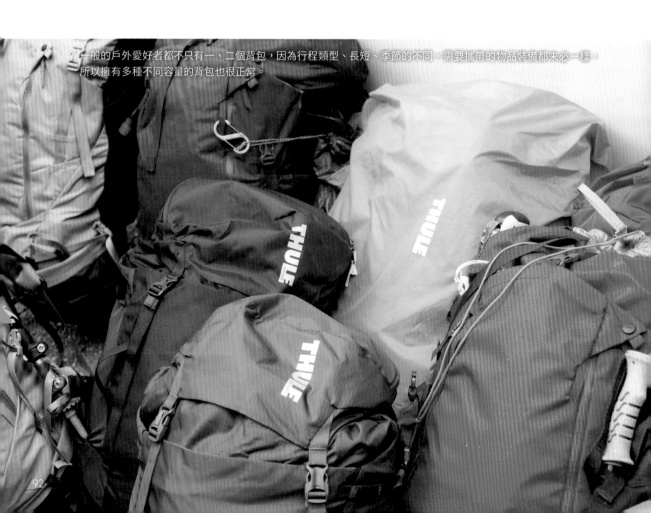

一般的戶外愛好者都不只有一、二個背包，因為行程類型、長短、季節的不同，需要攜帶的物品裝備都未必一樣，所以擁有多種不同容量的背包也很正常。

5. 鞋襪系統

要試穿一雙登山鞋，必須將襪子、鞋墊一併考慮。因為登山行程的路程長、負荷重，而且路徑崎嶇，許多地形的踏點甚至只佔鞋底面積的一點點邊緣，鞋底沒有足夠的硬度是不行的，此外，還必須能夠防水與透氣。不過這些都是一雙鞋的物理性能，當腳掌套進鞋內，是否合腳則與鞋內的空間、腳掌與鞋墊的接觸面有很大的關係，是否足以應付上述的野地實際面臨狀況，就看鞋、鞋墊、襪子三者之間的搭配了。假設尺寸正確，這三者的搭配也沒問題，那應該會很舒適才是。通常採高筒設計，使用全皮面搭配 PU 中底、橡膠大底，是高級登山鞋的必備要素。

但是一般登山鞋內附的鞋墊，都只能算是聊備一格，真正好穿的鞋墊，不但壽命比鞋體、襪子更長久，也能大幅增加穿著行走的舒適性。這樣的鞋墊必需考慮到人的腳底弧面，以及腳弓的高低，所以挑選一雙好的鞋墊符合自己的腳底，重要性應該和挑一雙登山鞋差不多。

至於適當的襪子，不只是厚度，更要講究的是腳部受力的位置是否有夠緊密的編織，關節的位置是否有更好的彈性，一雙好襪子有三個主要條件，避震、保暖、透氣，利用理想的材質，透過編織的技術，可以達成這三個目的。

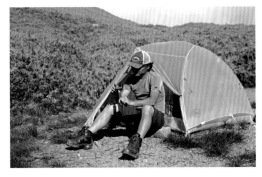

6. 寢具裝備

睡袋是絕對必要的個人裝備,睡袋的外型
和內部的填充材料決定的保暖的效率與
收納後的體積,內容物有羽絨和化纖二
種,羽絨的效率比較好,相同保暖度的條
件下也比較輕,但是羽絨較不易照顧,濕
了以後會完全失效而且很難乾燥,所以使
用必須非常小心。另外,登山用和一般露
營用的睡袋設計理念差很多,不宜混用。

外型如同木乃伊般的睡袋才是登山用,家庭露營活動的型態則會使用信封型睡袋。

🎒 裝備小教室

羽絨製品的蓬鬆度

睡袋的蓬鬆度愈高,重量就愈輕,蓬鬆度以 "FILL POWER" 的數字大小代表等級,這
不是羽絨的重量或著羽絨的份量,這指的是羽絨的蓬脹系數,這些數字代表著一盎司
羽絨所可以膨脹充滿的體積,650 代表的就是可以膨脹到 650 立方英吋,以此類推。
膨脹系數愈大表示羽絨中所能囊括的空氣愈多,保暖度愈高,而相對的重量也就較輕,
這是選擇羽絨製品很重要的數據(羽絨衣亦然)。

但是只靠睡袋是無法睡得安穩的,先不討論是睡山屋還是帳棚裡,無論如何都必須搭
配睡墊才能睡的安穩與保暖。隔絕「熱」主要是靠空氣,睡袋內的填充材料(羽絨或
化纖)蓬鬆後的空隙,就是為了留住被體溫加熱的空氣,睡袋的隔間結構是為了讓這
層熱空氣不要太快流失,以及維持填充物的穩定。但是當我們躲進睡袋之後,背部的
填充物會被我們自己的身體壓扁,其實是沒有保暖作用的,此時就必須依靠睡墊阻絕
來自地面的寒冷。睡墊有充氣式結構和發泡物二種,無論外型為何,目的都是一樣,
但是登山用途當然是要講究輕巧,所以會儘量縮小體積,展開後通常是與肩同寬,長
度則和睡袋一樣是有尺寸規格的。

至於使用睡袋內套有二個好處,首先是因為睡袋不易清洗,所以我們在進入睡袋之前,
最好先將身體鑽進睡袋內套然後再進入睡袋,這樣睡袋比較不容易被我們自己的身體
搞得髒污,畢竟大多數的登山過程是無法洗澡的,睡袋會髒通常是使用者的身體本身
所造成(所以還是儘量不要使用公用的睡袋比較衛生)。

第二個好處是睡袋內套本身能夠增加保暖度,可以讓睡眠的熱效率更好一點。而睡袋
內套本身的材質容易清洗,多數是和排汗內衣的材質相同,或是使用其他材料,像是
絲質之類,但是不管什麼材質,當然是愈輕量體積愈小為佳。

7. 其他人身裝備

頭上的帽子或頭套、手部的手套，種類也非常多樣，主要是保暖或抗風、抗紫外線等用途，同樣也區分季節，因此有不同材質可選擇，種類極多。有些採用防水透氣材質，適用於冬季或是較惡劣的天候。

防水性的要求在台灣的山區活動是必須的，但這並不代表每一頂帽子或手套都要防水，而是必需區分防水或不防水。如果帽子的材質能夠防水，則必定只能用於嚴寒的冬季高山，因為運動狀態下這樣的帽子應該不夠透氣，會使人感到悶熱才是，只有在飄雪的冬季山區使用還不錯。頭部的保暖非常重要，所以除了帽子之外，頭套也是很常用的一項配件，毛料或化纖材質均可，舒適性都很不錯，一般來說以化纖材質的重量較輕，也比較快乾。除了避免凍傷，高山上經常也要防止曬傷，所以一頂防曬透氣的圓盤帽很有必要，使用的時機其實比保暖用的帽類更多，或是輕薄快乾的頭巾也可以。對有些流汗量大較怕熱的人來說，頭巾是比帽子好用一些，除了可以擦汗之外，較不易讓眼鏡起霧（帽沿有時會讓額頭的熱氣散得較慢導致眼鏡起霧）。

冬季的高山如果手套濕透，雙手很容易凍傷，但是戴著厚重的滑雪手套當然不是好方法，最好是準備一雙不防水但是足夠行進間保暖的耐磨透氣手套，必要時再套上一雙防水的不保暖外層手套，這樣大概足以應付多種地形場合。如果極度嚴寒的季節，當然就要再額外攜帶一雙能讓雙手在夜晚的停止狀態下也能保暖的厚手套。

綁腿是用於防止地面上的泥土、小石頭掉入鞋筒內，或是防止積水濺起的水滴流入鞋內的小裝備。當雨中行走時，綁腿必須是在雨褲內，才能最大程度的避免雨水從褲管流入鞋內，而且必須穿著確實（綁腿未必絕對防水）而不只是把綁腿圍住小腿而已。如果綁腿使用正確而鞋的防水性能正常的話，就算沒有穿雨褲，只要是穿著防潑水性良好的長褲（長度足以覆蓋鞋筒，不會因為行走的動作而拉高至鞋筒以上），也不容易讓雨水流進鞋內。

二 . 攜帶攝影器材簡化

一趟戶外攝影的行程，通常不需要將家中所有的攝影器材一次帶足，如果你有不知道要帶哪一個焦段鏡頭的困擾，代表你並不清楚你要前往拍攝的環境和主題，有這種困擾大概也代表你的器材買太多啦！

1. 不一定攜帶所有的焦段鏡頭

使用高品質的變焦鏡會比定焦鏡方便很多，而且畫質不至於差太多（雖然還是可以看得出差異）。一般來說，攜帶常見的 16-35mm、24-70mm 這二種焦段的變焦鏡，已經可以應付大部分的畫面，至於光圈值當然是儘可能地使用 f/2.8 大光圈為佳，只是比較重，不過這二顆鏡頭的重量應該還可以接受。如果搭配使用的機身為新一代的高階機種，通常在高 ISO 值時畫面依然有理想的純淨度，因此使用新一代的光圈 f/4 鏡頭也很不錯，雖然鏡頭光圈小一級，但只要機身提高感光度就能克服小光圈鏡頭進光量不足的問題。若是這樣當然就能夠有效減輕攝影器材的重量。至於另一個常用的望遠焦段為 70-200mm，也有 f/2.8 的大光圈鏡頭可以選，但和上述原因相同，如果能使用 f/4 的版本，鏡身的體積和重量可以更大幅度的精省，對於整體的體積和重量影響很大。

不同焦段的鏡頭適合拍攝的內容當然並不相同，所能獲得的景深和視覺張力也不一樣，

但以前述的三種焦段的鏡頭應該是最常用。以常見的戶外登山行程來說，在行進過程中以 24-70mm 中等廣角的鏡頭使用率比較高，其體積大小也還能夠接受斜背在身前行走而不用收納在背包內，隨時抓拍的機動性比較高。16-35mm 的超廣角端鏡頭體積可能會較小一些，有時候可以收納在鏡頭筒中掛在大背包的腰帶上，需要更換時可以不必卸背包拿取鏡頭，如果使用這樣的配件會大大的提升方便性。以前往往會因為拆換鏡頭還要卸下背包掏出另一個鏡頭，或者是體力不濟懶得換鏡頭，因此會錯失拍攝時機。

16-35mm 超廣角焦段鏡頭的全景深和開闊視野，是在登頂時經常會使用到的一顆鏡頭，幾乎也是無論去哪裡都會帶到，是使用率最高的鏡頭之一。對於某些非全幅的機種來說，使用 16-35mm 更顯得有其必要。

而 24-70mm 焦段則是使用率次之的變焦鏡頭，這個焦段的鏡頭由於接近正常人眼所見的視角，所以拍攝的畫面看起來往往很自然順眼。但是這個焦段的變焦鏡由於體積的關係，往往也能以 50mm 的標準定焦鏡取代，好處是體積更小、畫質更佳，通常最近對焦距離也會更近一些。

至於 70-200mm 的焦段屬於望遠端的鏡頭，能夠製造出超淺景深和明顯的壓縮感，非常能夠凸顯拍攝主題，對於登山行程來說，這個焦段的鏡頭如果是攜帶光圈 f/2.8 的規格，已屬重量級。新一代的 f/4 鏡頭會輕很多，只是相同距離時景深沒有 f/2.8 來的淺。攜帶 70-200mm 焦段的鏡頭多半是為了可以拍攝到較難靠近的特定動植物，而這樣的主題也很難用更短的鏡頭取代。

至於其他更長或更短焦段的鏡頭，受限於體積大小和整體重量，通常不太會再多揹第四顆鏡頭，如果有，應該是中長焦距的微距鏡，例如 Canon 的 100mm f/2.8 或 180mm f/3.5，使用這樣的鏡頭通常是為了拍攝昆蟲或植物生態，焦段愈長，愈能夠獲得柔和的散景效果。如果要拍攝微距的世界，就需要這樣的鏡頭。

但通常上山不是為了拍攝這種主題，因為使用率不高，所以不太適合攜帶這樣的鏡頭，除非是刻意安排的生態攝影行程。至於在登山行程使用超長焦距的望遠鏡頭，那一定是為了拍攝野生動物和鳥類，如果是這種拍攝主題，當然就必須使用相應的器材，但那應該是一個拍攝小組來應付器材的重量，而不是一位攝影者單獨揹負。

2. 儘量共用

只要是相同廠牌，機身、鏡頭和其他配件
都可以共用，所以隊友如果默契夠的話，
並非每個人都要帶一樣多的器材，如果背
包裡可以減少一個鏡頭或閃光燈，重量
體積的減少會很有感。當然最常用的焦
段鏡頭還是自己帶著比較好，例如 24-
70mm 之類，但是 70-200mm 尤其是
光圈 f/2.8 的重傢伙，用不著每個人都各
自帶一顆吧？

在有些需要補光的場合閃光燈是非用不可，同樣的，閃光燈也不用每人攜帶二顆，如
果自組隊成員中有二人能夠各自帶一顆，就可以合作使用二顆閃光燈，搭配無線遙控
裝置，就能做到雙光源同步擊發而且可以製造光比，用於拍攝小花小草之類的生態主
題或是好吃的料理菜色相當好看，拍攝人物時也會顯得更有立體感。當然二顆閃光燈
也需要有各自放置的位置，如果不使用燈架的話，請另外二位隊友手持也是一種方式，
或是現場有不影響遙控訊號傳輸的地形地物可以利用，那就有可能只需請一位隊友幫
忙手持閃光燈就好。除了上述以外，隊友使用相同廠牌器材的另一好處是，彼此機身
電池規格也相同，在必要時可以互相支援。

在野地拍攝好吃的料理,同時使用二顆閃光燈拍攝當然會更好看。這道「葡萄柚鮭魚」就是在一片漆黑的夜晚以雙燈拍攝。

海洋活動

海洋活動的過程與環境也是很迷人的拍攝題材，但是海洋活動的問題和在陸地上有很大的差別，主要是人物活動的屬性和該種海洋活動所處的水域深度。

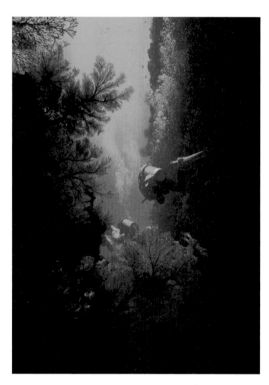

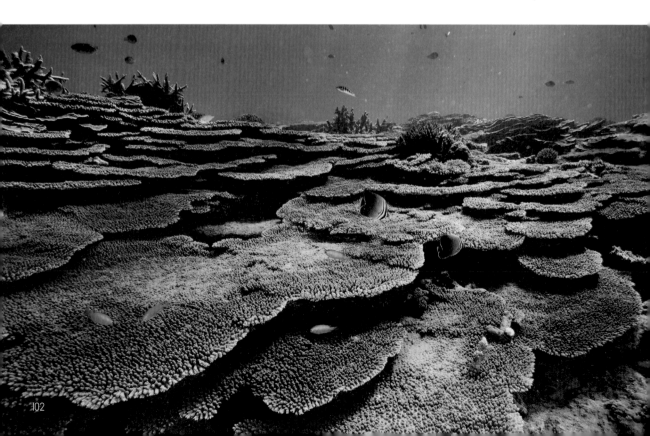

一 . 深潛和浮潛的差異

1. 本質的差異

潛水活動是揹負水肺裝備沉入水層中的
活動，休閒潛水者在水中的一支氣瓶時
間大約是 40 分鐘左右，不會在水層中迅
速上升或下降。而浮潛活動不會使用氣
瓶，多數時間都是漂浮在水面，浮潛者
偶爾會閉氣下潛，但是時間都很短暫。

深潛為了能在下面下呼吸，所以要揹負水肺裝備下水。

潛水和浮潛在水層中活動的範圍差異很
大，除了身上的裝備不一樣之外，手中的攝影器材也很不一樣，最主要是相機的耐水
壓能力。一般的休閒潛水活動的深度都在水深 30 公尺以內，但是一般的號稱防水的相
機都不可能達到這種深度，有些機種品牌雖然原廠聲稱可以裸機防水深度達水下 10 公
尺，但是仍然盡量不要真的這麼做，這類相機都是小型的消費型機種，機身內建的防
水膠條不太可能有很強的素質，但是漂在水面上的浮潛活動應該沒問題。

有些高手可以徒手下潛超過深度 10 公尺，這時就要小心手上的防水相機可能無法承受
水壓。另外，浮潛活動雖也有沉入水中的動作，但通常時間都不長，一般人多半在 2
分鐘之內就會回的水面。一旦真的要潛水下沉到十幾公尺甚至更深的水層，就必須搭
配專屬機種的防水殼才行，這種防水殼有壓克力和金屬製二種材質，當然金屬材質製
造的精密性和強度更好，只是售價很高，應該都比相機本身的售價還高。如果只是一
般的浮潛行程，使用防水的輕便型相機會比單眼相機方便很多，因為單眼相機的防水
殼體積都非常大而且很重，因為成本過高，應該也不會有人真的這麼做。

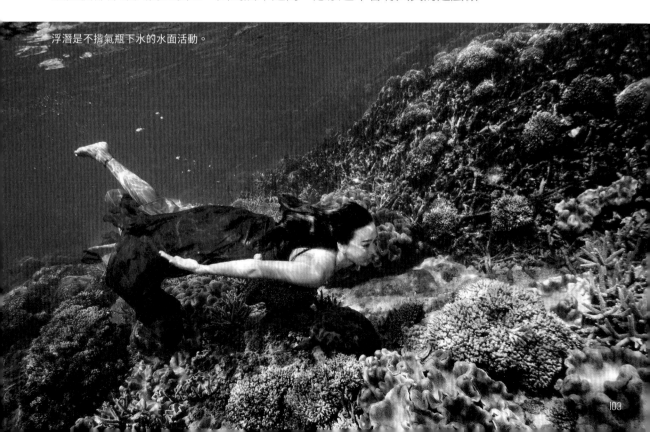

浮潛是不揹氣瓶下水的水面活動。

2. 光學問題

眾所週知，海水會吸收光線，當陽光射入水面，一部份光線會被折射，其餘的光線進入水層中後，會被懸浮粒子擴散以及被水層吸收。深度越深光線的損失越多，所以越深的水中也就越暗。但是不同顏色的光線被吸收的深度不完全相同，首先是紅光最快被吸收，幾乎是進入水面下一公尺就會有感覺，當繼續下沉在水深約 5 公尺深度時就已經完全沒有紅色光了。所以拍攝時若沒有任何補救措施，畫面會整體偏青綠色。再來就是黃色也會逐漸消失 (但黃光會比紅光能進入較深一點的水層)，最後只剩藍色光。

所以在比較深的水層中若沒有任何人工光源的照明，所有景物都是藍色的，這也是海水看起來是藍色的原因。簡單的說，愈深的水層陽光的強度也被吸收得愈多，最後會是一片黑暗。不只是深度而已，鏡頭距離被攝物愈遠，代表鏡頭和物體之間的水體也越多，顏色也會流失越嚴重。所以，一般在海水中拍攝景物，鏡頭愈靠近主體光線的損失愈少，但是基本上深度超過 3 公尺以上時，就需要依靠橘紅色濾鏡修正色彩的損失。另外，就算深度不深，距離鏡頭 3 公尺以外的水中景物也一樣會只剩下藍色。

能讓畫面更接近真實色彩的做法是使用標準色溫閃光燈補強，用途為降低反差、照亮暗部以及校正色差。使用二支燈效果會比較好。一方面是水中拍攝廣角畫面時，需要較寬廣的照射角度，另一方面是使用二支閃光燈拍攝微距近物時，可以讓主體不至有太大的反差，顯得更立體。

但是閃光燈的光線一樣也會被海水吸收，目前出力再怎麼強大的閃光燈，大約 2 公尺

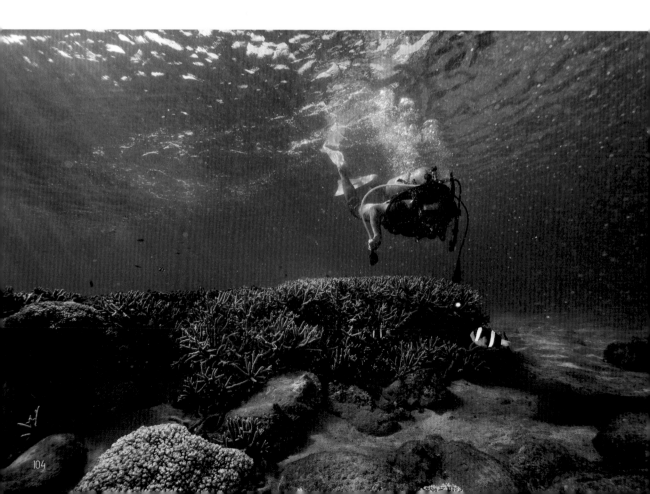

以外的距離就沒啥作用了，這也是為何要靠近主體拍攝的主要原因。因此在能見度良好的綠島、蘭嶼一帶海域潛水拍照時，雖然肉眼可以看到幾十公尺以外的景物，但都是藍色，因為閃光燈的光線根本很難穿透海水一段距離。

📷 攝影小教室

最佳的水中拍攝時段

要在海水中攝影的最佳時段為日正當中的時候，大約是在早上 10:00 至下午 14:00 之間，自然光充足的照片一定比較漂亮，更早或再晚都會愈來愈暗。

下列幾點，是拍好水中拍攝該注意的地方

1. 選擇天氣晴朗的時刻下水。
2. 待在淺水層，色彩會愈多。
3. 使用水底閃光燈。
4. 調高 ISO 值。
5. 盡量靠近被攝物，且須使用閃光燈還原真實色彩。
6. 利用色彩矯正濾鏡。在較淺處使用有助維持色彩的平衡。但是水層愈深就愈沒有作用。

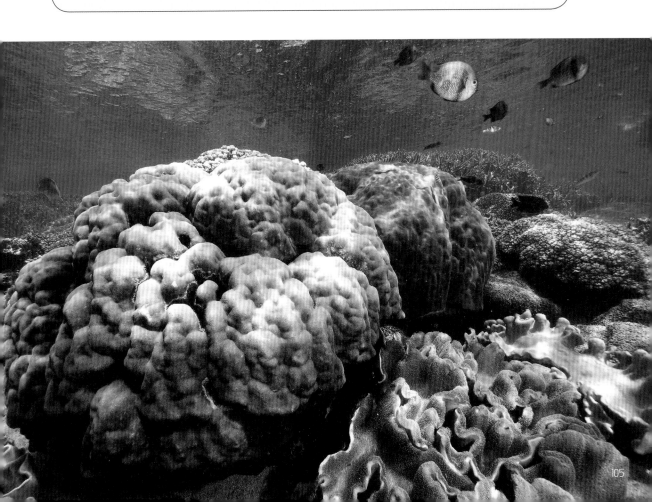

3. 個人水中技巧控制

在海底世界裡浮浮沉沉，本身就是一種享受無重力的快感，加上有些水域環境景色奇幻優美，想要在水中拍照是很正常的。只不過自己當然要有最基本的潛水技巧，這其實和高山攝影者也需要具有基本的登山常識、技巧是一樣的道理，總是要先能夠自在的進出山野環境，再談如何取回好的攝影作品吧！

潛水課程是有區分很多級別的，至少要取得最基本的「初級開放潛水員」認證，如果只是休閒性質的潛水攝影，這張最基本的 "Open Water" 就已經可以下水玩啦！你擁有什麼級別的潛水證照其實不重要，重點是在水中能否控制自己的穩定

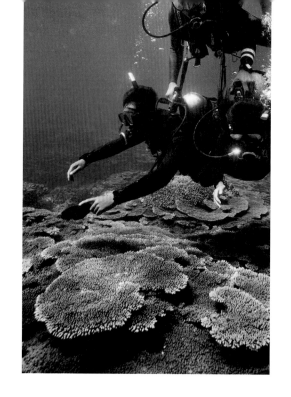

度，不至於忽上忽下，這樣才有可能拍到好作品。控制自己能夠穩定懸浮在不同深度的水層中，這被稱為「中性浮力」，就是不浮也不沉的狀態。如果不行，當然手上的攝影器材就不能穩定控制，結果當然只會拍到模糊的照片。能夠控制穩定的中性浮力也才能讓自己在水層中安全的緩慢上升。（因為上升速度過快會有得到「減壓症」的風險，深度愈大這個風險愈高。）另一個好處是，可避免身體或蛙鞋的擺動而揚起海底的沉積物，水體混濁是無法拍照的。

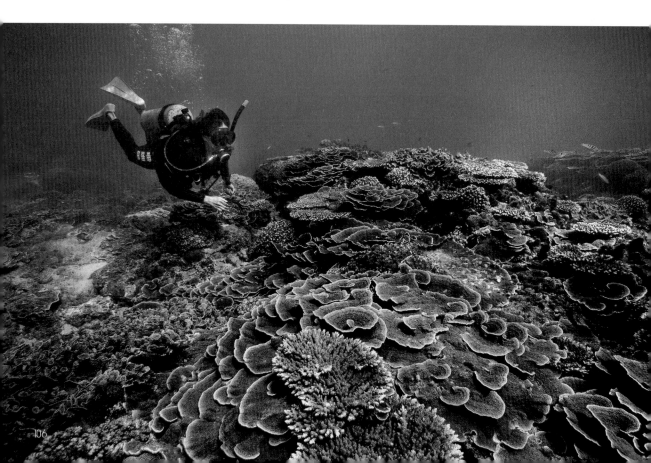

4. 燈光的控制

水中燈光的控制除了強度的問題，另外就是燈光的投射角度也有很大的影響。海洋的水質幾乎不可能像泳池般的潔淨，水中有懸浮微粒也是在所難免。懸浮微粒不但會影響畫面的清晰度，最大的問題是會反射閃光燈的光線，因而容易在畫面中出現很多光點與雜質。

要避免這個問題，就要做到以下事項：

a. 保持良好的「中性浮力」可減少揚起海底沉積物。
b. 盡量靠近被攝物，縮短被攝物至鏡頭間的距離。
c. 閃光燈的位置儘量遠離鏡頭，並且燈頭的投射角度不要直接向著被攝物，可降低光線被水中懸浮微粒折射的影響。

水中由下往上的拍攝，如果不使用閃光燈，幾乎都是逆光拍攝，只能拍攝剪影。

二．防水攝影器材的選擇

在相機的設定上，儘量選擇 RAW 格式來拍攝。前面的第二章也有提到過，RAW 是沒經過壓縮的檔案，能記錄到影像最多細節，有利後製的調整裁切，稍亮或暗只要不超過感光元件的寬容度，基本上都可以調整到讓人滿意的程度，而色溫也可以任意控制。JPG 其實是一種有破壞性的壓縮檔案格式，存檔後再調整，只會破壞更嚴重（不同機種的等級與能耐當然是差很多的）。

陸地上使用的相機在裝進相容的潛水殼後，再搭配水中專用的閃光燈後就可以帶下海底拍攝了。以平面攝影而言，目前大致可分為輕便型相機，和可換鏡頭的單眼相機二種形式的選擇。

1. 輕便型相機

一般常見的輕便型相機很容易可以買到相容的潛水殼，價位低、體積小、易操作是其優點，但是受限於先天限制（感光元件較小），畫質不如單眼相機。但是價位相對低廉很多，潛水殼的花費也低。有些高端機型，在操控性和影像畫質上已經做的很不錯，如果要進入水中攝影的領域，這類型相機很適合初學者使用。

2. 單眼相機

單眼相機的好處就是操控好、畫質好，但是潛水殼體積大很多，價格高昂，在購買之前要注意是否能不能完全對應各部位的功能按鍵、轉盤之類。這個級別的防水性應該都不錯，有金屬和壓克力二種材質，選擇金屬材質為佳。

3. 燈光配件

水中攝影的燈光是相當關鍵的設備，不只是暗部補光，還有校正色溫和恢復色彩等最重要的作用。水攝專用閃光燈的強度輸出通常都能夠選擇手動控制和 TTL 控制，不過 TTL 不一定準確，而且容易受到主體本身明暗的影響，通常是以手動的方式比較方便（尤其是拍攝微距主題）。

如果不使用閃光燈，這張圖靠近鏡頭前的二隻魚和珊瑚就一定不明亮，只會呈現和後方景物一樣的藍綠色。

三．廣角和微距的拍法

海底攝影由於受到水體的影響，所以通常只有超廣角和微距二種焦段選擇。廣角的畫面在水質清澈的海域拍攝較為好看，主題多是大型生物或是壯闊的海底地形景觀，但由於燈光的有效範圍通常在 2 公尺內，所以燈光範圍以外都是一片藍色，所以都是以焦距 8-20mm 之間的超廣角鏡頭靠近主題拍攝，因此搭配二顆閃光燈較容易佈光。主體以外的環境可以略暗 0.5-1EV，快門速度保持在不易晃動的範圍，主體完全以閃光燈照亮（除非在水深 3 公尺內，而且陽光強烈。），這樣才會有正常的顏色。超廣角鏡頭的景深較深，光圈值設在 f/5.6 或 f/8 通常就有足夠的景深。

海中的微小生物種類相當多，這些也是很常拍攝的主題，微距以焦段 100mm f/2/8 的鏡頭最為好用，使用雙閃光燈可以製造光比，讓景物顯得更立體生動，並能避免過大的反差。拍攝微距主題的畫面時，由於鏡頭和主體之間的距離非常近，閃光燈不必出力非常強，倒是閃光燈的燈臂要夠長，才好控制閃光燈的光源位置。

另個重要的問題是，由於主體距離近，儘量縮小光圈拍攝以求得最大的景深，對焦不但要非常精確，還要保持自身的穩定，除了避免讓畫面晃動之外，甚至要小心別讓被攝主體因為自己身體的搖晃而跑出畫面外了。

單車旅行

一. 行程規畫決定了難度

在自行車的領域裡，追求速度的公路車與下坡登山是二種截然不同的極端，彼此強調的重點完全不一樣，但這些都已脫離休閒的領域，是一種競賽項目不算戶外運動，從起點到終點講求速度，過程中完全不做任何停留，通常一日之內即結束行程。但騎單車進行戶外運動就更有樂趣了，進入山林野外進行多天數、長距離的越野行程，已逐漸發展出獨特的風貌。

登山車的旅行能夠獲得最多的趣味，選擇難度合適的路線，便可揹著背包出門。要在野地選擇過夜的地點、解決炊事的問題，就像參加登山健行一樣，也能夠攜帶望遠境或釣竿，盡情享受原野之美。雖接近登山，卻和登山有截然不同的樂趣。

單車旅行和登山一樣講究輕量，不只車體要輕量，隨身各種裝備都得輕量化，因為所有裝備都得塞進背包裡。更要俱備基本的機械常識以解決車體在野外可能發生的故障與調整，同時；面對困難地形時，也都得想出穿越的方法或路線。譬如長程的林道、產業道路或是山林小徑等，可能要翻山越嶺，可能要穿越溪流，在穿越這些地形的過程也都是最有挑戰性與趣味的。

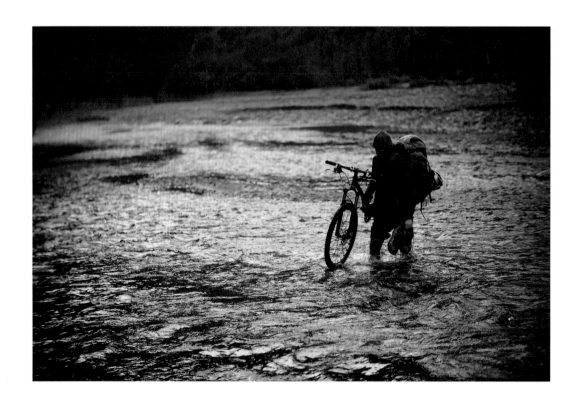

二. 裝備攜帶

除了車輛不同之外，長途旅行另一個差異點，就是行李攜帶的方式。旅行途中需要的衣物、食物、裝備等等，都須要不少的空間。當然可以找個大背包揹在身後，不過如此一來身上的重量增加，騎乘時的平衡也變的很差。

如果能夠以側掛在車體的方式攜帶行李，騎乘會比較輕鬆一些。

對於 ON ROAD 行程（平整的鋪設路面）的長途單車旅行而言，最常用的方法，則是以貨架將行李分置於前後輪的二側，分散成七個位置攜帶（前後輪二側＋前後輪上方＋身體背後），除了可以平衡重量以外，行李的容量相對增加，同時拿取也比大背包容易的多。例如長程的環島旅行，就很適合這樣的行李攜帶方式。

分散放置是這種攜帶方式的優點，缺點同樣也是如此。一旦需要將行李與車身分開時（例如搭乘大眾運輸交通工具時），就得要攜帶多個小型的背包，這可比單一個大背包要麻煩多了。這類型的行李袋都是單車旅行專用的產品，多具有防水的功能，由於並不需要揹負在身上，堅固耐用並且使用方便才是重點，某些高級品的設計也有考慮到當由貨架上拆卸之後，也可以揹負在身後等多功能的設計。

然而對於山野林道路線的 OFF ROAD 旅程來說，由於路面較差，不僅是顛簸而已，甚至經常得面臨困難地形，包括泥濘、溪流、坍方或大落差又不平整的路況，此時扛車攀爬陡坡便是家常便飯，行李攜帶的方式以揹負較大的背包，將所有的行李塞入才是最方便的攜帶方法。但也不能揹負過大的背包，這種行程就必須將裝備的輕量化的技巧發揮到極致。

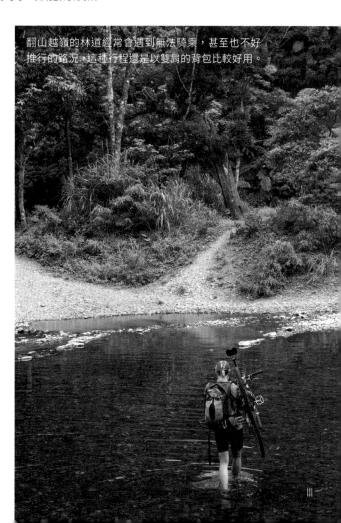

翻山越嶺的林道經常會遇到無法騎乘，甚至也不好推行的路況，這種行程還是以雙肩的背包比較好用。

一般而言，具有良好揹負系統設計的 35L～45L 的背包大小應該是上限，必須裝入或外掛所有行李與裝備，包括：露宿寢具、炊具、衣物、食物、工具……，規格幾乎比專業登山的標準更嚴苛，至於衣物，除了穿在身上的之外，最多大概也只多帶一套。若所有裝備都絕對輕量簡化，即使是冬季或前往高山寒冷地帶，這樣的背包容量應該也已足夠使用。

三 . 實際拍攝面臨的問題

邊騎邊拍嗎？手持是不可能的，除非是以
小型的相機架設在車身上。 所以如何攜
帶攝影器材面臨的問題和登山類似，但是
卻不可能在身上掛著相機騎乘單車前進，
所以還是得停下來才能取出相機拍攝。如
果是單眼相機，通常會先裝上常用焦段的
鏡頭然後收納在某一個行李袋或背包裡，
其他的鏡頭、閃光燈或是三腳架之類的器
材，要考量重量分配，再決定收納在哪一
個包內。如果是揹著一個背包的登山車旅
行，那當然得全部收進背後的背包裡，那
就更要仔細精算有哪些物品是可以省略
不要攜帶的。

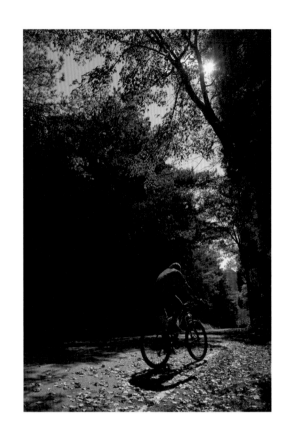

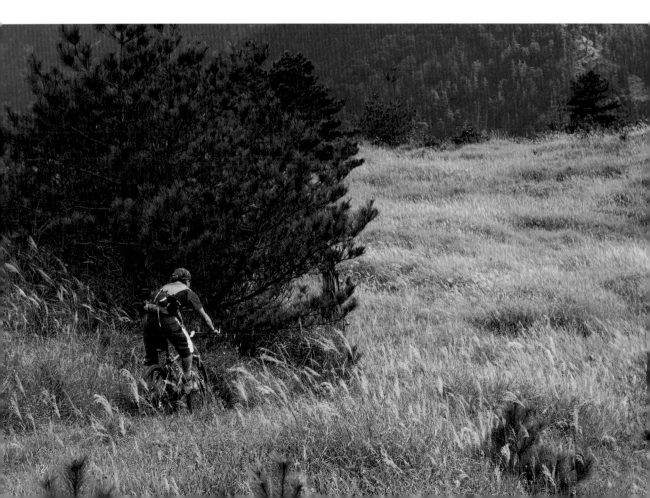

穩定影像的技巧

不管是有意還是無意,如果沒有帶三腳架的話,想要拍某些需要長時間曝光的畫面怎麼辦呢?這時有幾種方式可以試試:

1. 右手抓穩相機,左手托住鏡頭,雙臂夾緊身體,然後上半身倚靠在穩固的岩石或樹幹上,此時如果可以採坐姿、臥姿或高跪姿會比站姿更穩,暫停呼吸然後按下快門,應該可以減緩不少晃動的程度。

2. 現場如果有地形、地物可以利用,例如穩固的枯樹幹、堆積石塊等方式,也可以試著將相機放置其上,或者是將大背包直立放置,再以登山杖協助支撐,也可能有機會將不太重的相機放置上去。如果能事先設定好自拍裝置和反光鏡預鎖功能更好,因為手指壓按快門鍵的動作事實上很容意造成搖晃。而且長時間曝光時,機身內部的反光鏡上下動作也有可能製造細微的震動,所以開啟反光鏡預鎖就能避免這個問題。只是一旦反光鏡彈起來鎖住(曝光完成後才會放下),光學觀景窗內就不會有影像,所以測光、構圖和對焦要先完成。當上述動作都設定完成後按下快門,反光鏡會先彈起,開始倒數計時,時間終了然後開啟快門完成一次的曝光拍攝。

3. 如果要使用機背的液晶屏幕構圖的話,表示機身會提開臉部,這樣的手持拍攝姿勢會很容易造成搖晃,此時最好是將相機背帶掛在頸部,然後雙手抓穩相機往前用力推,靠著相機背帶的張力,也能對減少搖晃有一點幫助。

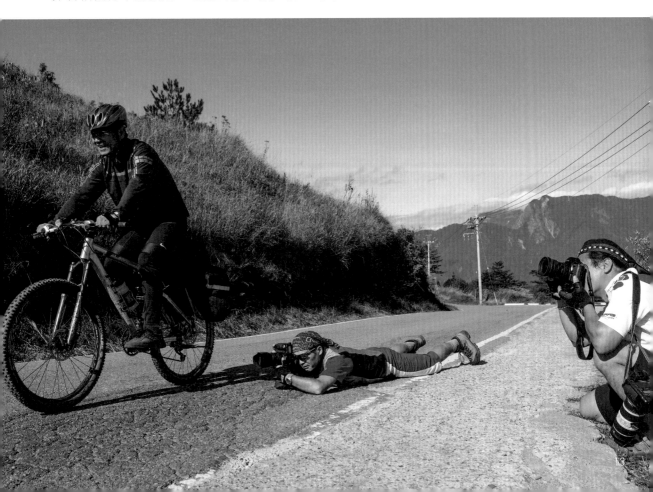

攜帶裝備與收納的技巧

除了上述的大背包之外，如果我們某日的行程是從宿營地點出發，抵達目的地後又要返回相同的宿營點，那麼這一天的行程並不需要將全部裝備都揹在身上，只需隨身攜帶該日會用得到的物品以及攝影器材即可，所以會需要一個較小容量的小背包，一般被稱為「登頂包」。這樣的登頂包大概要多大呢？這得視你的攜帶器材多寡而定。一般情況下，若使用 DSLR（單眼）的一機二鏡一閃燈，加上該日的衣物、雨具與食物，應該是 20L ～ 25L 左右的容量可以應付，若要攜帶三腳架，通常是外掛在背包外面。

> ### 📷 裝備小教室
>
> #### 攝影器材專用背包好用嗎？
>
> 常見的攝影器材品牌所推出的攝影背包其實都不好用，因為這些品牌的背包都不是真的為了登山活動而設計，只是容量較大，可以攜帶較多的攝影器材，但是卻很難真的用於登山行程，不但無法攜帶其他裝備，揹負系統的設計也難以和專業的登山背包相提並論，因此這類的攝影器材包並不適合用於真正的登山行程使用。但是短距離，半日或一日以內的郊山行程就很適合，還是比單肩攝影包舒適許多。

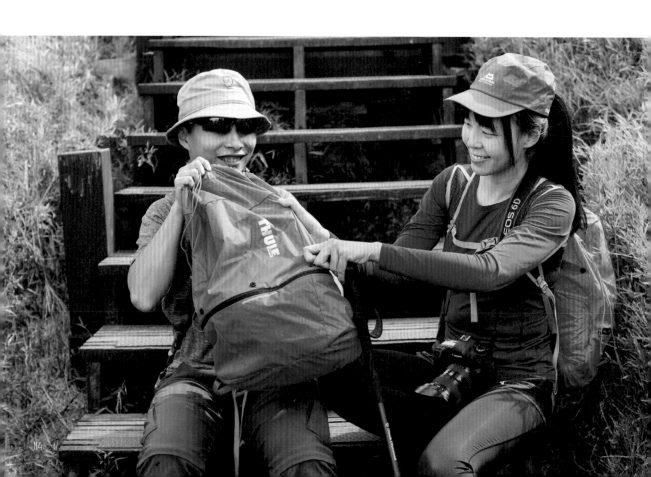

🎒 裝備小教室

常見的背包種類與收納

- 大背包：能夠收納所有全部的裝備，並擁有理想的合身揹負系統。常見的容量大概在 50L ～ 90L 之間，以一般三、五天的戶外攝影行程來說，考量到常用攝影器材的體積與重量，若不需宿營過夜的話，50L 的容量應該夠用。如果是必須紮營的行程，可能就必須使用 75L 以上的大背包了。

- 登頂包：25L 以下，以能夠收納當日往返的衣物、雨具、飲食和隨身攝影器材為原則。考慮到攜帶攝影器材，不宜選擇用料太過輕薄的背包款式。

- 收納袋：每一項物品尤其是睡袋、保暖衣物和攝影器材，需個別用防水的收納袋包覆好之後，再依序收進大背包裡。如果要使用代用的塑膠袋則要找材質比較厚的，但仍是以戶外專用的防水收納袋為佳。

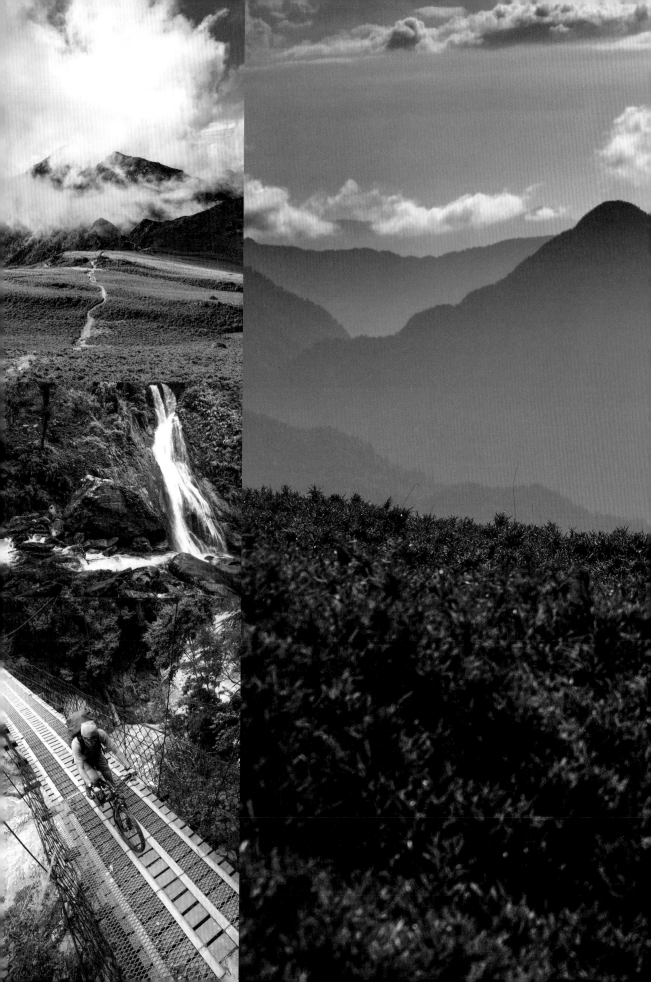

Chapter

7

常見的技巧

不同場景拍攝的難題也不一樣，
但是各有應變之道，也充滿不同的樂趣。

大自然豐富多樣的題材，需要不同的攝影技巧才能搞定

戶外攝影的場景既然是在戶外進行，拍攝題材當然也就是圍繞在戶外環境下進行的活動，或是本來就是戶外環境才有的地景、自然生態等景觀。我們想要進入戶外環境下拍攝這些題材，首先要知道的是有哪些主題可拍，以及如何安全地進出這些自然野地。

選定題材或主題

一. 地理景觀

1. 溪谷和溪流

溪谷景觀多半擁有豐富的植被和崎嶇的地形，所以視覺元素眾多，不只是拍攝全景，更有眾多的局部生態景觀，所以能夠拍攝的題材非常多樣，往往在溪谷的拍攝會耗掉相當長的時間，多長呢？一天也不算長。如果是在生機盎然的溪谷中野營過夜，能拍攝到的畫面就應該會包括溪谷裡的自然生態，尤其是在夏日的夜裡，各色昆蟲、兩棲類、爬蟲類，甚至是水族等，都非常多，只要你找得到，應該可以好好的拍上一整晚。

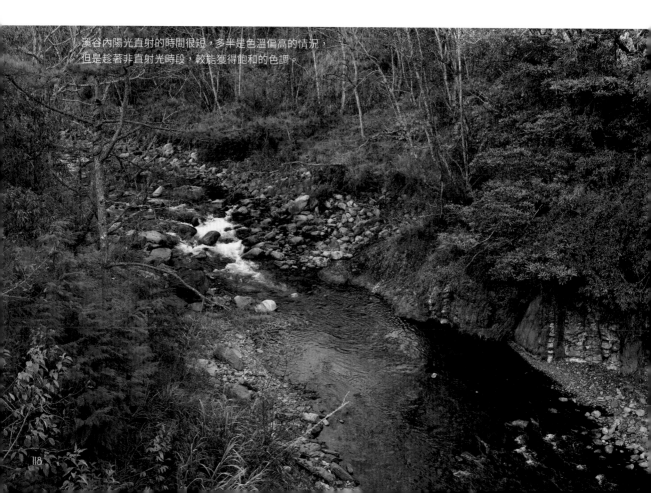

溪谷內陽光直射的時間很短，多半是色溫偏高的情況，
但是趁著非直射光時段，較能獲得飽和的色調。

但是溪谷環境也伴隨著光線較弱的問題，二側的山勢愈高，陽光能夠照射進入溪谷的時間就愈短，甚至只有中午接近頂光的時候才能完全被陽光直射。除了光線比較弱之外，也因為溪谷裡大部分時間可能都不是直接受光，而是可能來自山壁的反射或是漫射進入，所以也很可能會有色偏的問題。不過現在的數位相機大部分都能夠手動或自動控制色溫，所以基本上可說是無色溫的問題，反而是天氣好時，總是伴隨著高反差，最好藉由使用閃光燈或反光板之類的配件來應付。而在山壁或樹林的陰影下拍攝小範圍的畫面時，使用三腳架和閃光燈應該是在溪谷環境最需要使用的攝影配件了。

陽光直射時，溪谷內的反差很大，陰影處幾乎已經接近全暗。

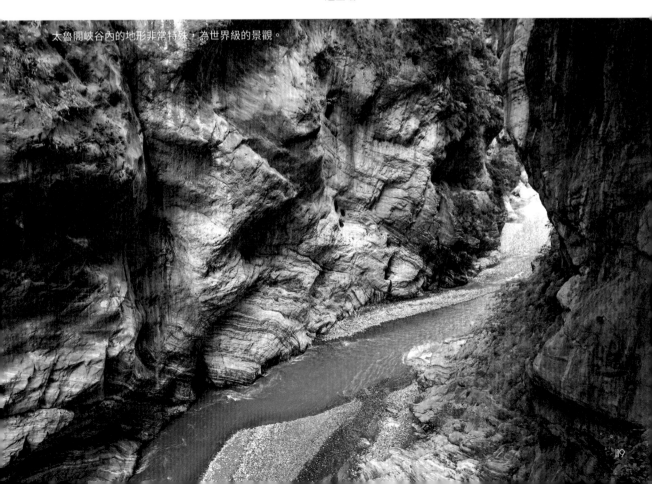

太魯閣峽谷內的地形非常特殊，為世界級的景觀。

2. 山峰和山脈

登山行程的最終目標多半是登頂，只要是天氣好，通常都不會放棄。但如果是要拍攝山峰，登頂當然就拍不到，而是要在附近找尋最佳的眺望位置，選擇最理想的季節在一天當中最佳的時段拍攝。如果做得到上述條件，當然就一定拍得到理想的畫面了，差別就只是畫質的好壞而已。

行走在開闊的山徑上，本身就是很好的場景。

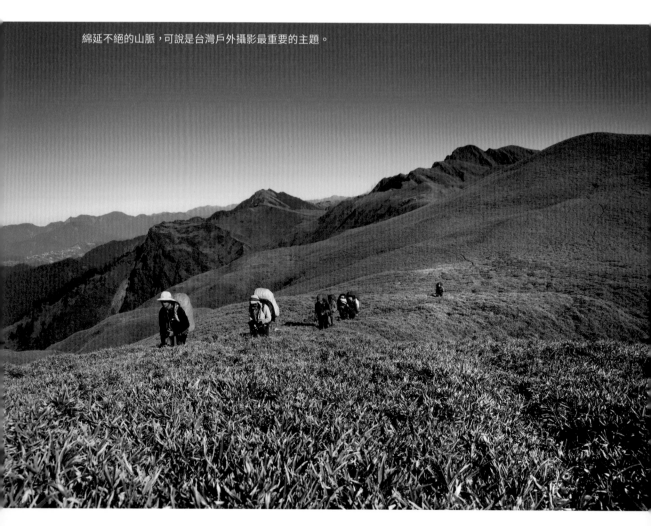

綿延不絕的山脈，可說是台灣戶外攝影最重要的主題。

這說明了拍攝山峰主題,其實最難的並不是能不能拍得清楚或畫質好不好,而是能否得了最佳拍攝位置,就算有找到,為了在最佳光線條件的時段在該特定位置拍攝,除了器材要隨身揹負前往之外,很有可能必須是在凌晨摸黑攀爬,或是拍攝完畢後摸黑返回山屋或營地。不但對於體能和膽識有一定的要求,是否能順利的拍攝到好的畫面也和是否準確判斷出發的時機有很大關係,這就要擁有知識、經驗、技巧,多少還要再加上一點運氣的成分。所以要獲得一張精采的山峰畫面其實是很不容易的。

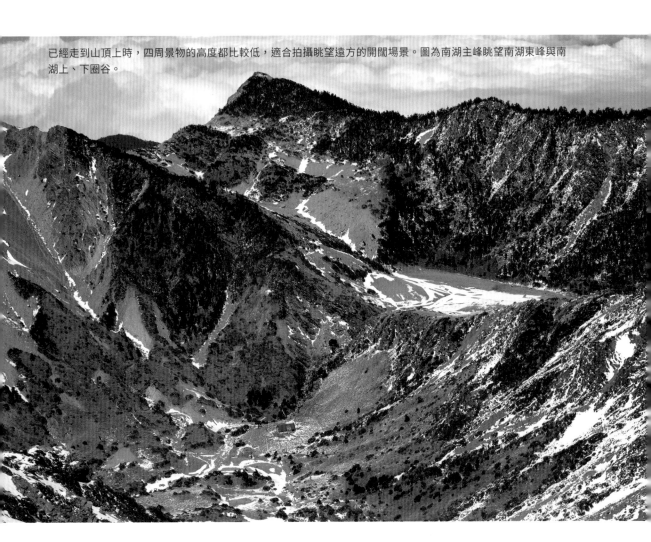

已經走到山頂上時,四周景物的高度都比較低,適合拍攝眺望遠方的開闊場景。圖為南湖主峰眺望南湖東峰與南湖上、下圈谷。

3. 平原或丘陵

開闊的平原景觀也是讓人看了會心曠神怡的畫面，在台灣能夠拍到的漂亮平原景觀，通常是西部嘉南平原或是東部的蘭陽平原，以及花東縱谷的田園景觀。抵達的難度雖然低，但是要拍攝到精采畫面卻也不容易。同樣的，也是要能判斷前往的最佳時機，搭配季節氣候、耕作收割等，在對的時候出現在對的地點，這就需要下功夫在資訊的準確掌握了。

台灣的平原地形皆已開發為農耕地，以水稻為最大宗農作物。

拍攝這種主題所需要的攝影器材算是比較一般常見的，不需要像進入真正山野環境中的戶外人身裝備，相對體能的要求較低，所以也非常多人藉由這種環境下的題材而進入攝影的領域。常見的拍攝主題像是花季、農忙等。

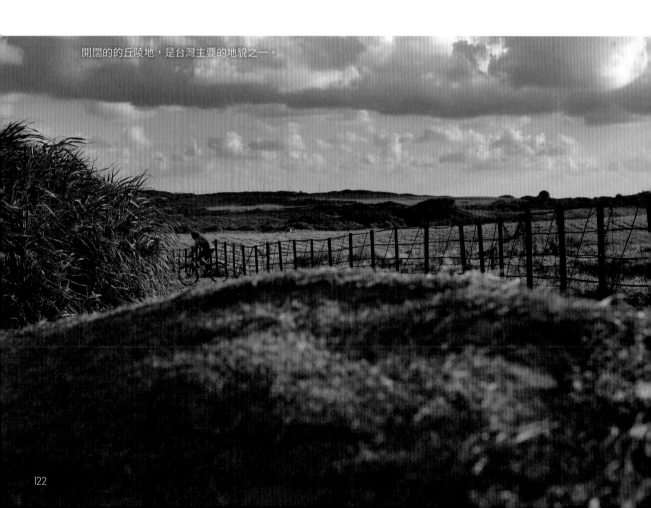

開闊的的丘陵地，是台灣主要的地貌之一。

4. 海岸與濕地

台灣四面環海，海岸地形的畫面取得當然是不能錯過的，除了在台灣本島的海岸線之外，還有相當多的離島海岸景觀可以拍攝。台灣海岸地形的地理景觀多樣，包括沙灘、泥灘、礁岩、斷層等，在這些環境中能夠很容易拍攝到濱海自然生態與海洋戶外活動的景觀，例如某些濕地候鳥的遷徙、傳統漁撈作業、潛水、船艇、海釣等活動，能拍攝的主題非常豐富。

濕地孕育了不少的珍稀物種，其中以水鳥最具代表性。

此外，濕地也是台灣地區一個很特別的地理景觀，濕地是指陸地與水域之間經常被水體淹沒的地表，可不一定是沿海河口附近，還有沼澤、泥灘地及紅樹林等，這些環境的水體會隨著海洋潮汐而發生變化，因而孕育出很特別的濕地生態，這種自然環境。不只是海岸線的濕地，還有因為雨水、地下水、溪流、湖泊及池塘所形成的陸地濕地，包括淡水沼澤、淡水池塘、灌木沼澤、低地闊葉林、木本森林沼澤等。這些濕地環境最容易以人注意的拍攝題材非水鳥生態莫屬了。

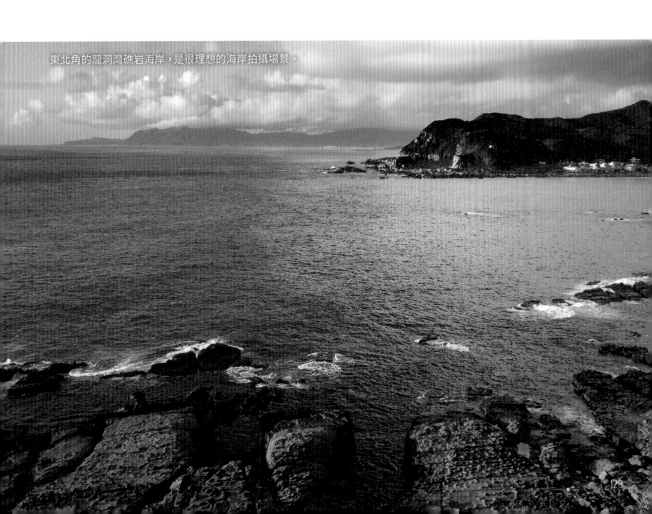

東北角的龍洞灣礁岩海岸，是很理想的海岸拍攝場景。

5. 森林

台灣多山，原始森林景觀本來很豐富，但因為在長年的人為砍伐下，現在很多地區的森林不是已經消失，就是轉變為人造林，而不是自然的混生林了。但是儘管如此，仍然還是有很多值得拍攝的自然森林景觀。在森林生態系中長時間拍攝活動，最大的好處倒不是能拍到多神奇的畫面，而是森林裡豐富的芬多精對人體有很大的好處。

高海拔的山區森林經常伴隨著破碎的岩石坡，這是由於千萬年來熱脹冷縮所造成。

台灣從中低海拔到高海拔山區都有森林環境，有非常多的古道、登山路徑在森林中穿梭，所以要找到森林環境其實並不難，只是不同的森林去處會因為地形的關係，抵達的難易度和所需時間會差很多，也會因為海拔高度和林相的不同，而有不同的拍攝主題。

在森林中拍攝會遇到的問題也和溪谷中拍攝遇到的高反差、低光等難處差不多，所以三腳架幾乎是必備，更有很多去處因為地處偏遠，需要揹負野地宿營裝備前往，雖然體力的要求比較高，進出這些地方也不輕鬆，但是愈是人煙稀少的地方，愈是保留最大程度的原始自然。

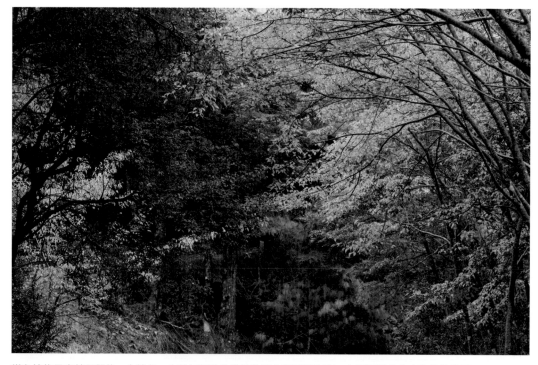

變色植物是森林景觀的一大特色，也是每年秋冬季的熱門自然攝影主題，主要場景都在中海拔的位置。

雪山主峰下的冷杉純林，是台灣高海拔最具代表性的森林生態系。

二 . 自然生態

1. 野生動物

野生動物在台灣的自然野地裡並不少，也是很好的拍攝主題，但是難度高，器材門檻也比較高，所以並不常見，其中以野鳥和昆蟲的是比較常見的主題。尤其是在台灣能夠見到的野鳥種類極為眾多，從留鳥到候鳥，山鳥到水鳥，全年都有不同的鳥種可以拍。野鳥是環境是否自然原始的重要指標，被破壞的環境是一定沒有夠好的棲地與食物，當然也就沒有野鳥，如果一處區域鳥種豐富，就代表該地生態尚未被破壞，在生機盎然的自然環境裡才有生態攝影的題材。但是由於無法輕易靠近，經常需要使用超長焦距的鏡頭，還得搭配合用的三腳架，這樣一套器材組合加上周邊裝備，恐怕只能去一些汽車能到的地方了吧！

條紋松鼠是台灣本地原生松鼠種類當中體型最小的，和野鳥一樣，多半需使用長焦距大光圈鏡頭才拍得到。

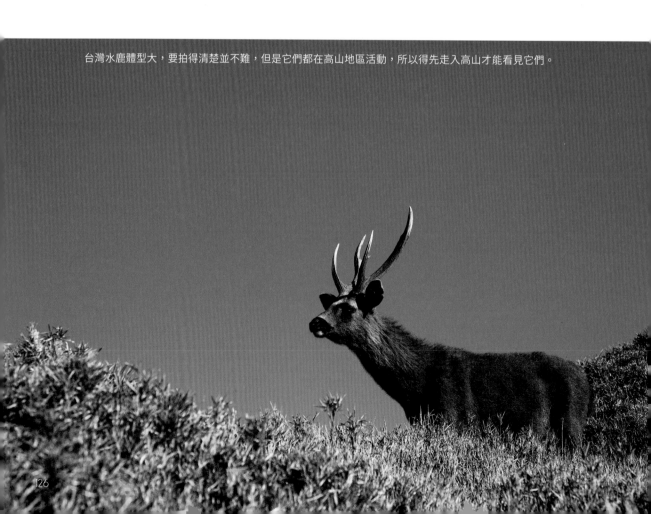

台灣水鹿體型大，要拍得清楚並不難，但是它們都在高山地區活動，所以得先走入高山才能看見它們。

野生動物都出沒在少有人煙的自然野地，有些高山環境前往所需的時間長、多半需穿越各種困難地形，頗具挑戰性，想要在那樣的環境裡拍攝野生動物，需要的就不只是攝影技巧了。但是，這類活動最吸引人之處也正好在此，如何克服困難與危險，抵達目的地後取得影像，並享受自然之美，然後順利回家。

青竹絲是低海拔常見的毒蛇種類，並不難發現。

野鳥攝影非常困難，集各種技巧於一身，並帶有很高的運氣成份，所以好的作品不常見。

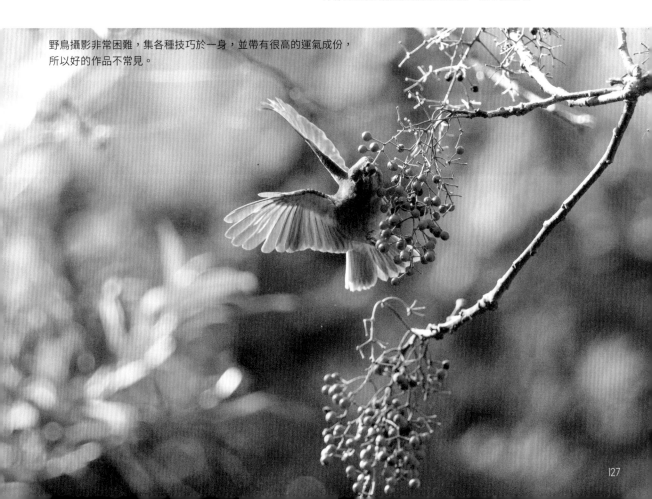

2. 原生植物

小至低矮的小花小草，大至參天古木，自然裡的各種植物種類更是數不清。當然以外型奇特、顏色漂亮，或是形體巨大等才會吸引人們的目光。隨著海拔高度的改變，植物相的變化也非常明顯，所以有經驗的人可以從看到的植物外型，分辨得出這大約是何種海拔高度才有。

植物不會移動，所以拍攝難度不像野生動物那般困難，難的是要如何抵達特定植物生長的環境。拍攝低矮植物需要的器材不會比拍攝高大的樹木來得簡單，除了機身和鏡頭之外，周邊配件例如三腳架、閃光燈（不只一支）、反光板、反射傘等，都是經常要搭配使用的配件。一定要這麼麻煩嗎？當然未必，但是如果沒有這些器材的輔助使用，也很難拍攝出有神韻的影像。很多時候，低矮的植物都是生長在森

林的底層，光線條件多半很差，即使是白天也未必明亮，有時是因為日照強烈，造成極大的反差，若沒有閃光燈的使用，是無法同時呈現亮部與暗部的。陰天或是霧氣瀰漫時，雖然反差小很多，但是現場過暗的光線會使得快門速度極慢，只靠手持很不容易穩定手上的相機，在夜裡就更不用了。

中低海拔山區常見的咬人狗，帶有毒性，皮膚碰觸到會產生劇痛，可能會持續一段時間。

三．人物活動紀錄

戶外活動的過程中，人物是經常可以被記錄的影像題材，當然不只是紀念照而已啦！人物與環境的互動、與裝備的互動，或是不同人物彼此之間的互動，都是很值得被拍攝的主題。

例如因為驚喜、緊張或是認真的人物表情、登山過程中的疲累姿勢與動作、攀爬岩壁時的手臂肌肉鼓起、跳水瞬間的姿勢，甚至是跌倒的一剎那，這些都是不太可能重來的動作，瞬間即逝，非常值得以影像的方式紀錄下來。

這些人物多半是一起外出的隊友，偶爾也可能會在路途中遇到路人甲乙，但是仍然以同行的隊友最值得紀錄，也比較容易成功。因為我們比較容易判斷隊友的下一個動作是什麼，而事先調整好相機的光圈與快門，甚至是選擇一個最容易抓到瞬間動

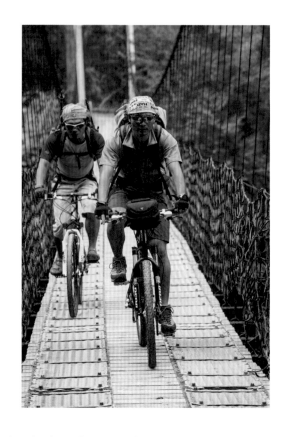

作的位置，然後抓準快門的時機。雖然有時是無意間的，但只有隨時都保持準備好的狀態，提高自己的敏感度，就有機會拍攝到生動的人物畫面，而不是老是只有看著鏡頭僵硬的臉部表情與肢體動作。

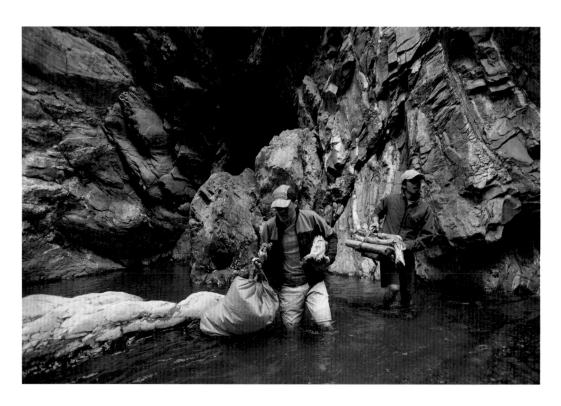

1. 肢體動作

揹負沉重的背包奮力的往上方攀爬,是最
容易拍到的畫面了吧!當然要拍攝這種
畫面,自己也得跟著走上去才行。這類的
畫面需要拍攝出奮力向上的力感,通常是
應該抓住跨出腳步,雙腿一前一後,後腿
正要離地,或是手部攀扶岩石、樹幹,或
是登山杖正要奮力向上的短暫瞬間。如果
是近距離拍攝這種畫面,多半是使用廣角
鏡頭由下往上或是由上往下拍攝,通常很
容易表現出張力。光圈開大較容易以高速
的快門凝結動作。

疲累的姿勢動作在登山的過程中一定拍得到,不需要
假裝。

騎乘單車攀爬陡坡、攀岩等較慢速度的運動也是很容易拍到的肢體動作,掌握重點和
揹負背包登山的瞬間凝結差不多,都是要抓住施力的片刻,可由四肢肌肉線條的明暗
影紋看得出「力」的感覺。

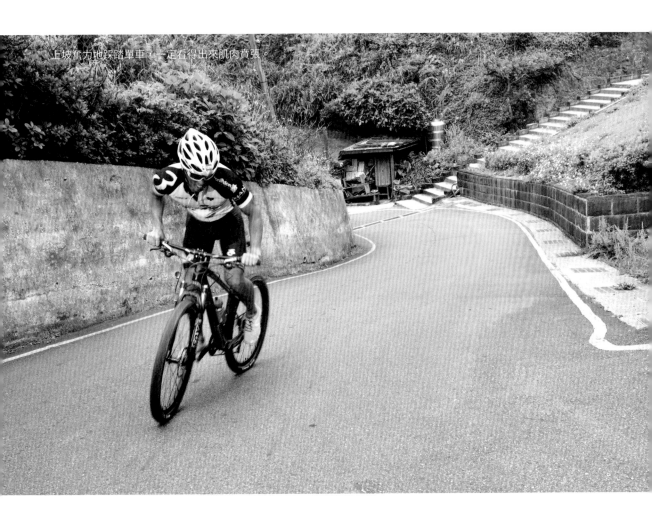

上坡奮力地踩踏單車,一定看得出來肌肉賁張。

2.面部表情

疲累、緊張、驚喜，都是值得拍下的精彩一瞬間。這考驗著攝影者自己的體能，因為若不是一起行動，其實是看不到這些細微的變化。「預知」的能力是可以培養出來的，例如登山者在登頂前最後的一個陡上，一定是卯足全力以後才有的臉部表情放鬆，又例如騎乘單車即將急陡下坡，或是快速的穿越狹窄或崎嶇地形時，就算是同一人，在這些不同時刻的神韻變化是差別很大的。

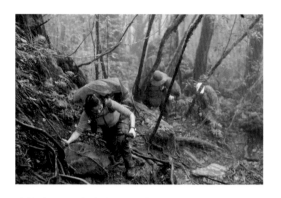

雖然看不到面部表情，但是能感受到人物聚精會神的思考下一步。

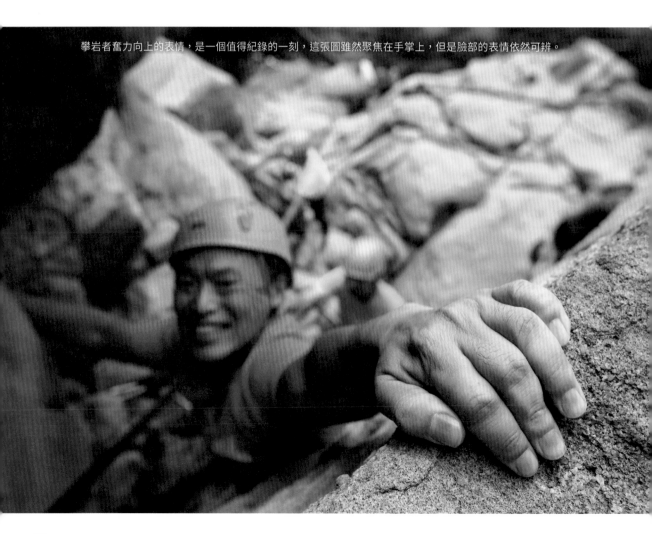

攀岩者奮力向上的表情，是一個值得紀錄的一刻，這張圖雖然聚焦在手掌上，但是臉部的表情依然可辨。

3. 人物互動

戶外活動很多都是集體行動，不一定是大隊人馬，但是二、三人的小隊伍也很常見。有時候互助合作通過險阻後的擊掌慶賀、登頂的歡呼，甚至是研究地圖、調整背包、合力搬運重物等互助的小動作，都是一趟戶外行程中不斷發生的過程。困難之處在於攝影者自己可能也是其中的一份子，要如何掌握最佳快門時機，則考驗著功力，以及和隊友之間的默契了。

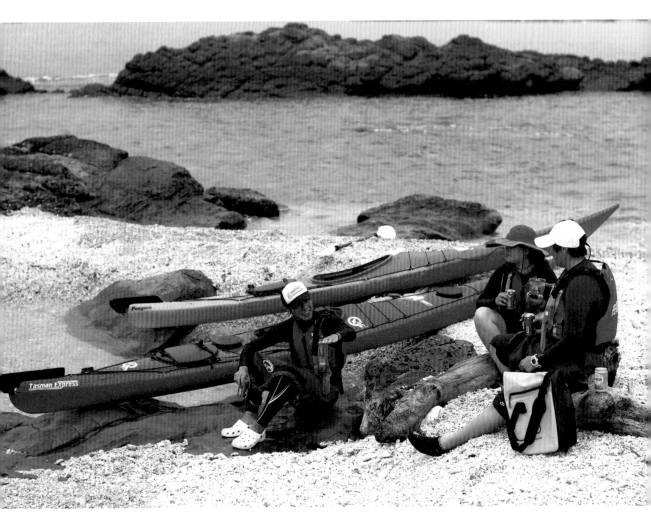

4. 操做裝備

帳棚架設、背包上肩、調整單車的零組
件、爐具的火力調整、濾水器的加壓操
做、指北針與 GPS 的校正……，這些都
是一趟行程中必要的動作，通常也是樂趣
之一，所以更是拍攝的重點，其中有些是
耗體力、耗經神的動作，也是屬於不太
可能重來一次的畫面，只是有些很簡單，
像是濾水器的反覆加壓動作、指北針的校
對、炊事器具的操作等。

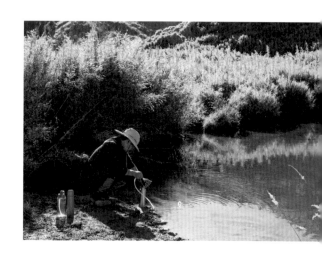

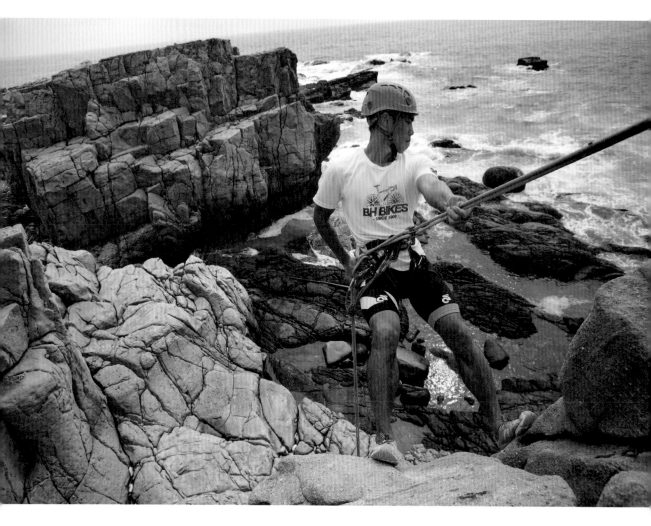

戶外攝影和一般生活攝影的差異

一．融入現場

「融入現場」是一個很重要的概念，尤其是要記錄人物時，只有讓攝影者和鏡頭成為現場的一份子，被攝者才不會因為你或你的鏡頭的存在，而有不自然的動作或行為，這種情況下取得的影像才是真實的。當然並非每一張畫面都要如此，但總不能每一張有人物的圖像都是紀念照吧？往往不經意的瞬間，才是最值得永久留存的經典畫面。

十數年前還在用銀鹽粒子軟片的時代，器材性能遠不如現今，而且還不能即時檢視，當時的報導攝影者可不能有過高的失敗率，更不能靠後製軟體挽救一些拍攝的瑕疵，但是除了拍攝技巧需要紮實之外，更重要的就是融入現場的功力了。

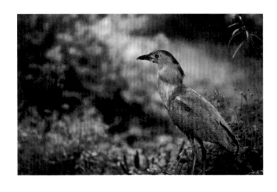

特別是拍攝野生動物時，依靠超長焦距鏡頭與頂級單眼相機，雖然可以拍到清晰的動物長相，但往往只是拍到了形體，並沒有真正拍到「生態」，因為畫面中的野鳥或是動物的眼神、動作，可能都顯露出警戒與不安，那要如何才能讓鳥兒忘記你的存在呢？其實你必需和你想拍攝的野鳥混熟一點。也就是說，如果我們要拍攝野生動物，當然要事先了解這些動物的生態習性，才有可能在對的時間抵達正確的位置，並且提前到達觀察現場。只有真正了解這些野生動物的習性，才有較高的機率預測它們的動作或行為。例如想要拍攝野鳥，這種主題不太可能只是因為「路過」順便拍一下就有喔，雖然你的確有可能在生態完整的森林裡發現好幾種野鳥，但除非是刻意安排拍攝野鳥的行程，否則是不可能隨手拍到的。

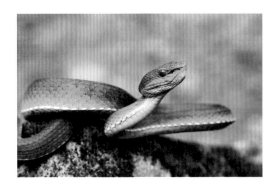

有些種類的生物例如蛇類，對於環境周遭非常敏感，不管是細微的震動或是溫度變化，其實人類再怎麼動作放輕或是偽裝，蛇類都能很輕易的發現並且在你發現它之前就溜走了，大部分是如此。可見得在野外會遇到的物種代表著必有一定的族群數量，例如蛇類當中的青竹絲是較容易在野外遇到的毒蛇，不是它不怕人，而是青竹絲的族群數量大，所以遇見的機率就很高，尤其是在夏季的中低海拔山區靠近溪流或池沼附近。青竹絲已經算是不太會快速移動的蛇類了，但是想要拍到滿意的畫面，不跟它混久一點也是拍不到的，要怎樣才算夠久？ 只要你能判斷出它的動作姿態時，你就容易拍到準焦並且生動的瞬間。

有些種類的動物不太怕人，是有比較高的
成功率，但是野生動物不應該太過靠近，
為了雙方的安全，還是盡量保持在可以拍
攝的距離即可。例如是高山上才有的水
鹿，由於體型相對較大，比較容易被看
到，但是水鹿習慣在夜晚活動，所以想拍
到水鹿除了要「走到」現場之外，也要配
合水鹿的作息時間才可能拍到啊！

如果想要拍攝到特定的人物活動紀錄，那
麼對於活動的性質或是現場的各種變數
要能清楚的掌握，才容易抓準快門的時
機，例如想要拍攝「攀岩者」的動作，自
己未必要先成為攀岩好手，但總要能夠準
確判斷攀岩者的下一個動作吧？又或者
是要拍攝冬季東北角的磯釣客，要表現出
東北角的冬季風強浪大，釣客是如何站在
礁岩上而不會被浪捲入海中，並且享受搏
魚的快感。那麼攝影者自己就要知道如何

選擇安全的地點，並且拍得到浪濤拍打的動感，以及掌握釣者的動作。

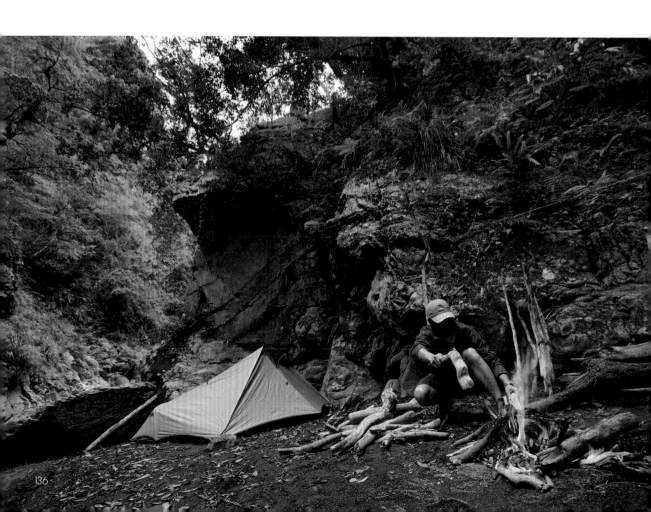

因此，如果是要拍攝地景或植物當然就不用煩惱會不會拍不到，只要傷腦筋得先找得到。但是，進入戶外拍攝任何題材，最重要的是必須在出門前就先要做好功課了解被攝主題，無論是動植物生態、風景、人物，或是某種戶外活動，只有足夠的了解，才能準確的判斷何時需要抵達現場，並且評估自己能不能抵達現場，還要能夠運用各種裝備在戶外野地保持舒適，然後才是思考如何拍攝，最後還要平安的回家，這樣才能獲得樂趣，保有繼續出門的慾望。

二 . 常見的對策

1. 裝備攜帶

進入戶外要帶著攝影器材是比較辛苦些，
所以各式裝備的輕量化顯得非常必要。除
了攝影器材需要減輕重量之外，其餘的裝
備輕量化也是重點。由於這類題材需要取
景的環境是在野外為主，而且經常也得過
夜，如果是登山行程，所有食宿與禦寒裝
備是要和攝影器材一起全部塞進大背包
裡的，單車行程則是揹在身上和掛在車
上。有效率的收納、選擇最輕量和一物多
用是基本原則。

先將自己覺得可能會需要用到的裝備與
食物、耗材等，清楚排列在地上，試試能
否全部裝在大背包裡，如果不能，那就是
依重要性挑出優先放棄的項目，如果不
行，那就是更換更大容量的背包，但是可
能得揹負更沉的重量。

裝填的技巧和背包揹負系統設計的好壞，會明顯影響揹負後的舒適性，以及打包完畢
後是否容易拿取與收納物品，是必須要懂得的技巧，而且要在暗夜中也能操作。因為
在野地活動的過程中，有些時候是會在夜裡活動的。

單車野營時以車身高度充當營柱，並且只攜帶輕量化帳棚。

🎒 裝備小教室

登山背包收納的原則

1. 愈輕、愈能擠壓、使用率愈低的物品要放下層。（睡袋、衣物類）

2. 愈重、不能擠壓、使用率高的物品要放在中上層。（主食、攝影器材等。）

3. 一個大背包的重心要在靠近肩部的位置，所以最重的東西要在肩部附近。

4. 收納要考慮拿取的方便性與急迫性，所以雨衣、褲一定要放在隨時可以輕易拿取的位置，例如大背包正面的副袋裡，有些背包的副袋為網布，有利水滴排出。

5. 地布和帳棚要放在背包的上層容易拿取的位置，方便抵達營地後能在最的快間內拿出，並開始紮營動作。

6. 頭燈、備用電池、手套、行動糧、醫療物品等，通常是用防水袋包好後放在背包的頂袋裡。

7. 揹負系統的調整要確實，每一條織帶的鬆緊要恰到好處。唯有合身的背包與穩固的揹負系統，才能獲得舒適的揹負感。

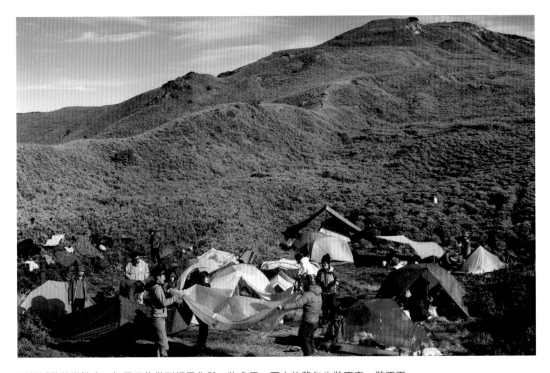

野營活動裝備繁多，如果不能做到輕量化與一物多用，再大的背包也裝不完、裝不下。

2. 隨身快拍

單眼相機的機身上裝了一顆鏡頭後，以斜揹的方式掛在胸前，是一個能夠隨時舉起拍攝，機動性又好的方式。前提是體積不能太大啦，通常一台單眼機身掛上一個 24-70mm/f2.8 鏡頭是可以接受的大小。如果攜帶不只一顆鏡頭，除了機身上的那一顆之外，其餘鏡頭、閃光燈等器材，以輕量的保護套包好後，分別收納在背包裡。腳架、反射傘之類體積較大而狹長的物品，固定在大背包的外側側面較適合。

3. 不能使用閃光燈的場合

部分場景或拍攝主體不適合使用閃光燈，例如有些鳥類在育雛時，很容易受到閃光燈的驚擾，這時就該收起閃光燈。除了盡量選擇光線較好的時段拍攝之外，也可以使用三腳架來防止手持相機的搖晃，或是拉高相機的 ISO 值。現在的高階機種都可以做到 ISO 好幾千而仍保持不錯的畫質。

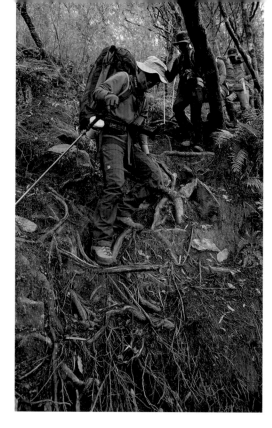

▍慢速與高速快門的運用

在第三章的內容裡也曾經提過，慢速快門就是快門開啟的時間延長，讓感光元件曝光的時間更久。通常使用較低 ISO 值拍攝的畫質會比高 ISO 值的更好，設定較慢的快門意味著光圈值可以縮得比較小，也有利畫質的提升以及景深的延長，讓畫面清晰範圍更大，這些是使用慢速快門的好處。若手持相機跟著該移動物體同步移動，則可獲得主體清晰，背景移動狀的模糊，同樣可以充滿動感。慢速快門除了可以讓更多光線進入之外，若不移動相機，則會讓移動中的物體在感光元件上也跟著流動。

但是慢速快門一定要配合使用三腳架，否則會因為手持相機的搖晃，幾乎無可避免的會造成畫面的迷糊不清，輕微的搖晃或振動都會造成相同的後果。

慢速快門通常會讓水流形成絲狀。

而高速快門是指以極高的快門速度拍攝，通常是在光線充足的現場使用。高速快門的好處是不易讓畫面模糊，可容許的震動程度較大，而且也較能夠凝結運動中物體的瞬間動作，常見於運動攝影等需要拍下瞬間動作的主體，通常是 1/4000 秒或 1/8000 秒，這樣快的速度有時以手持拍攝也不易發生震動（焦距還是不能太長）。但是高速快門必須是在現場相當明亮的條件下才能使用，否則就得配合有高速閃光功能的閃光燈一起使用。如果不討論工業上的極限，只想要凝結住一直會移

使用廣角鏡以慢速快門在近距離拍攝騎單車的人物，鏡頭隨者單車移動，並同時按下快門，讓背景呈現流動感。

動的人物或是動物，或是落葉飄下的瞬間，大概 1/500-1/4000 秒已經大致夠用了。

使用高速快門必須調整較高的 ISO 值並搭配開大光圈拍攝，雖然可能得到較低素質的影像，但有時候也不得不如此，例如要拍攝野鳥生態，不能使用閃光燈，或是想要保留現場色溫的氣氛時。

以大約 1/6000 秒的高速快門，搭配高 ISO 值，才有機會凝結動作靈敏的黃山雀。

在晴朗天空下，一定距離外普通速度騎行的單車，大約 1/125 秒的快門速度可以拍到。

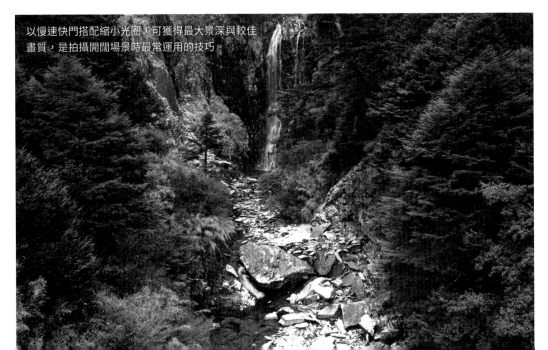

以慢速快門搭配縮小光圈，可獲得最大景深與較佳畫質，是拍攝開闊場景時最常運用的技巧。

常見的高速快門

1/125sec：戶外晴空下一般的活動，或者是正常走路中的人物。

1/250sec：戶外晴空下，一定距離外的運動中人物、慢慢騎的單車。

1/500sec：戶外晴空下，一定距離外的快速奔跑中人物、一般速度的汽車。

1/1000sec：快速行進中的單車、近距離的人物大動作。

1/2000sec：運動中的鳥類、瀑布激起的水滴。

慢速快門與閃光燈的運用

在拍攝會移動的人物或動物，或是自己在移動狀態下時，使用閃光燈可以有效凝結畫面中的主角。

應用方式有以下二種：

1. 在前景暗，背景亮的情況下，前景以閃光燈照亮，但是閃光燈熄滅後，背景依然在繼續曝光，所以可縮小前後景的明暗反差，獲得前後景明亮度差不多的畫面。

2. 同理，拍攝其他會流動的物體時，也會有一樣效果，但是為了要讓主體清楚，背景流動，此時搭配閃光燈使用，就可以獲得清楚 的主體，卻保有流動感。大部分的閃光燈可以控制閃光燈擊發的瞬間是要在按下快門後立即擊發，或是在快門關閉前才擊發。這二種方式可獲得的畫面效果不同。（參考第 78 頁）

決定景深

影響景深的因素有三個：

1. 光圈大小：光圈愈大景深愈淺，所以在拍攝人物時，若要讓人物的背景模糊，開大光圈是最簡單的辦法。同樣的，縮小光圈能增加景深的範圍，所以在拍攝需要最大清晰範圍的風景時，通常會縮小光圈值使用。

2. 鏡頭焦距：站在相同的位置拍攝時，使用愈長焦距的鏡頭可獲得的景深愈淺，愈短焦距的鏡頭景深愈深，所以使用廣角鏡時可獲得比中長焦段鏡頭更大的景深。

3. 拍攝距離：距離物體愈近，對焦後的景深就愈淺，退得愈遠則景深範圍愈大。因此在拍攝微距畫面時，通常會盡量縮小鏡頭光圈以求獲得最大的清晰範圍，否則極可能只有對焦點是清晰的。

所謂景深是指對焦後，焦點前後的一段清晰範圍，這個範圍稱為景深，景深愈大，清晰範圍就愈大，則對焦的動作就輕鬆些，景深愈小則相反。景深的深淺有會決定了影像的韻味，通常拍攝風景時會希望畫面從最靠近鏡頭的前景到無限遠處都是清楚的，所以最常使用廣角鏡，而且會縮小光圈。愈廣角景深範圍愈大，所以使用 16mm 超廣角鏡頭時，其實也不必縮光圈到太小，通常縮到 f8 時就已經很足夠了。

如果是拍特定的主角（不管是人物還是動物、植物），會開大光圈以儘量凸顯主角，此時使用廣角鏡和中長焦距鏡頭的視覺感會差很多，使用長焦距的鏡頭由於涵蓋的畫面範圍較小，所以非常能夠凸顯主題，而短焦距鏡頭則因涵蓋景物的範圍大，若全開光圈表示模糊的範圍也較大，這二種都是不同的視覺表現。

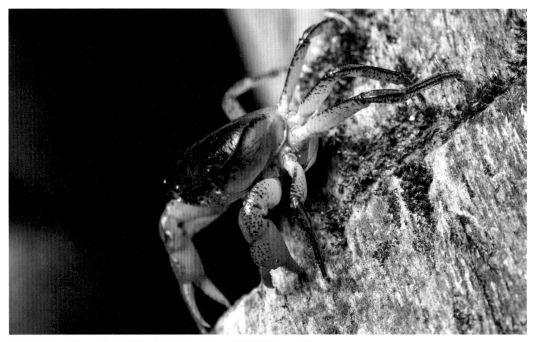

距離被攝物極近，景深非常淺，即使縮小光圈，清晰範圍還是有限。

常見的失敗原因

當我們看見別人的漂亮攝影作品時，是不是也摩拳擦掌想帶著自己的器材外出？但並不容易真的拍到令人滿意的圖像，甚至根本是令人失望的結果？到底原因出在哪裡？其實，大部分都是因為以下十個原因造成失敗。

1. 手持相機不夠穩

多半主體模糊的原因，都是因為手持相機不穩所致。只要快門速度不夠快，就很有可能因為手持相機不夠穩，當按下快門時造成相機的搖晃而導致成像模糊。所以在陽光普照的白天因為快門速度較快，不容易發生手震，而陽光無法直射的溪谷中或是天色漸暗的天候下，就容易發生手震的問題了。只要是光線不夠明亮的環境下，要避免因為快門過慢而產生手持相機的晃動，使用三腳架當然是最穩當的辦法。

但是若沒帶呢？這時可以嘗試讓身體依靠在穩固的岩壁或樹幹，如果現場沒有，也可以利用自己的身體，將相機背帶掛在身上然後拉緊背帶，可以減少晃動的程度，或將相機放在地面的背包上，或其他可以置放相機的穩固物體，再利用延遲快門（自拍器）的功能設定大約數秒的時間，更可避免自己的手指壓按快門時讓機身產生搖動，只是通常這樣會讓構圖受到一些限制。

2. 主體曝光過亮或過暗

畫面太亮或太暗，通常是因為拍攝的畫面中，有部分較大的面積或主體過於明亮或過於黑暗，讓相機內的 TTL 測光判定失準所致。不過現在的數位相機拍攝後都可以立即檢視，所以隨時可以修正 EV 值重新拍攝。不過有時現場未必有足夠的時間或機會重來，所以，遇到非常明亮的場景時，例如雪地，直接將曝光值增加 2 級 EV 值，可避免拍出太暗的畫面，使白雪不再是灰髒的顏色。遇到太暗的背景時，例如漆黑的隧道口之前，直接拍攝容易讓畫面過曝，就試試將 EV 值降低個 1.5-2 級，應該可以讓畫面不致過亮。（所謂一級 EV 值，等同一格光圈值，或同一格快門速度）

3. 主體不凸顯

這個主要是構圖不佳的問題，通常是因為主體與背景的紋路或顏色太過接近，互相干擾所致。例如人物的頭部上方就應該避免與明顯的樹枝或電線桿的雜物重疊，或是山岳稜線的輪廓也應該避免橫越主體。

4. 水平與垂直歪斜

畫面中有外型工整的建築或人物的全身時，較容易發生歪斜與變形的問題。除了鏡頭本身的光學素質之外，手持拍攝時也極有可能發生。構圖時宜多注意觀景窗中景物與畫面邊緣的垂直比例，大部分的情況下可以避免此一問題。

一般的輕便相機多半焦距較短，使用這類較廣角的鏡頭拍攝人物時，若無特殊用意，攝影者手中的鏡頭最好是在自己腰部的高度，既不要讓鏡頭向上仰起，也不要向下傾斜，拍出來的人物比較不會變形，可避免讓人物主角看起來腿很短或是頭太小。而在戶外使用長焦距鏡頭未搭配腳架時，採單膝跪姿拍攝，左手掌握住鏡頭，左手肘抵靠膝蓋，比站姿時更穩定，較不易發生不必要的晃動。

5. 反差太大

經常拍出人物臉部太暗看不清楚嗎？除了曝光失敗之外，反差太大也是主要原因。只要背景太亮，或著逆光拍攝人物，就很有可能會拍出類似剪影一般的照片。或者是人物的臉部、身體等部位受光不均皆有可能。所以若要拍攝人物紀念照時，最好的方式就是避免逆光拍攝，順光拍攝比較不容易失敗。

6. 移動的主體造成畫面模糊

只要是是移動中的主體,如果快門速度不夠快,也很難拍出清楚的影像。那麼到底要多快呢?通常也得高於 1/1000 秒以上,甚至高達 1/6000 秒以上。這樣的快門速度通常要在光線相當明亮的環境下才有可能。運動中的主體在白天通常也要使用外接的閃光燈,才容易達成凝結快速移動主體的目的。閃光燈擊發的瞬間非常短暫,都在數千分之一秒內便熄滅,只要光線出力夠強,很容易瞬間凝結動態的主題。但是如此高的快門速度,不是每一台相機都能搭配閃光燈使用,只有較高階的機種才有夠快的同步快門速度,甚至是全速快門(多半是頂級機種才有此功能)。

7. 光斑嚴重

鏡頭再好,也應該避免正對著光源拍攝,尤其是強烈的陽光,通常在一定角度內,就無可避免的會造成光斑。遮光罩的設計就是為了儘量避免亂射光進入鏡頭中,但也無法完全避免。

8. 鏡頭起霧

在冬季若室內與室外溫差過大,拿著室內的鏡頭突然走出室外,鏡頭的鏡片就有可能瞬間起霧,而且不只第一片玻璃。同樣的,夏季由冷氣房走出炎熱的室外也一樣會發生鏡頭起霧這個現象。此時也只能等待鏡頭當中的霧氣自然散去,如果狀況輕微只有表面鏡片起霧的話,可用噴氣的方式吹散霧氣。

9. 時機不對

許多自然景觀的出現都有季節性的週期,當然要在最佳時節前往才能觀賞到最理想最漂亮的景觀。例如不同的植物花朵有各自的盛開季節,要欣賞最精采的楓紅景觀,要選擇溫差大的時候,最好是一波強烈冷氣團到來的隔天,但這些自然天候的變化經常並不規律,如果你只能在固定的假日出門,當然要預見這些場景就只能碰運氣了。一天當中最理想的光線條件在好天氣時,以日出後和日落前為佳,所以,出門拍照的最佳時段通常不是一般人習慣的作息時間,為了獲得理想的光影條件,半夜出門是稀鬆平常的事。

10. 不知道要帶哪些鏡頭？

會有這個問題，就代表你家裡的鏡頭太多啦！當然，不同的拍攝主題有最適用的鏡頭焦段，全部帶出門，代表你可能較不易錯過，或是較容易拍到一些特定畫面，但是重量過重，也代表機動性不佳，好的作品往往是靠著輕便帶來較多的創作機會。其實，不必太過追求畫質的細膩，影像的內涵與故事性，才是一幅平面影像最有價值之處。

Chapter

8

戶外風險的管理

趨吉避凶的法則是有一定邏輯的，走入戶外最重要的不是能拍到什麼，而是能不能走得到、回得來！

拍得盡興，平安回家，是戶外攝影最重要的兩件事

帶著攝影器材走入戶外，在自然環境下拍攝各種主題，免不了要面對許多自然環境會帶來的各種風險，而且還不少。所以，除了要能到得了目的地、找得到主題、到了以後還要保持舒適愉快的按快門之外，更要能平安的回家。

在戶外環境下有許多潛藏的危機，當然最好是不要遇到，雖然有些可以依靠裝備、技巧或經驗來應付，但天有不測風雲，就算相同的地點，在不同的時刻、季節，卻有不一樣的風險。

事實上，完全都沒有風險的去處與活動，其實也沒什麼意思，還好大部分都是可以事先做好計畫和預防的，只要我們有正確的認知與準備便能趨吉避凶。

▍颱風天要出門嗎？

若沒有颱風在附近，也看不到變化萬千的雲彩，因此，每當颱風較接近時，天空中的雲彩變化最有戲劇性，也是上山攝影的好時機。但是，也很有可能遇到惡劣的壞天氣，什麼都看不到，這就得賭一把了！

不過當然是要周全的計畫和充足的準備，例如撤退時機和路線的掌握、不能撤退時的躲避應變、裝備與食物的準備……。並不是說颱風警報發布時已在山上的人就一定要急忙下山，若還未上山當然是得取消或順延，但已經在山上者，必須評估是否來得及下徹，或就近尋找安全處躲避。

若只是聽聞颱風在附近就不登山的話，那可能每年夏天都很難上山了，而且會錯過精采的氣候景觀。其實，氣候穩定也不代表一定安全，但不穩定確定會比較有機會遇到大景，所以有颱風在附近時，雖有潛在的風險，但這反而正是登山健行的樂趣之一。畢竟，就是要有一點風險的活動才會有意思嘛！若不帶回氣象萬千的景象，不管攝影器材的性能再好，畫質再高，也只是帶回清楚的人物與三角點在一起的紀念照而已。

所謂準備是指什麼呢？簡單的說就是裝備完整齊全、撤退計畫周詳、平日體能維持、行程規劃合理，甚至同行隊友的選擇。

▍風雨日曬帶來的傷害

戶外環境下,人體會直接面臨自然氣候的侵襲,這些是比危險地形更容易讓人發生意外的重要因素。海拔每上升1000公尺,氣溫大約會下降6℃,所以在較高海拔地區活動,保暖就是非常重要的。當身體潮濕時,若再受到風勢的吹拂會讓人的體溫大量流失而感到更冷,這就容易發生失溫現象,這就是所謂的「風寒效應」。

所以,除了保暖之外,衣物的防水、抗風的性能好壞就相當關鍵。在台灣的高山很容易遇到雨勢綿綿的天候,就算不是大雨,但穿梭在飽含水滴的箭竹叢中,就像是走進自動洗車機般,全身都會被刷洗的非常徹底。空曠處風勢又強,週遭一片霧茫茫,這種天氣全身濕透很容易失溫的。晴朗天候下,無論海拔高低的環境都有紫外線過量照射的可能,紫外線照射會照成

皮膚曬傷，會有疼痛、起水泡的症狀，經常如此也很容易產生皮膚的病變，所以防曬也是一定要做的準備。如果環境沒有遮蔭時，只能依靠穿著有抗 UV 機能的衣物來防止曬傷。

📖 裝備小教室

防水和防潑水不一樣

紡織物的防水和防潑水是不同的概念，防水比較簡單，只要能阻止水的穿透就防水了，像是最簡單的雨衣、防水袋等之類的防水布料就是。而防潑水則是讓水滴不附著在織物表面，會快速滑落，就像是荷葉表面滾動的水珠一樣。防潑水性能可讓布料表面保持乾爽，水分不會吸附在布料纖維之間，這就是抗水性，可讓布料不易吸水而潮濕。好處是避免布料吸水增加重量之外，也讓布料保持一定的透氣性。做成衣物來穿著可讓身體不易潮溼，卻有很好的透氣性，因此可以保持舒適。

防水性的單位：mmH_2O。每平方釐米 (mm) 的面積上最多可以承受多少釐米(mm)的水柱而不滲水，數值愈大表示抗水壓能力 (防水度) 愈佳。

水分水珠不會滲入布料組織中，只會在表面形成水珠狀滑落，這就是防潑水效能。

📖 裝備小教室

透氣性的重要

防水很容易，但是穿著防水但是不透氣的雨衣則會非常不舒適，最大的問題是悶熱以及反潮。反潮就是防水布料的內側潮濕，由於身體會有體溫以及不斷的排出汗氣，只要運動便會發生。但若是布料的透氣性不佳，汗氣就會在還未通過布料蒸發出去前，就因為布料的內外溫差導致凝結成水滴，因此透氣性不佳的雨衣內部就會潮濕，由於汗水一直增加但都被阻止在雨衣之內，當然就會讓衣物濕透了。雨衣和帳棚外帳的布料就非常需要講究布料的透氣性。

透濕性的單位為：$g/m^2/24hr$。意思是每平方米的布料面積，在 24 小時能通過的水氣重量。

裝備小教室

抗 UV 的標示

抗紫外線的性能都以「UPF 數字」來表示,「UPF30+」表示在穿著這件衣物時,在相同強度的紫外線照射下,比不穿時能承受多 30 倍長的時間才會曬傷。所以 UPF 後面的數字愈大,代表抗 UV 的性能愈強。

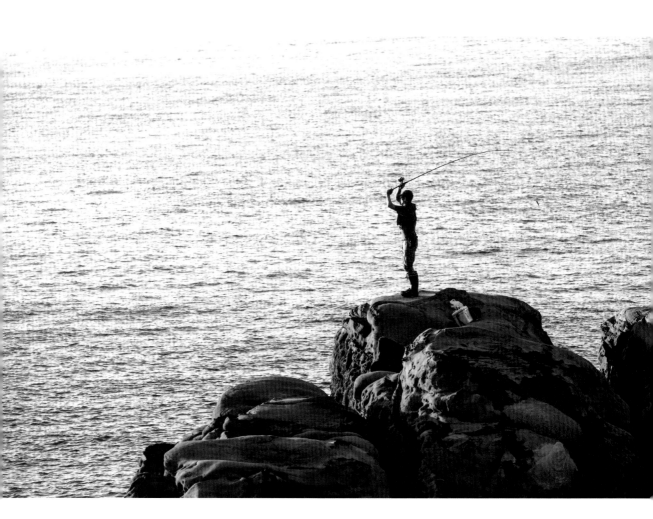

高海拔的問題

冬季在高山地區的活動,身體比較容易有輕微失溫、高山反應發生,這可能導致個人神智不清、判斷力變差、體力減退等現象。最好不要單獨入山,同好結伴是比較好的方式,同行者彼此之間應該互相注意。

高山反應的發生,可從身體是否有異常動作、面容表情等做判斷,只要感覺有異,都應該當作至少是輕微的高山症,但是大多數當事者可能否認自己身體異常,事實上有輕微症狀的隊員可能無法對自己身體狀況做出正確的說明,甚至誤判自己的能力。

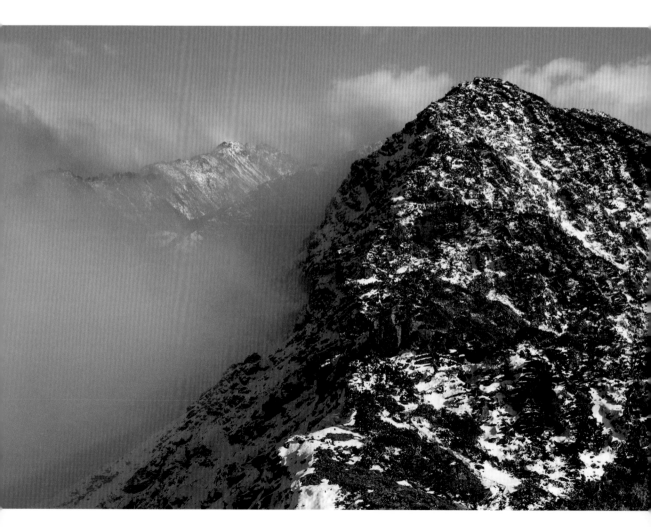

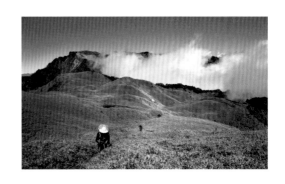

1. 避免高山症

高山症是常見的問題，症狀輕重不一，輕
微就像感冒一樣，嚴重時會致死。但每
個人發生高山反應的症狀輕重並不一致，
通常在高山上一、二後症狀會逐漸消失。
但有些人卻會呼吸急促，感覺缺氧、沒有
體力。伴隨有頭疼、暈眩而且無法入睡，
也可能無法正常飲食，情況更嚴重時會引
起高山肺水腫或腦水腫。

當海拔高度升高，空氣就逐漸稀薄，氧氣的含量比較不足，因此會產生一連串的症狀，
但是人體會逐漸適應這樣的空氣稀薄環境，會發生高山症主要是由於身體沒有足夠的
時間來適應，所以不要在短時間內上升海拔高度太多，尤其是睡眠的位置和前一夜的
海拔高度落差太大。

高山反應可不是登山行程專屬，凡是在短時間內進入高海拔地區活動就都有可能發生，例如前往青藏高原騎乘單車，就很有可能發生。預防方式與登山行程相同，不要上升過快，做好高度適應才是重點。

2. 避免失溫

發生失溫最常見的原因是因為在戶外活動的過程中，因為淋雨或是大量流汗等原因造成衣物潮濕，在衣物未乾燥之前布料會貼住皮膚，此時受到風力的吹拂造成風寒效應，使人體體溫降低，身體反應變差，然後逐漸意識不清，最終死亡。失溫者會因判斷力下降，身體反應變差，造成嚴重的致死意外。尤其是高山地區的活動特別容易發生失溫的狀況。

在高海拔地區進行長時間旅行拍攝活動時，應穿著潮濕後仍具有一定程度保暖效果的衣物，慎選材質是最重要的，尤其是內層與中層衣物，而雨衣一定要有良好的防水效果，在無遮蔽物又颱風下雨時，就只能靠它了。

3. 避免迷途

在戶外環境拍攝還會迷途，多半是前面所提的事項沒有落實，才會讓自己走入岔路，或者沒有跟上其他同伴而走失。發現自己迷途時，一定要保持冷靜，若沒把握回到正確路徑上，最好的作法就是原地等待，同行者一定會發現有人脫隊而回頭找人。

當然也有可能即將天黑都沒有人回頭來找，或是萬一天候轉劣，此時只能就近尋找天然的地形躲避風雨，所以此時有隨身攜帶緊急宿營裝備的話就可派上用場，就算是一個大的塑膠垃圾袋也可緊急替代，只要能夠多熬過一夜，獲救的機會就大增。所以背包裡一定要有品質夠好的雨衣，也最好多帶一個塑膠製大垃圾袋，以防萬一。

🔭 旅行小教室

迷途絕對不要順著溪谷往下游走

這是因為台灣的地形陡峭，順著溪谷往下游只會遇到更陡峭的困難地形或是瀑布，而且在沒有裝備與技術的情況下，一旦滑落幾乎都不可能再爬得上來，千萬不要以為順著溪谷往下走會回到平地，進入地形複雜狹窄的溪谷中獲救的機率極低。

那應該怎麼辦呢？如果附近沒有適當的地形地物可以掩蔽而非要移動的話，只能往高處走，至少山頂會比較空曠，較容易被人發現。

水域環境的問題

在溪谷中活動最要小心突如其來的溪水暴漲，雖然在溪谷中過夜非常舒適，水源不是問題，但是宜避免紮營在太過接近水邊的位置，尤其是夏季前往更要小心，一場午後陣雨就有可能發生溪水暴漲。只要是天空開始烏雲密佈，就要有隨時撤離的打算，只要發現溪水突然變濁，就必須立刻往高處離去，因為很有可能當你發現溪

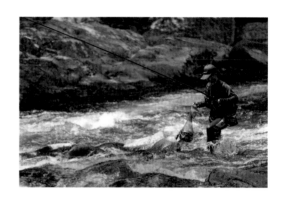

水漲起時已經來不及了。冬季為雨量較少的季節，水位比較低，也是拍攝高山溪谷變色葉植物的好時機，只是要小心避免涉水讓衣物受潮，而且冬季的水溫會低到讓人受不了。 另外就是如果要涉水走入溪床裡，務必穿著溯溪鞋以免滑倒。只有不織布鞋底材質的溯溪鞋才適合走入溼滑的溪床上，其餘橡膠底的涼拖鞋是完全不止滑的，別被誇大不實的廣告誤導了。

在海濱拍攝海岸景觀時，最要注意的是突然而來的大浪，尤其是台灣附近沿海有低氣壓或是颱風時，天空會顯得非常湛藍清澈，但是海面上經常有湧浪發生，這種浪傳播的速度比颱風移動的速度更快，所以颱風尚未到達但是其產生的湧浪早就已經抵達海岸了，衝擊岸邊激起的浪花有時極高極強，甚至很有可能越過海邊的堤防將車輛沖刷入海，更不用說是人了。

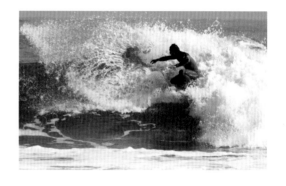

湧浪的外型與動態經常是衝浪客的最愛，用長鏡頭遠觀取景也很漂亮，但是如果要靠近岸邊一定要非常小心，尤其是夏季的東部海岸，就算是颱風在 800 公里以外的太平洋海面上，仍然很有可能形成長浪突然襲擊岸邊。

🔭 旅行小教室

長浪

長浪的意思是指二道浪的週期比較長，波高超過 1.5 公尺的大浪。這種浪在海面傳播的速度極快而且無聲無息，在深海水域其實看不太出來，但是一但進入落差大的淺處由於波浪的速度快，瞬間就會激起大浪，危險性高。

雪地攝影的時機與撤退

台灣的冬季在高山地區也會降雪，只要是氣象預報有冷氣團接近，水氣足夠時就會降雪，有時北部的海拔高度在一千多公尺中低郊山也會降雪。通常台灣高山的積雪期為每年的 12 月開始至隔年的 4 月，所以能拍到雪景的機會也不算很低。

關於欣賞雪景或雪地攝影，有幾個注意事項：

1. 時機的掌握

氣象預報即將降雪時，必然是氣溫夠低，水氣足夠，所以降雪的當下，大部分情況都是一片霧茫茫，能見度不佳，由於沒有陽光照射，體感溫度會很低，此時上山只會感到非常寒冷而無景觀可看，不是最佳的賞雪時段。連續多日降雪後的晴天，才能見到藍天與白雪，不但比較舒適，也能見到漂亮景觀。

2. 抵達的難度

除了公路可以到達的合歡山區是比較容易前往的之外,其餘能夠拍到雪景的位置對於攝影者來說,其實都不容易抵達。在積雪的山區行進並不輕鬆,而且必須穿著專用的登山鞋加上冰爪後才能步行前進,最好還要搭配冰斧的使用,由於難度較高,並不建議非登山愛好者進入這樣的環境拍攝。

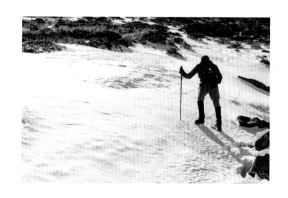

一般攝影者不是不能嘗試,而是要在冬季積雪的山區前往拍攝雪景時,務必要有足夠應付的專業裝備,一般旅遊用的雪靴、羽絨衣等是不適用的。同時也要慎選適合的路線地點,合歡山區是最接近一般人能前往賞雪的地點,缺點是雪季賞雪人潮擁擠,除此之外,雪山主峰、奇萊南峰等大眾級高山,在裝備正確且有資深人員的領下,是比較適合一般攝影者嘗試的雪地攝影去處。

🔭 旅行小教室

雪季前往合歡山適合自行駕車嗎?

冬季時如果要自行開車前往合歡山,若非四輪傳動車種,恐怕要三思,不是加裝雪鍊就一定沒有問題。也最好是四輪同時加裝,前輪一旦壓在堅硬的結冰路面就很容易失去循跡性,尤其是在武嶺和大禹嶺之間的這一段台14甲道路上,若無加裝雪鍊或更換雪地胎的話,多處陡坡彎道只要稍有速度就很容易讓車輛失控。如果做不到,還是花點錢搭乘在當地載客的四輪傳動車吧,比較安全。

基本戶外生活技巧

1. 判斷路徑

這有二種意思，一種是指不要走錯方向或走錯路，另一種是指不要踩在不好走或有危險的腳踏點。

在人多或常有人走過的熱門路線上，路徑一定清晰，順著路徑走應該都不會走錯，但是人少的地方像是佈滿箭竹或低矮灌叢的山坡地上就很難說了，尤其是開闊的稜線或是地形雜亂的中級山區，只要幾天沒人走動路徑就會被植物煙滅覆蓋，又或者是很容易誤認獸徑。

最好的做法當然是跟著有經驗的嚮導，或是自己懂得辨識紙本地形圖，若都沒有，至少也要有隨身攜帶輕便型 GPS 導航機，智慧型手機也要隨身攜帶並維持足夠的電力，以便必要時可以撥打緊急電話。戶外攝影者如果要前往較為原始的地點拍攝自然景觀，出發前都應該仔細先做好準備，包括前往地點的地理資訊在內以及應變計畫，就像是登山一樣。

踏腳點的面積就算不夠大，但只要是堅硬的地表，穿著硬底的登山鞋應該都可以撐得住身體的重量，但是硬底的登山鞋踩踏在較平滑的堅硬表面時也容易滑脫，例如傾斜的樹根、溼滑的石塊等，踩在土石混合的硬質地表是比較穩當的，必要時踩在有雜草生長的位置會比踩在溼滑的泥濘上來得好。有坡度又潮濕的細泥土地是很不好的腳踏點，會比有點鬆動的細碎石塊區域更易滑倒，而潮濕長滿青苔的堅硬岩石步道或是潮濕的木棧道，也是很容易滑腳的踏點。

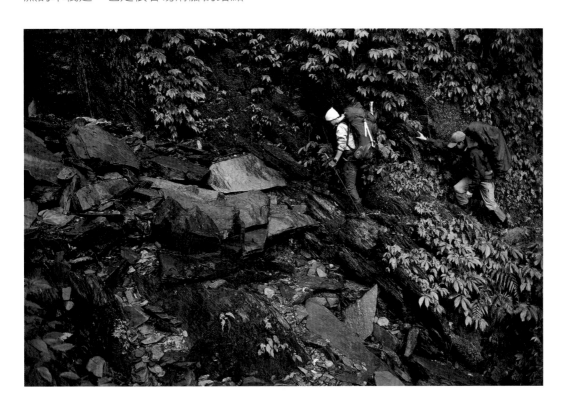

2. 判斷氣候

何時該出發，何時該撤退或是停留，在出發前就應該仔細研判氣象預報，雖不一定準確，但是仍然可以有個依據。尤其是大雨、颱風等預報要隨時掌握最新的預報動態。低氣壓在附近時，天氣會比較不穩定，氣流擾動較混亂，較容易發生降雨，颱風就是熱帶性低氣壓，在靠近時天空的雲彩變化大，空氣最為清澈，擁有戶外拍攝最理想的天色，當然是一定要做好準備才出門啦！而高氣壓則正好相反，空氣穩定不易擾動，所以通常天氣晴朗炎熱，不易降雨，也是戶外攝影的好時機，但是雲層變化少，除了利用日出和日落前後的斜射光線與較溫暖的色溫時段，在白天的直射陽光照射下，景物比較不好看，尤其是夏季。因此當我們發現氣壓的變化在過去的幾個小時有很大的下降趨勢時，通常代表有很高的機率會下雨，所以我們要做好收拾或撤退的準備。

台灣大部分平地都屬於副熱帶（亞熱帶），北回歸線以南，則屬於熱帶。但是台灣中海拔的山區、高山地帶，即使是夏季也只有中午氣溫較高，早晚的氣溫都偏涼，還是得穿一件保暖外套。夏季是氣候變化最大的季節，在中級山區幾乎每天都有零星地形雨的可能，但也不必因為有下雨或颱風的可能而放棄外拍的機會，因為每天都有降雨的可能。

台灣多數的高山冬季會降雪，不要被平地的溫暖天氣所誤導。前面提過，每上升 1000公尺，氣溫會下降大約攝氏6℃，所以前往高海拔地區活動時，可利用這樣的計算方式，再根據中央氣象局預報某一地的最高、最低氣溫，推估早晚的氣溫差異，再依據活動山區海拔高度，推算可能降低的溫度，即可正確粗估山區的氣溫，作為攜帶衣物、寢具的參考。

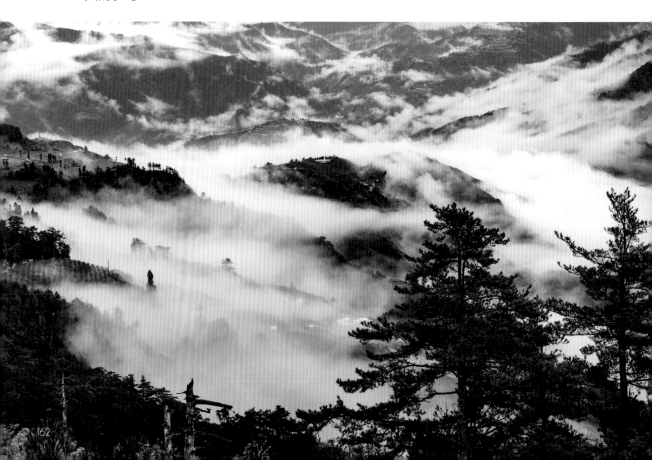

旅行小教室

中級山的定義

對於山岳的分級，多以海拔高度作為區分的標準，高度在 1000 公尺以下者稱為低山、郊山，或者低海拔山區。海拔 1500 公尺以上，3000 公尺以下的區域稱為中級山、中海拔山區，其中以中級山較常用。高度在 3000 公尺以上一般稱為高山、或者大山，兩者都很常用。中級山的特徵是：氣候溫差小、動植被種類多樣而複雜、容易夾雜溪流地形，所以行走難度通常比高山地區高。

旅行小教室

最佳的外拍時段

日出與日落的前後一段時間，陽光斜射呈現較溫暖的色調，是光質與氣氛較好的時段，此時較能拍到漂亮的光影與色彩。夏季的陽光直射時間長，白天最理想的拍攝時段大致為 04:00 ～ 08:00，以及 15:00 ～ 19:00，夜晚則不拘。冬季的日照時間短，但是陽光斜射的時間較長，甚至沒有直射地表，也就幾乎沒有頂光，因此白天能拍攝的時間也就比較長，其實是比夏季更適合外拍。

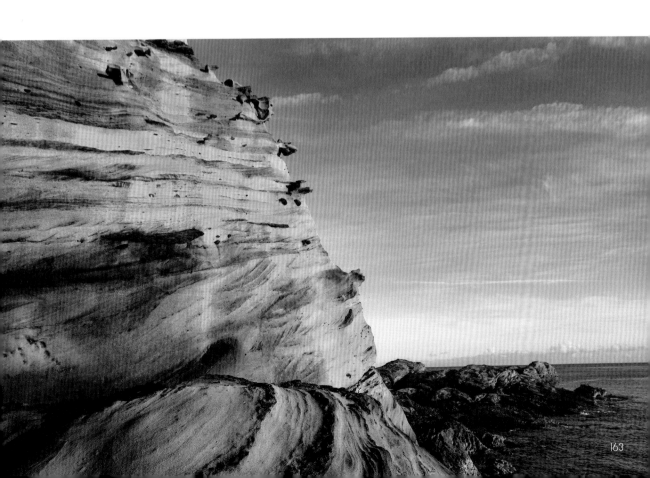

3. 使用登山杖讓行走更輕鬆

在野地活動使用登山杖除了可增加使用
者的平衡，擴大支撐面以及止滑之外，使
用登山杖穿越崎嶇的地形也比較舒適，必
要時還可以用來支撐外帳；或是用它來探
索草叢等，某種程度上它算得上是手臂的
延長。使用登山杖讓手臂的力量協助雙腳
推動身體向前、向上，並在下坡時幫忙制
動。尤其是揹著沉重的攝影器材和其他必

要裝備長途健行時效用更為明顯，使得長程行走變得更為輕鬆，更容易進行，主要是
因為它可以減輕雙腳的受力以及避免運動傷害，也可有效減除膝關節與大腿肌肉的緊
繃，因而可防患未然，不致受傷。

使用登山杖主要的好處如下：

a. 能在鬆軟的地面上提供額外的阻力。

b. 在渡過溪流，或是傾倒在泥濘地表的樹幹時，能提供第三或第四個接觸點。

c. 涉水時探測水深或可疑的地表。

d. 使用登山杖搭設天幕帳。

e. 有時懶得使用三腳架時，手腕握著相機抵住登山杖緊靠身體，較不易搖晃。

4. 衣物裝備的穿搭

雨衣、褲漏水，綁腿不防水，背包套尺寸
又不合，甚至腳上的鞋也不夠防水……，
使用如此不良的裝備，在天雨或雨後穿
越箭竹叢的情況下當然很快便全身濕透，
而且背包內的物品也濕，如此保暖衣物、
睡袋等重要裝備在一天之內鐵定不會乾，
只能在失溫的邊緣度過回家前的日子，這
是玩命吧。

使用裝備的目的，不就是為了解決在野地
會遇到的問題嗎？尤其高山環境氣候變
化極大，如果衣物、鞋、襪濕透，那就是
讓自己陷入絕境。目前還是有很多人忽略
裝備的重要，更有人抱著賭運氣的心態，
以為雨不會下很久，這些都是要不得的態
度。就算攝影器材一流，在身體快要撐不
住的時候又如何能拍到好作品呢？

台灣的高山遍佈著高山箭竹，很多攝影場
景都必須穿梭箭竹叢間的步徑後才能到達，如果褲子的防水性不佳，就算穿著防水登
山鞋，水滴還是會順著褲管流進鞋內。

5. 保暖衣物大有問題

不是穿很多件衣服就必然會保暖,而且厚重也會影響身體的動作,必須是「合身」、「蓬鬆度高」這二個條件同時存在,有風雨時再加上最外層的防風雨夾克,這樣才能有效的保暖。保暖的效能和製造衣物的材質與外型剪裁設計有絕對關係,一般的流行和運動服飾多半是辦不到的。衣著在平地也許是服飾,但是到了高山野地服飾就是裝備,尤其是雪季的高山。

穿搭與攜帶原則是:

a. 低運動狀態:
上身穿三層下身穿二層(防水層+保暖層+貼身內層,每一層都有厚薄可選擇),腳上穿厚襪,戴防水保暖手套和保暖頭套。

b. 負重行進間:
行進一段時間後身體會發熱,保暖層應該會穿不住,脫下又太冷,此時可換穿略薄的軟殼夾克會比較舒適。這種衣物表布防潑水性佳,能防小雨也能擋風,又不致於過於悶熱,正常情況下,這種夾克穿在身上的時間僅次於內層衣。如果雨勢過大,就再將雨衣穿上。

c. 備用衣物:
背包內攜帶備用內層衣褲、襪子各一件,也許再加上一件背心,應該這樣就夠了,當然所有衣物很少會同時穿在身上,所以背包內還要有足夠的空間收納脫下來的保暖夾克、雨衣或軟殼衣。

樹木的果實都被冰霜覆蓋,低溫下活動要非常注意保暖。

6. 冬季雪期專用的鞋

冬季時當地面是鬆雪時，腳上的鞋若不防水當然就會濕透，或是鞋筒不夠高，讓雪粒淹過鞋筒流進鞋內，此時雙腳絕對冰冷無比，所以大部分的人不能離開汽車很遠。另外，一般的雪靴只適合行走平坦雪地，不是用來登山的，台灣最簡單能見到雪景的合歡山區，只有公路沿途算是比較平緩，其餘步道都是陡坡，必須穿著登山鞋搭配冰爪才能較安全的行走（不是絕對不滑喔），冰爪的好壞大有學問，使用一般旅遊用的短釘爪不能應付台灣的高山雪地。

冰爪有二種形式，綁帶式和快扣式。後者適用於冰壁攀爬，只能搭配超硬的冰雪攀登鞋，以金屬扣環扣住鞋頭和腳踝部凹槽，以便用力踢刺入冰壁中，所以不能搭配一般的登山鞋使用。綁帶式冰爪就可以與一般登山鞋搭配，但也不能是太軟的登山鞋。這種冰爪適用於一般的冰雪地健行使用，有些等級高一些的款式也能偶爾用力踢刺入冰雪陡坡。這些通常都是 12 爪以上，可調整尺寸，至於其他簡易型的款式，還是別穿上山吧。

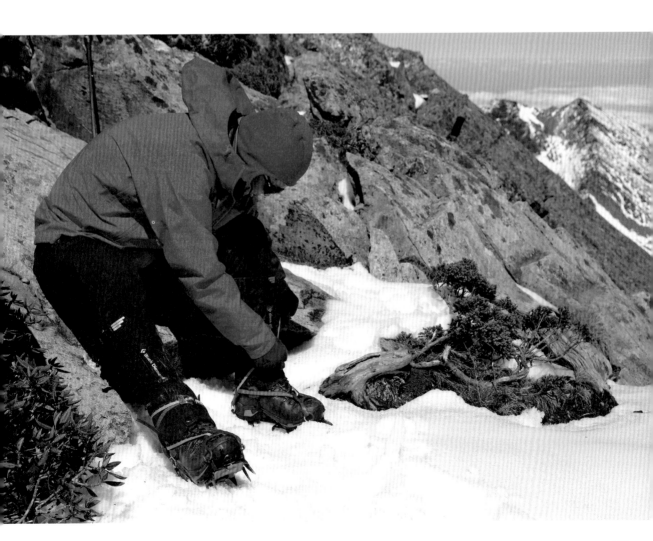

7. 登山鞋漏水

登山鞋進水真是很麻煩的事，但是什麼原因為讓登山鞋內濕了呢？其實有時不一定是進水喔！若排除鞋本身的問題，會造成鞋內潮濕的原因多半如下述。

大部分能夠防水的登山鞋，主要是靠著有透濕防水的薄膜包覆（常見的是 Gore-tex或是 eVent），所以能阻擋水滴滲入鞋內，又能夠讓鞋內的濕氣蒸散。但是當鞋面的防潑水處理因磨損而失效時，水分便不會滑落而是擴散滲入鞋面的材料（皮革或紡織物料）與薄膜之間，雖然薄膜能阻擋水分進入，但是內部的溼氣也很難排出，因此會開始有悶熱感。但更嚴重的是，當鞋內的濕熱汗氣接觸到冰冷的鞋面時，就會造成在鞋面內側凝結成水珠。

因此走得愈久就愈濕，當鞋內的襪子和鞋墊潮濕時，只要停止走動，腳部便降低產熱，但是水分卻很難快速蒸發，在低溫的天候下就會感到寒冷。要避免這個問題發生，最好的辦法就是讓鞋面常保防潑水效果，所以，並非買了防水的登山鞋就萬無一失，還是得靠保養維護來延長登山鞋的防水性能。但是只要鞋面沒有滲水，反潮現象還不至於會誇張到讓鞋內積水。

8. 雨褲或綁腿使用不當

如果脫下鞋後還能倒出水來，就一定是有水流進鞋裡了，只不過要確認到底是從鞋的功能失效，還是雨水從鞋筒上方滲入。當雨中行走時，綁腿必須是在雨褲內，才能最大程度的避免雨水從褲管流入鞋內，而且必須穿著確實（綁腿未必絕對防水）而不是把綁腿圍住小腿而已。

如果綁腿使用正確而鞋的防水性能正常的話，就算沒有穿雨褲，只要是穿著防潑水性良好的長褲（長度足以覆蓋鞋筒不會因為行走的動作而拉高至鞋筒以上），也不容易讓雨水流進鞋內。有時雨勢不是很大，但長時間在雨中行走仍有可能讓雨滴滲入綁腿。又或者不是雨滴，而是踩著積水的地表時，濺起的水花也會增加讓鞋進水的機率，尤其是綁腿也沒有正常使用時。通常發生這種情況時，應該長褲的小腿部分也都是濕的。

9. 行程安排要合理

攝影者的行程和一般遊客或登山者有很大的差別，攝影者追求光影的變化，講究抓住決定性的瞬間，所以一定是在出門前就要先在家做好資料的搜集，擬好拍攝計畫，在行程安排上時間一定比較長，所以不能以一般人的行程計畫為依據。

至少要做到：提早到達、抵達目的地後仔細觀察、尋找主題、思考拍攝手法與構圖、確認沒有遺漏的畫面，最後回程。

過度趕路除了很難真正拍到理想的畫面之外，有些位於高海拔的地點兼具登山行程的性質，如果行程太趕則很可能發生上升過快，造成高度適應的時間不足，這樣就會增加罹患高山症的風險。

在此舉熱門的合歡群峰高山攝影為例，由於交通方便，一般的登山隊伍習於第一日早上從平地出發，搭車直達合歡山的松雪樓，應該中午就能抵達，就算下午只是前往最短距離的石門山，一般人應該都會感到很吃力，甚至很大比例的人會發生輕重不一的高山反應，若住宿點就是松雪樓，則一定有人當晚會頭痛難眠，晚餐沒有食慾，直到第二日也未必能夠完全適應。雖然松雪樓內有呼吸器供應，但是這只能緩解一時的症狀，當呼吸器放下時就又開始頭疼。這就是高度適應不良所致。

雖然不是每個人都一定會這樣，但別忘了，松雪樓是汽車可達之處，隨時可以下撤，若攝影者揹負重裝是要前往奇萊主峰又會如何呢？所以若以合歡山行程為例，合理的行程安排應該是第一日前往中海拔的位置過夜（例如清境地區的民宿或是大禹嶺附近的觀雲山莊），第二日才抵達松雪樓住宿並前往附近的山區步道上取景，第三日或第四日下山，這樣就應該能避免高山反應的發生。

10. 慎選隊友啊

趕路行程的另一缺點是容易疲累，尤其是登山攝影行程，甚至造成失足跌倒，通常一趟攝影旅遊的攜帶器材都不輕，若再加

上其他戶外裝備，一個背包動輒超過 20 公斤，所以也不太適合走太快。此外，和什麼樣的隊友一起出門也是學問，若是和體能相差懸殊的人一起組隊，除非大家都能配合以體能最弱的隊員為行進速度的依據，不然隊伍一定會拉開很長的距離，這也是容易發生意外的潛在因素。

例如前往拍攝的地點為某個高海拔環境，如果隊伍距離拉太長，腳程快的人也是得等待慢的人，若是在某個叉路口等待時，剛好又遇到天候不佳又濕又冷的時候，停止不運動一定會讓身體更冷，若此時剛好又有人裝備或衣物不足，這不就又增加了風險嗎？這樣的風險就未必是一個人的喔，很可能全隊的人都得因此受到影響。

9

必須認識的戶外裝備

戶外生活必須應用的裝備玲瑯滿目，對戶外攝影者而言，這些裝備缺一不可。

認識裝備，讓你不挨餓受凍

既然是戶外攝影，當然就離不開戶外裝備，除了攝影器材之外，戶外裝備是讓我們可以更輕鬆、更安全的進出戶外環境，然後才有可能在戶外環境拍到精采畫面。這類玩意兒的學問也不小，和攝影器材不同的是，器材不佳最多是不好用，或是拍攝作品的品質較差，但是這些戶外裝備要是在野地出問題，輕則挨餓受凍，重則會要人命，所以更是不能馬虎啊！

▌服裝系統

這些戶外裝備最基礎的就是服裝，戶外活動講究輕量化，攜帶的物品夠用就好，其中服裝部份是除了食物之外，最容易帶太多的項目。尤其是登山活動的過程中，服裝影響安全與舒適甚巨，所以，服飾當然應該被視為裝備之一。

每次出門登山前，收拾裝備整理衣物時總是要花時間思考如何整理要帶的衣物，以及出門時又要如何穿著。的確，衣物帶太少怕不夠，帶太多又嫌重，原則上，登山活動為了減少揹負重量，衣物攜帶的原則就是行進間大部分時間只會穿著一件排汗內衣和長褲，背包裡再攜帶一件軟殼夾克、雨衣、褲、保暖夾克，以及另一套備用內層衣、襪子。冬季時的每一件衣物都會比較厚重一些，搭配一雙手套、一頂保暖帽。以上就是登山活動的基本衣著類物品的攜帶原則，別忘了，這些衣物一定要用防水袋包裝妥當，萬一備用衣物潮濕，就只剩下多餘的重量了。

1. 排汗內層

內層衣是一定會被汗水浸溼的衣物，所以除了身上穿著一套之外，也要攜帶另一套備用內層衣褲。只要材質選擇正確，內層衣物基本上在夜晚睡覺之前，應該都已經被體溫烘乾，所以隔日可以繼續穿。排汗快乾的機能是來自於織物的材質、組織，和縫製成服裝的立體程度（版型）。

化纖材質內衣保暖性排汗快乾的性能都不差，只是較容易產生異味，有些布料材質在潮濕時會黏住皮膚造成不舒適，所以此時會很想更換乾淨的衣物。但是在無法洗澡的情況下，皮膚表面總是會因為大量流汗後而留下黏澀感，此時再換上乾淨的衣物未必會比較舒適，所以選擇的重點就是除了吸濕快乾之外，也要具備不易因身體流汗而發臭，若因此黏在皮膚上也會很不舒服，最好是乾了以後仍維持一樣的觸感，溼透了也維持一定的保暖性，這樣才會保持儘量的舒適。美麗諾羊毛材質的內衣則擁有優異的透氣性、溫控能力、抗臭、抗紫外線等優點，但是缺點為重量較重、快乾性較差，以及價格較高。

基本上，無論選擇化纖材質還是羊毛材質的內層衣褲，都以要求完全合身的版型為佳，上衣不需要口袋設計，冬季可選擇高領有半開襟拉鍊設計的款式，比較有利調節體溫的散熱需求。除了多帶一件長袖內衣之外，在天候較溫暖的日子也可以再多帶一件短袖上衣，在走路時穿著可能較舒適。而寒冷的冬季則可攜帶一件保暖內層長褲。

2. 保暖中層

無論任何季節，高山行程都必須攜帶保暖中層，雖然台灣地處亞熱帶，但是每上升100公尺氣溫大約便下降0.6℃，可想而知在海拔高度3000公尺左右的山區，即使是夏季，夜晚的氣溫也可能只有10℃左右，冬季更有可能低於0℃。

適合夏季攜帶的保暖層都非常輕薄，有非常多樣的材質可以選擇，常見的化纖材質保暖衣物重量若超過400g都算重了，新型超輕量設計的款式甚至重量僅有300g。一般的超細纖維填充夾克或是刷毛夾克就很適用，這種填充材質不怕水，潮濕後依然可以保溫，這類夾克的表布皆使用相當細丹尼數的超薄材質，多半也都有不錯的擋風效果。為了讓保溫與透氣效果兼具，這一層服裝常將不同特性材質應用在特定部位，追求輕量化的同時也兼顧透氣、保暖等性能。

冬季使用的中層保暖衣要求更高的保暖效果，除了化纖材質之外，使用羽絨填充的保暖衣物保暖效果最好，也最輕量。羽絨衣的保暖效果好壞取決在羽絨的品質，一般評斷標準為羽絨的蓬鬆度、羽絨和羽骨的比例、羽絨填充量、織造工法、布料選擇等項目。市面上各廠牌羽絨衣的價格差異極大，但一分錢一分貨是不變法則。

羽絨衣是最適合冬季攜帶的保暖層衣物，因為相同重量的條件下，羽絨衣的保暖性最好，可壓縮性也最大，也就是既保暖，又輕量，而且體積小，但是羽絨溼透之後就完全沒有保暖作用，而且不易乾燥，所以一定要小心收納，絕對不能淋雨。

無論使用何種材質的保暖層衣物，為了減少背包體積與揹負重量，一趟登山行程只需要帶一件即可。所以，應該依照所要去的地點海拔高度、環境、季節，決定要攜帶的衣物種類，只要選擇正確，保暖層衣物是不需要攜帶備份的。

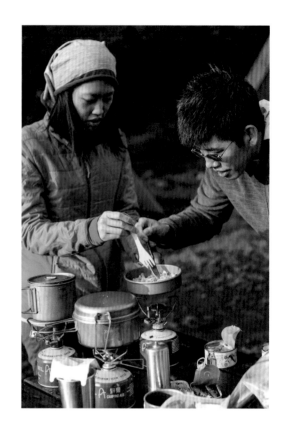

現在的技術也能做到採用羽絨和化纖二種物料混合填充，好處是兼顧輕量與抗潮濕，又或者不同部位有不同的填充量，例如軀幹比手臂更需要保暖，所以手臂部位的填充量可適度的減少，甚至不填充，好處是可以減少收納體積與更輕量。另外就是表布使用的材質種類，也可以改變保暖衣物的特性，例如使用完全防風的材質，可讓這件保暖夾克更加保溫，或是只有身體正面採用防風布料，這樣就也可兼顧透氣需求（因為身體後面多半會有背包擋著）。

3. 防風雨外層

這一層衣物最主要是為了阻擋風雨的侵襲，所以當然是一定要攜帶一套備用。這一層衣物除了防雨之外，也必須要求透氣性佳，穿著不透氣的雨衣會讓汗水浸濕身上的衣物，而且非常悶熱不舒適，即使是冬季也一樣。

但是就算是穿著當今最透氣的防雨外層，重裝走久了也一樣會悶熱，容易流汗的人必定也是汗流浹背，而流汗濕濕內層衣物之後也很難再乾燥。所以除非天候惡劣，風勢強又濕冷，一般情況下是不會在重裝行走時穿著這類衣物的。尤其是雨褲，除非下大雨或是需穿越大面積飽含水分的箭竹叢，不然都是收在背包裡備用。

這種衣物也有厚薄之分，愈是長天數行程，或是需面對較惡劣的環境（例如多岩石、多低矮灌叢、冰雪地等），就需要較耐磨的厚重設計。

很多人穿新買的雨衣，脫下雨衣後發現布料內面是濕的，總會懷疑是雨衣抵擋不了風雨而滲水，不過除非雨水是從抗水拉鍊（不防水喔！）或拉鍊、領子開口滲入，或是車縫線後方的防水貼條脫落，不然自然界的水壓直接貫穿布面的機率微乎其微，因此大多是汗氣產生大於排出速度所致的反潮現象。通常會發生在袖子和腋下部位，因為人體這區塊的產熱量大到雨衣的透氣速率跟不上。不信的話可以穿上只能防潑水的風衣或軟殼外套，開大水近距離沖布面就知道漏水是怎麼回事了。

所以，買雨衣或雨褲不必迷信防水係數多少個萬，透濕（或透氣）能力才是最重要的，因為自然界的雨勢，水壓不至於會大到讓布料擋不住，但是穿雨衣重裝行走多半會悶熱到讓人受不了。尤其是使用Gore-tex 技術的衣物，這種微多孔型的防水透濕薄膜，水分無法穿透，當然空氣也不行，其作用原理是：布料內側由於有體溫，所以比布料外面熱，就產生壓力差（內側壓力較外側高），隨著人體的運動產生汗氣（尚未凝結為汗水），讓濕氣開始向外排出，但是一旦汗氣來不及排出就凝結為水珠時，就排不出去了，所以就造成內側也濕，外面也濕的情況。所以，其實大名鼎鼎的 Gore-tex，其實也不怎麼厲害，但是比起一般的塑膠雨衣，當然還是舒適多了。

📦 裝備小教室

多少 D（Denier）的雨衣才夠耐用？

Denier 是纖維的單位，通常 20D 以下屬於輕量風衣布，30D 以上就算是夠耐磨的風衣布了，50D 以上則是軟殼布料的基本用料。

雨衣除了看風衣表布外，與薄膜、內裡布的相互配合也是決定整體強度的重要因素，所以也可以從布料碼重推測布料耐用度！雖然 Denier 數越高的布料通常越厚重耐用，但同樣都是 150 Denier 的 Cordura Nylon 會比 Polyester 強壯，或者透過特殊的織法和後處理技術，使用 10D 超細紗線的風衣布甚至會比 20D 的風衣布還耐用。

4 . 另一件必備外層 ── 軟殼夾克

除了雨衣之外，最適合行進間穿著的另一種外層叫做「軟殼衣」（Softshell），不防暴雨但是夠檔小雨，而且表布防潑水性佳，不完全擋風卻又足以透氣，所以不會太悶熱，表布夠耐磨有彈性，各項表現都剛好夠用，所以最適合在寒冷的冬季行進間穿著，也有輕薄的款式以應付夏季使用。軟殼衣這類夾克在登山的全程中也只需要一件即可，冬季多半直接穿在身上從第一天到下山回家，夏季則是攜帶上山，有時在夜晚可當作保暖層穿著。

軟殼衣已經是在冬季時進行長程戶外行走過程中最常穿的衣物了，因為比穿防水透濕夾克舒適太多，相同的布料不止能夠做成夾克，也可以是背心或褲子的形式，四季皆有相應的款式，因為超級好用，已是當今戶外生活必備的一件夾克。

5 . 下半身的褲子

用於行進間穿的長褲應該不會帶第二件，所以選擇行進間要穿著的長褲需要很謹慎。如果是冬季高山行程，貼身保暖的內層褲也需要準備。此外，有時候在冬季的好天氣下，長時間重裝行走其實也是會感到熱，所以最好也會再多帶一件短褲。

因此一趟冬季的高山行程，身上穿一件薄長褲，背包裡會再塞一件貼身四向彈性的內層褲，以及一件短褲，當然還有必備的雨衣褲，所以一共是四件。這些褲子的材質都不必過於保暖，以台灣的天候來說，當同時穿二件長褲時的保暖性應該都夠了。當然如果體質怕冷的人可以選擇更保暖的材質，現在的技術早已做到重量超輕又耐損，可以提供保暖、擋風、快乾、防潑水等必要的機能。只要布料有很好的耐髒汙與防潑水效果，就算沾到泥濘，也很容易擦掉，或是待水分乾燥後，泥土自然不易附著布料表面。只要水滴也不易附著，布料就不易潮濕，而就算濕透，只要布料快乾性能良好，由於下半身的活動量較大，濕的褲子也很容易被體溫烘乾。很多布料不但具有彈性，也同時有耐磨損的能力，只要是專業的品牌，一定有很多褲子的款式會選擇高機能性的布料。而這些布料的種類很多，不同用途就有應用不同的組織、加工製程……，以獲得某種機能。

此外，版型立體、符合肢體動作的需求，是一件戶外用途長褲必備的條件。人體下半身各個部位的需求並不一樣，所以一件理想的長褲可能在不同部位使用不同的材質，因此整件長褲為可能有多種布料組成，異材質之間的縫合（或貼合）工藝就是一大挑戰，裁片愈多雖然製造難度愈高，但整件褲子的立體構造會愈好，愈能滿足長時間的下肢活動所需。

一定要有的登山鞋

對大部分戶外攝影的場合來說，健行鞋和登山鞋是最常被穿著的，偶爾要進入溪谷的涉水環境時，溯溪鞋也是十分必要。

1. 登山鞋

這裡說的登山鞋就是指揹負重裝穿越崎嶇地形時所使用的鞋款，而不是冰雪地攀登用的雙重靴，雙重靴的使用可能性太低，一般的攝影者不太有可能需要用到。由於主要行走在山上未鋪設路面的地形，同時需要面對各種程度不同的上下陡坡，登山鞋有著良好的支撐度，腳跟以及在腳踝部分有強化的設計，同時還有良好的穩定性，可以應付不同程度的崎嶇路面。鞋底更有著非常良好的抓地力，以及完整的防護功能，不但能抵擋樹根、草叢、或者芒刺的刮、刺等等，還能有良好的防水程度。不但如此，登山鞋的鞋面還具有一定程度的保暖，可以抵禦高山地區的寒冷風雪等等。

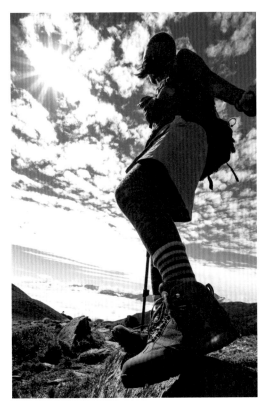

重裝登山鞋主要是設計來承擔較重的重量，也就是背包的重量以及更長天數的登山行程。以臺灣多數海拔在 3000 公尺以上的山路狀況來說，二天以上的行程基本上就需要使用到重裝的登山鞋。

2. 健行鞋

而健行鞋則是相對較軟些，用來增加行走
時的舒適。雖然在設計的最終用途上有相
當大的差異，但是健行鞋與登山鞋同樣都
需要強調抓地力來對付不同的地形，同時
也需要顧及穿著時的舒適度。為了強化腳
踝的支撐與穩定度，健行鞋與登山鞋一樣
都採用高筒的設計，也可以提升面對惡劣
天氣時的功能。

輕裝的健行鞋則是適用於較短天數，以及較輕的揹負重量。這種健行鞋款最主要的用
途就是在一般的郊山或鄉間健行，或者是不需要負重長時間走路的一般戶外旅遊行程。
臺灣大部份的郊山或旅遊景點都可以適用這類輕裝的健行鞋。

不同於登山鞋，健行鞋需要面對的地形除了崎嶇的路面之外，更需要適用在一般的鋪
設路面上。因為如此，健行鞋不但需要有著水準之上的抓地力與防護力，更需要有著
相對良好的舒適性。而且一般的健行路線由於行走的距離相對較登山鞋來的較短，在
設計上也偏向於輕量化以及舒適化的設計，用來增加腳部的靈活度，同時也減少雙腳
的負擔。

3. 溯溪鞋

如果真的需要進入溪谷走入有水流的溪
床上，這種環境最好不要穿著一般橡膠底
的涼鞋，很容易滑倒。溯溪鞋的鞋底為不
織布材質構成，如果不是長距離的溯溪行
程，鞋身可以不必太講究，只要是不織布
鞋底都比較能提供潮濕岩石面的抓地力。
重點是要合腳，尺寸要對，這種鞋走在水
中腳部會完全滲水，如果不合腳的話腳底
容易在鞋內滑動，會十分不舒服。但是穿
著溯溪鞋要小心的是腳踝的扭傷，因為一
般的溯溪鞋除了止滑之外並沒有支撐性，
所以也不能揹負太重的裝備在身上。

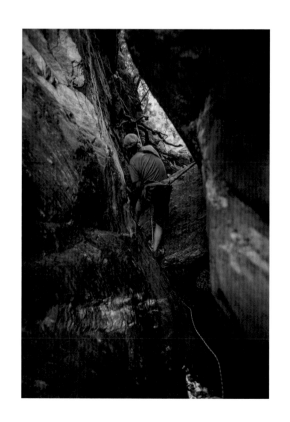

裝備小教室

雙腳的裝備怎麼選

要試穿一雙登山鞋，必須將襪子、鞋墊一併考慮。因為登山行程的路程長、負荷重，而且路徑崎嶇，許多地形的踏點甚至只佔鞋底面積的一點點邊緣，鞋底沒有足夠的硬度是不行的，此外，還必須能夠防水與透氣。不過這些都是一雙鞋的物理性能，當腳掌套進鞋內，是否合腳則與鞋內的空間、腳掌與鞋墊的接觸面有很大的關係，是否足以應付上述的野地實際面臨狀況，就看鞋、鞋墊、襪子三者之間的搭配了。假設尺寸正確，這三者的搭配也沒問題，那應該會很舒適才是。通常採高筒設計，使用全皮面搭配 PU 中底、橡膠大底，是高級登山鞋的必備要素。

但是一般登山鞋內附的鞋墊，都只能算是聊備一格，真正好穿的鞋墊，不但壽命比鞋體、襪子更長久，也能大幅增加穿著行走的舒適性。這樣的鞋墊必需考慮到人的腳底弧面，以及腳弓的高低，所以挑選一雙好的鞋墊符合自己的腳底，重要性應該和挑一雙登山鞋差不多。

至於適當的襪子，不只是厚度，更要講究的是腳部受力的位置是否有夠緊密的編織，關節的位置是否有更好的彈性，一雙好襪子有三個主要條件，避震、保暖、透氣，利用理想的材質，透過編織的技術，可以達成這三個目的。

宿營器材

如果在野地裡過夜，拍攝夕陽、夜景、星空，或者是緊接著拍日出，都會比較輕鬆只是裝備要齊全。所以宿營器材也是進階愛好者的必備。但是這類器材因用途不同設計概念會差很大，有些行程只侷限在汽車附近，甚至就在汽車旁邊，這種用途的宿營裝備就不必講究輕量化，但是若要長途行走才能抵達木目的地的行程時，就非得注重輕量化不可了。

這類裝備主要是帳棚、睡袋和睡墊。

1. 帳棚

a. 汽車露營帳
搭配汽車使用的裝備沒有重量限制，可採用厚重高度防水性的布料，高大營柱可以營造寬廣的帳內空間；活動較舒適。內部可放置更多戶外生活常用的物品。有些設計可以和汽車結合，增加架設的便利性，對於經常駕駛汽車前往各目的地的人來說很適合。

b. 天幕帳
但是對於要拍攝深山野地自然題材的攝影者來說，只能使用輕量化的帳棚，但是在形式上也分為很多種，最輕量化的做法就是使用一片防水布，利用地形地物或是登山杖搭配極細的營繩撐起，就成為可以擋雨的窩，這個就稱為天幕帳。

c. 野地帳
這是利用內部的超輕量布料製作的內帳，再加上外部防雨布料的外帳，以超輕營柱撐起的帳棚。內帳甚至只是紗網主體，只有底部的布料才是防水層。這種有內外帳的雙層布料設計的帳棚，為了講究輕量化，任何組件都計較體積和重量，帳內空間也很小，可能只有坐在地面上的高度，有些款式連腳部的空間也節省了，高檔一些的型號甚至雙人帳也不到 1 公斤重，很適合登山健行者使用。

d. 三季帳
顧名思義就是除了雪地外，其餘季節都適用的帳棚，和四季帳的差別是在於四季帳的外帳布料能夠完全覆蓋住地面，可以讓雪堆積壓住。除了具有更強的防水等級要求外，並且還要具備高強度的營柱支撐結構，以抵抗大風雪，這種等級的帳棚一般的戶外攝影者應該是用不到的。

e. 露宿袋
這幾乎是只比睡袋體積大一點的防水帳而已，只是為了防止雨水或露水弄濕睡袋而設計，好處是體積極為輕巧，搭配天幕帳使用時更不必擔心風雨將睡袋打濕。缺點是無法將內部的溼氣排出，所以往往會發生反潮現象反而將睡袋弄濕。

a. 汽車露營帳

b. 天幕帳

d. 三季帳

c. 野地帳

e. 露宿袋

2. 睡袋

睡袋有幾種不同形式,也是因為使用形態的不同而產生差異。依外型的分別可分為木乃伊型和信封型二大類。

a. 木乃伊式

此型睡袋外型包覆性極佳,依據身體各部位的寬度不同剪裁成合身的尺寸,能將身體完整包覆起來,只留下臉部的透氣空間。由於內部多餘空間少,所以用料精簡而且保暖效果最佳,大部分的野外活動型態都是使用這種形式的睡袋。高檔的輕量化設計可以做到極輕且體積小,但是便宜貨也不是不保暖,而是體積和重量都大很多。

a. 木乃伊式

b. 長方形式

汽車露營的人會使用這種睡袋,外型和家裡的棉被差不多,只是有拉鍊可以拉上,就像信封一樣的外型,所以又稱為信封型睡袋。雖然效率較差,但是由於體積大,睡覺時沒有拘束感。使用厚重的款式一樣可以保暖,這種形式的睡袋成本較低,適合待在汽車旁甚至車上過夜的行程使用。

b. 長方形式

🎒 裝備小教室

羽絨睡袋的保暖力

睡袋內的填充物的蓬鬆等級、填充量,以及織造的工法,決定了睡袋的保暖力。填充物分為羽絨和化纖二大類,羽絨較輕、怕受潮、成本高,化纖則相反。但是一般還是以羽絨較受歡迎。羽絨本身膨脹的能力決定了品質,越蓬鬆就越能抓住更多的暖空氣(被體溫加熱的空氣),隔間織造得夠好,就越不容易讓填充的羽絨四處滑動,形成較好的保暖效果。

國際上較常使用來標示羽絨等級的方式,是採用膨鬆度(Fill Power)來作為相關規格標準,測試方式為每盎司的羽絨膨鬆時可以達到的體積(立方英吋),常見的膨鬆度的單位為 FP,一般的品質為 550 ～ 650FP,較高檔的睡袋會採用 800FP 以上的羽絨,追求的是保暖度高、重量輕、高壓縮性,但是成本頗高。另外一項評斷羽絨標準的數據為羽絨和羽骨的比例。常見的 90%DOWN ／ 10%FEATHER 等級,就是表示含有「絨毛」成份為 90%,「羽毛梗」的成分為 10%。羽絨睡袋在日常不使用時,不要一直壓縮在小小的收納袋內,必須使其呈蓬鬆狀,延長使用的期限。

3. 睡墊

野地露宿身體接觸地面的部份必須使用
睡墊隔離，否則自己的體重會將睡袋壓
扁，背部就沒有保暖效果。使用睡墊可以
讓體溫不致由地面流失，主因是睡墊內部
的空氣層隔絕了體溫，所以會保暖。為了
達到這個目的，睡墊有區分為充氣式和泡
綿式二大類，各又區分不同外型和厚度。
目的是為了在輕量和體積之間取得平衡，
使用者可以自行衡量要使用哪一種。

充氣式的優點為收納後體積小方便攜帶，
缺點為使用時較費事，要吹氣和洩氣，而
且有破裂漏氣的機率，所以還要攜帶修補
片以備不時之需。一般充氣後的厚度可達
5 公分以上，所以保暖效果極佳，有些超
輕量款收納時可能只有小瓶礦泉水班大，
所以非常節省背包內的容積。泡綿式的優
缺點剛好相反，但是由於使用便利，還是
有不少高手喜愛使用。

4. 睡袋內套

這是在睡覺時，身體先進入睡袋內套，然然再鑽入睡袋內，讓睡袋和身體衣物之間有
這層內套隔離。使用睡袋內套的好處有二個：首先是可維持睡袋清潔，因為這個內襯
的布料很容易清洗，而睡袋要清潔卻很麻煩，所以使用睡袋內套可維持睡袋的乾淨。

另一個好處是可增加保暖度，搭配睡袋使用時可以將睡袋本身的保暖效果提升，至於
提升多少，還有不同厚度可以選，應該至少 3℃左右沒問題。至於材質，我覺得化纖
比絲質的要實用些。

炊事裝備

既然在野地過夜，就一定要使用到炊事器具，野外總不比家中方便，必須考慮攜帶重量與使用便利性，所以也演變為許多專屬的機能與用途。

可分為：爐具（有使用燃料的差異）和炊具二大類。

1. 爐具

分類爐具是由燃料差異來區分，有使用瓦斯和油料的差別。市面上常見爐具有燃燒去漬油的氣化爐與液態瓦斯的瓦斯爐兩大類。

汽化爐的優缺點為：
a. 操作步驟較多，須先增壓、預熱，然後才能正常燃燒。
b. 去漬油較便宜，長期使用的燃料費遠低於瓦斯。
c. 而去漬油只要是加油站就都有賣，取得較方便。
d. 沒有使用環境的限制。

瓦斯爐的優缺點為：
a. 瓦斯只要點著就可以火力全開，所以方便很多。
b. 瓦斯的成本較高。
c. 瓦斯罐使用後若尚未用完，下次出門再帶出去繼續使用的時間可能也維持不久，卻得一直將瓦斯罐放在背包裡（不能隨手丟棄啊）。
d. 除了專業的戶外用品店家之外並非到處買得到。
e. 高海拔地區氧氣較稀薄，氣溫也低，需使用高海拔專用瓦斯（成分差異）。

除了上述二種常見的爐具之外，近年的風氣也盛行避免野地焚火、燒炭，故想使用木材、木炭等燃料時，必須使用專門的焚火台、炭爐或烤肉爐架等。這類爐具雖然便利性不若前面幾項，但可讓人充分享受野外生活的樂趣與氣氛。

2. 鍋具

對戶外攝影的人來說，過夜是為了取景，吃飯是為了過夜，倒是不必為了吃飯花太多心思，所以使用輕量化的鍋具，料理愈簡單愈好，因此只要是能煮水的輕量化鍋具為最佳首選，一般汽車露營用的鍋具不是戶外攝影者最需要的，除非是要開車露營刻意吃好料，但這樣的話，哪裡還影時間拍攝呢？

如果是汽車露營活動，重量不用考慮的話，是可以使用鐵鍋鐵盤之類的器具，搞些豪華美食，但若是要長途健行才能抵達的場景，當然就以超輕量的鈦金屬鍋具優先考慮，鈦金屬鍋具質輕強度高，唯一缺點就是價格貴，其次是鋁合金鍋具，相對廉價，容易入手，不鏽鋼材質就不必考慮了吧。

　一般來說，一組容量 2000c.c 左右的套鍋是常用的組合，意思是 2000c.c 的大鍋內部可以再放入更小一點的鍋，疊在一起比較好攜帶，也更好用。

▍照明器材

這裡指的是頭燈為主，通常是同時具有主燈與副燈的設計，並且能夠防水，亮度大約在 130 流明以上。並不一定要愈亮愈好，其實流明數愈大就愈耗電，體積也愈大。通常高山的路徑較清晰，習慣摸早黑登頂的人，在天亮前的一片漆黑山區 160 流明已經很好用了，現在先進的新款頭燈可以做到 300 流明，而且體積和過去的小流明數頭燈一樣小。在地形複雜的中級山摸黑也許需要更強一點的亮度，但應該

儘量避免發生這種狀況。另外，頭燈這種東西什麼時候會壞掉很難說，既然體積不大，就帶二個吧，一個留者備用。

現在的 LED 頭燈省電效率比過去的好非常多，進步的速度很快，體積也愈做愈小，加上可重複充電的電池也愈來愈物美價廉，頭燈已經不是很昂貴的裝備，但是非常實用，也不太容易壞，其實不需要買太過廉價的次級品。

收納與揹負

對於需要揹負全部裝備行走多日的野地攝影者而言，背負的效率是非常重要的，真正的野地裡是沒有飯店的，有可以遮風避雨的山屋就已偷笑，所以多日的裝備加起來重量都不清，體積也不小，因此背包和收納的技巧對於登山攝影者是更需要講究的。

並非把所有的物品全部塞進背包裡就算是收納喔，而是要先將所有要攜帶的物品攤在眼前，若真的要攜帶這麼多東西，勢必要有效率的收納，才會讓背包打包完畢後重心穩定、外型整齊，並將背包套完整的包覆整個背包。因此，先將所有物品分類，以適當大小的防水或抗水收納袋包好，再依照拿取的順序一一放置於背包裡。

收納原則是愈輕的放愈下面，愈晚用到的東西也放愈下面，因此，先放置睡袋、睡墊等物，再來是備用內衣褲、炊事用具、糧食、帳棚、保暖夾克、攝影器材等依序收納放置於背包的主袋內，而雨衣、褲要放在隨時可以輕易立刻拿取的副袋（或前袋），一旦雨勢變大決定穿雨衣時，才能立刻拿到。頭燈、行動糧、手套、帽子、藥品之類的東西要放置在頂袋，一個正常的背包一定有水瓶、登山杖等物的固定收納位置，必要時可以運用織帶與扣具額外再加掛其他物品，例如雨傘、外帳等。

因此，你需要好幾個小型的防水收納袋，將上述物品分類收納完畢後，逐一全部放入大背包裡。另外再帶一個小容量的登頂包，在登頂的那一天帶著當天需要的物品。只要調整正確，你的背包應該是重心在肩部下方，並貼近身體，大部分重量依靠腰帶穩固在髖骨的位置，肩帶只是讓背包更穩固的「穿」在身上。

至於背包容量要多大，就看要帶多少東西了。通常夏季的四、五天、有山屋的大眾行程大約 40 ～ 50L 應該夠，同樣行程冬季的話會需要稍大的容量，因為衣物、睡袋等會較厚重一點，大約 55 ～ 60L 夠裝。需要紮營過夜、又喜歡吃好料、又要玩各種主題攝影的話，恐怕隨便都要 75L 以上的容量才夠裝了。

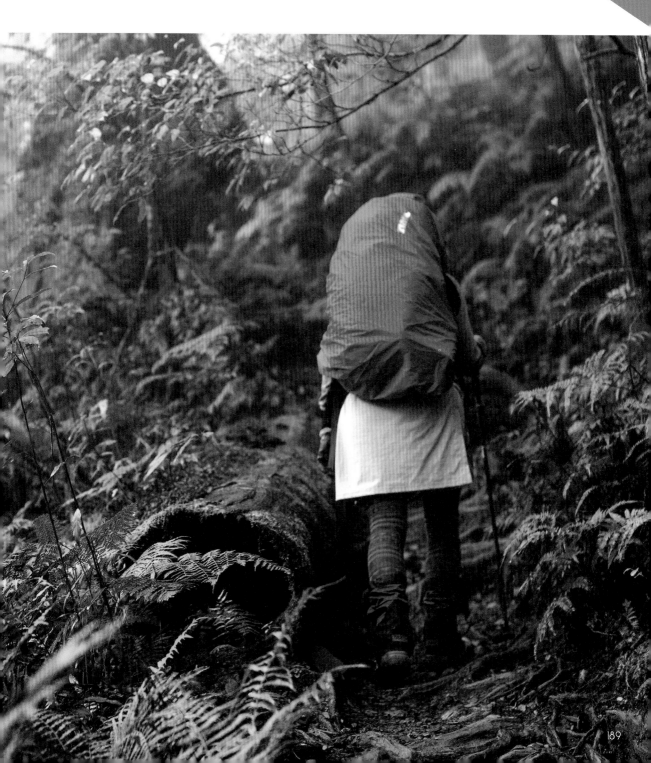

人生第一個背包怎麼決定

有沒有想過像是奇萊南華這種大眾高山行程要使用多大的背包呢？其實，這要看行程如何安排。並不是路線一樣、時間長度一樣，就可以用一樣的背包喔！

例如常見的包吃包住團，不必自備炊具、食材和過夜裝備，連睡袋都免揹的話，那就只剩下零食、雨具、保暖衣物、餐具、備用排汗衣、頭燈、登山杖和錢包，甚至連相機都靠手機替代的話，不管是三天還是四天，我看只需要一個 THULE-Alltrail 35+Stir 15 這二個背包就搞定了。咦！為何要二個包？因為第二天登頂要帶的東西更少啊，只要更小的包就可。

如果同樣是奇萊南華行程，但不睡天池山莊，以野營的方式過夜，所有食宿自理，旅費可以節省很多，但上述裝備之外還要至少多帶帳棚、天幕、地布、睡袋、睡墊、睡袋內套、瓦斯爐或汽化爐、燃料、鍋具、食物、鏟……，同樣也要再加一個小容量的登頂包，就算不揹高階的 DSLR 和鏡頭，也得揹一個容量 60L 以上的大背包吧。

想吃多好決定了背包的重量和體積，想拍多爽就得付出體力，不過這樣的話大背包的容量就要再往上增加了，對於想要攜帶專業攝影器材的重度攝影愛好者來説，其實 85L 的背包也不稀奇，只是愈大容量的背包，裝得愈多重量也愈重，對背包的揹負系統穩定度要求就愈高。

如果只要選一個要怎麼辦呢？以瑞典的 THULE 登山背包為例，對入門者來説，大概是 Versant 系列的 60L 或是 Guidepost 系列的 75L，做為人生的第一個大背包，這二款大背包都是很好的選擇。

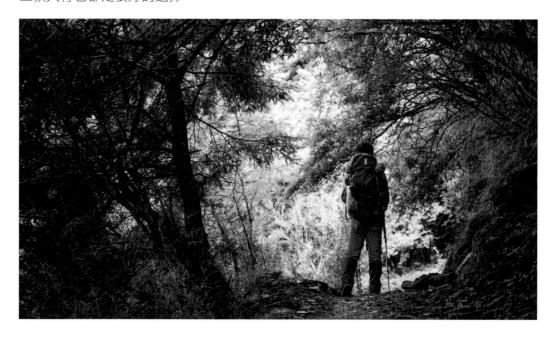

其他

1. 通訊：

以前的手機都沒有現在的智慧型手機厲害，現在的手機不只是通訊工具，也可以利用 GPS 功能定位、依循事先下載完畢的路線航跡，使得手機成為具有導航功能又可以通訊，又可以拍照，有些山頭上甚至有 4G 訊號可以打卡上傳 FB，已成為必備的好用器材，但缺點是大多數手機並不防水耐摔，也頗為耗電，需要攜帶額外行動電源，所以非必要時，還是關閉 WiFi 功能比較省電。

2. 藥物：

除了意外傷害之外，大部分會在高山上需要依賴藥物時，多半是個人用藥的需求，但是在高山地區使用藥物，必須經過醫師許可比較安全。尤其是高山症藥物的用藥安全其實備受質疑，例如「單木斯」就不是每個人都可吃的藥物。做好高度適應，行程規劃合理，不要短時間上升過高過快，並且養成良好的生活習慣，才是避免高山症的根本辦法。

3. 刀具：

工具刀非常好用，多半也非常耐用，有些多功能刀具的妙用非常多。最經典的就是瑞士刀了，經得起時間的考驗，至今仍是許多老人家愛用的玩意兒，當然還有很多種多功能小刀也是不錯的。除了小刀以外，有些中級山行程帶一把大一點的開山刀在披荊斬棘時就得靠它，在溪谷紮營露宿時，需要劈砍乾柴時最好用的也是它。

10

特定主題的拍攝

走入戶外想帶回什麼畫面呢？面對不同主題，雖然有不同的應對方法，但最重要的是：帶回有意義的影像。

拍攝有意義的影像

如何拍攝出一張清楚的影像，並不是什麼艱深的學問，不過能否獲得一張動人的影像，或是一趟行程如何帶回一系列豐富的影像內容，就沒那麼容易了。經常可見到網路上或雜誌裡漂亮的風景，美麗的花草樹木，每一位進入山林戶外的遊人都會隨身攜帶攝影器材，只是器材種類與數量多寡的差異不同。帶得多或少並不等於拍攝的品質好壞，器材等級高低也無關影像的內容品味，那麼，到底要拍些什麼呢？

一趟行程的目的地必定是每位參加者最終一定會拍攝的目標，可能是某座山頭、湖泊、溪流、巨木、或是海岸線等等，但是往往許多人回來後檢視自己的拍攝內容，除了終點的目標物之外，大多是團體照、盯著鏡頭的個人紀念照等，而且多半是相同的姿勢或表情，只是背景不同，由於行程匆忙，趕路居多，所以也無暇仔細的拍攝沿途的一草一木，這樣是不是太可惜了？

例如一趟登山行程中，其實只要多留意，行進的過程就算沒空仔細拍些身旁的小花小草，但仍有許多過程值得一拍，例如整理裝備的過程、料理時的手忙腳亂、人物辛苦的在陡坡上奮力前進、臉上的汗水、手臂用力拉著繩索、登山鞋踏過的足跡，甚至是人物站在岔路口疑惑該往哪裡走的情景……，這些過程如有影像留下，日後檢視時都將是美好的回憶，而這些影像是否堅持一定要畫質超群？我想，其實只要內容生動，那一瞬間的價值才是最大的關鍵。

下面是一些登山行程中值得拍攝的特定主題：

▌低矮的花草

從低矮的小花小草，到高大的千年神木，都是很好的取景素材，這些植物都是很值得欣賞的主題，但是有些種類並不容易見到，有些則只有在特定環境裡才有。先不討論如何找到，就先說明一下找到以後要怎麼拍攝吧！

這類素材拍攝的難題，主要有三個：
1. 所在位置不易取景。
2. 易受風力影響。
3. 環境光照昏暗。

如果可以使用三腳架和多盞離機閃光燈較容易解決這些麻煩。第一個問題主要是因為主角可能過於低矮，鏡頭必須以極低的角度才能拍到理想的構圖，若使用的機種沒有機背螢幕翻轉的功能時，攝影者經常必須全身趴在地上才有可能讓眼睛看著觀景窗，但是現場卻不一定允許攝影者

這樣做，所以只盡量尋找有利拍攝的植株來進行取景。若有適當的三腳架，只要調整好之後，攝影者不必一直趴在地上，或者可以變換身體姿勢，使身體不至因為長時間維持一個不自然的姿勢而僵硬甚至抽筋。

較開闊處可能風力會是影響拍攝的一大因素，因為只要微小的風勢就可能讓這些花草搖晃，如果現場環境允許，可考慮利用身邊的裝備例如大背包來遮擋風勢，或是請同行隊友移動身體也可以嘗試（需注意避免影響光照，或是造成不必要的反射干擾），當然若能等待風勢停止時最好。

至於現場光線不足，這是很常見的情況，所以有時必須以離機的閃光燈補光。而使用閃光燈的另一好處是，可凝結容易晃動的微小主題，這樣的晃動未必是風勢造成喔，自己的雙手也是造成晃動的主要原因。（有時候三腳架不方便使用，或是懶得用，使用閃光燈也能改善。）

📷 攝影小教室

使用閃光燈的時機

1. 減少反差。
若天氣晴朗時現場光太強，物體背光面容易產生深沉的陰影，使用閃光燈控制適當的出力可以降低反差。此時閃光的出力通常以不大於現場光為原則。

2. 光源控制。
若現場昏暗，自然光已無法拍攝時，就必須使用閃光燈作為主要光源。最好能使用二顆離機閃光燈，嘗試多種角度並製造二顆燈的輸出光比。搭配一把反光傘當作照明主燈，考讓畫面更柔和，另一顆則可置於另一側，或是用於製造逆光效果，可以使主體更加立體，氣氛也更好。

高大的喬木

森林中很容易見到高大的樹種，有些造型優美奇特，有些粗壯挺拔，這些動輒數百年上千年的神木，一直都是戶外攝影者喜愛的拍攝題材。霧氣瀰漫的時候，可能無法看清全貌，但仍是拍攝神秘氣氛的好時機。這時最好別站得太遠，因為霧氣讓能見度降低，但雲霧飄蕩的速度其實比我們想像的更快，有層次感的森林和雲霧，也是相當動人的影像。廣角和望遠的鏡頭都有不同的視覺感受，如果不是單獨矗立的一顆樹木，通常想要拍攝完整的樹木外觀並不容易，使用廣角鏡頭通常只能拍到由下往上拍的視角，樹身的線條以及樹梢，往往就是視覺的焦點。而使用長焦距鏡頭時，就得站遠一點，但很多時候未必有適合的取景位置，因此若非空曠的環境，要拍攝單一株高大的樹木並不容易。

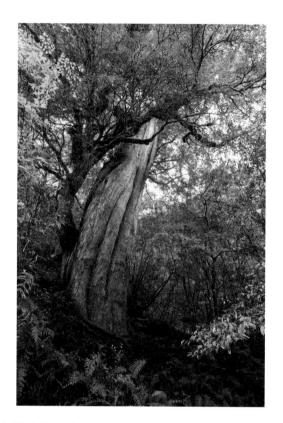

這種題材多半用不到人工光源，一般的閃光燈也無法應付高大的樹木，等待適當的自然光是唯一的方法，只要不是正午的頂光，都是不錯的拍攝時機。

1. 逆光拍攝。

當上午或下午的斜射光線，從樹木的後方往鏡頭方向迎面照射而來時，要移動構圖位置，讓樹木的枝葉或樹幹遮住太陽，不宜直接將太陽拍攝入鏡，否則會有過大反差發生。這種情況通常光線強度變化很大，測光並不容易，得多拍幾張找出最佳表現。

2. 順光拍攝。

順光較容易獲得飽和的色彩，測光也比較容易，但是除非是單獨的一株樹木，否則容易和背景融在一起。

3. 側光拍攝。

這是最容易獲得立體感的光照條件，山區的背景與地形變化很大，側面光很容易獲得極富戲劇性的背景效果，開大光圈製造短景深時，更易凸顯主題。

逆光拍攝

順光拍攝

側光拍攝

4. 陰天拍攝。

反差較小，但是當霧氣瀰漫時，也很容易看不清楚。若無使用三腳架則容易手震，通常會以大光圈設定拍攝。若是樹形特殊或是雲霧飄動快速時，也很容易製造神秘感。測光也不容易，因為畫面暗部較多，直接拍攝通常容易過亮，通常對焦在樹形邊緣，然後再正補償 1~1.5 級 EV 值。

陰天拍攝

野生動物

環境自然原始的戶外，很容易發現各種野生動物，所以不擔心沒有主題，是觀察功力夠不夠好。無論要拍攝哪一種動物，基本功課就是要先懂得觀察，要了解生物的習性，自然環境中的地形、植被可以影響不同種類野生動物覓食與棲息，所以只要了解動物的習性、繁衍的規律，就有機會拍攝到好看的野生動物生態紀錄圖片。

但是不變的真理是，只有完整的自然環境才有多樣化的生態景觀。尤其是夏季的夜晚，在溪邊會很熱鬧，除了昆蟲種類眾多之外，正常健康的生態環境裡還會有各種蛙類、蛇類、鳥類、魚類……，應該是拍不完才對。

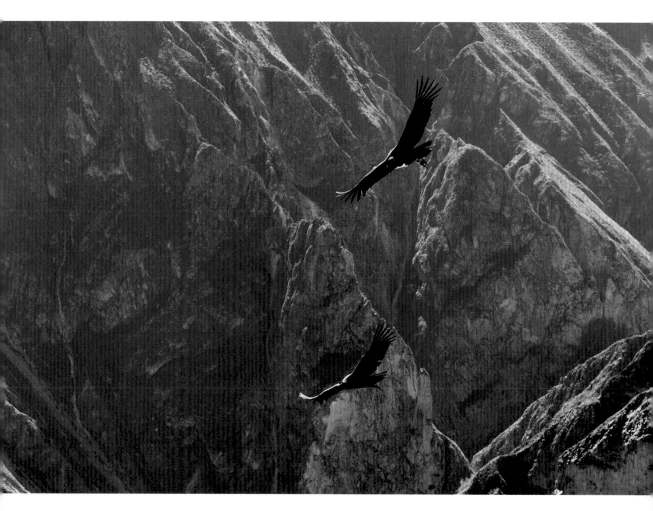

1. 鳥類

這真是很難拍攝的主題，你必須在正確的
季節，先找到目標主角的食物，可預先構
圖，然後等待野鳥入鏡。但是這通常只有
極為短暫的瞬間，攝影者得用肉眼觀察，
判斷鳥兒正往觀景窗中衝去時就立刻按
下快門。

這種主題最好是使用能夠高速過片與快速讀取檔案的相機。由於受限於環境，也不便
使用閃光燈，所以得使用高 ISO 值才能獲得夠快的快門速度。

由於很難靠近野鳥，通常得使用焦距在 200mm 以上的大光圈鏡頭才能拍到，有些水
鳥所處的環境空曠，由於攝影者無從躲藏，所以根本無法靠近，此時只能超望遠鏡頭
才能拍到牠們。除了極少數的夜行性鳥類之外，絕大多數野鳥攝影以自然光拍攝為主，
使用閃光燈的機會極少，甚至不該使用閃光燈，因為強力的閃光可能會影響野生鳥類
的育雛行為。

2. 哺乳類

山中的野生動物眾多，在台灣的野外常見
的哺乳類體型都不大，像是山羌、黃喉
貂、松鼠等，體型稍大一些的台灣獼猴則
十分常見，更大型的台灣水鹿只有在高海
拔的山區才能見到。

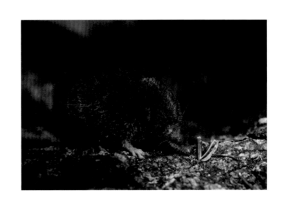

以現今攝影器材的性能要拍到這些動物
已不是很難，但是要拍到精采生動則很不

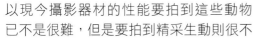

容易。大多數野生動物都會避開和人類接觸，尤其是體型較小的種類，但是山屋附近
或是有人群出沒的地方卻很容易見到牠們，因為有人的地方幾乎就有食物，可能是食
物廚餘，或是遊人刻意餵食，這都不是野生動物該有的正常行為，是人類的干擾才有
的情況。和野鳥拍攝一樣，大部分都是利用鏡頭預先、固定對焦在每一區域，然後等
待快門時機。但是當然也有例外，像是水鹿、獼猴等生物並不懼怕人類，拍攝這種動
物反而要像在人群中拍攝某人一樣，要耐心地和這些動物群混在一起，讓他們習慣鏡
頭的存在，然後就有機會拍到最真實的生態紀錄畫面。

3. 爬蟲類

蜥蜴和蛇也是很常見的物種，當然還有更細的分類，也是不易靠近的爬蟲，尤其是蜥蜴。蛇類比較容易一些，有些種類動作緩慢，比較容易拍攝到。但是爬蟲類沒有任何表情，只能從生體的動作和體表顏色判斷是否健康。長焦距鏡頭也不容易拍到牠們，因為蛇類多半時候都是躲藏在隱密處，偶爾爬出多是為了覓食。

通常夏季的夜晚比較容易拍到蛇類活動，尤其是靠近水源附近。其實人類很難靠近蛇類，如果是二人一起在野外活動時，可一人手持鏡頭小心靠近，另一人則手持閃光燈在鏡頭的側面負責打光，這樣比較容易成功。

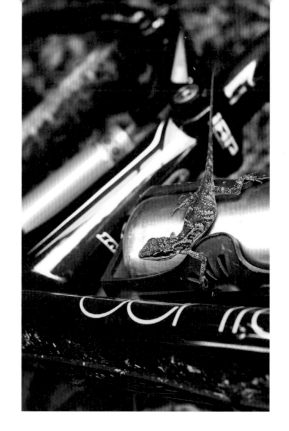

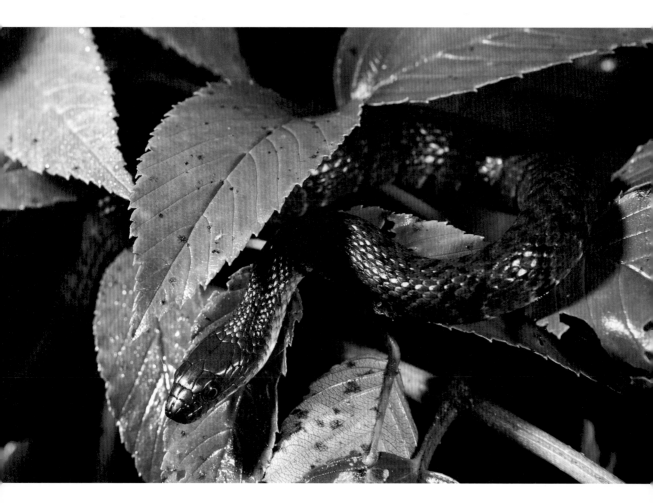

4. 兩棲類

各式蛙類是最常見的兩棲類了，在溪邊經
常容易看見各式蛙類，體型都不大，對於
鏡頭也不太敏感，是比較容易拍攝到的野
生動物。各種焦段都有可能拍攝到蛙類的
身形，但是使用中等焦距的變焦鏡頭會比
較好用些。蛙類的叫聲很容易讓你找到牠
的位置，如果數量很多，通常也會有蛇類
在附近出沒，的確有機會在一夜之間拍到
二個物種，甚至是一同出現的畫面喔！

5. 昆蟲

使用微距鏡是必要的，搭配離機閃光燈可使得現場光線更明亮，以及更有氣氛。有些
會飛行的昆蟲也並不容易靠近，像是蝴蝶、蜻蜓之類，要使用長焦距的微距鏡較有機
會，而有些身體會反光的種類可能會反射出閃光燈的光源，尤其是微距鏡專用的環形
閃光燈，這種閃光燈出力都不強，也只有這一種作用，所以這種裝備其實並不太好用。

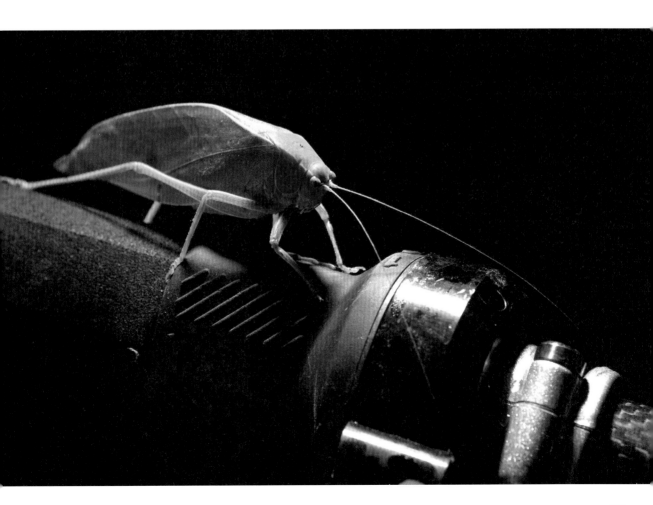

5. 海洋生物

海洋裡的生物族群數量比陸地上更多，只是拍攝難度遠大於陸地上的拍攝。一般的拍攝多半指的是在潮間帶的短暫觀察，或是浮潛在珊瑚礁上方手持防水相機向下拍攝海中珊瑚和魚類。拜潛水裝備普及與進步之賜，現在進入海中拍攝的門檻比起過去已經大幅降低，只是潛水本身是一門學問，是需要上課取得潛水員資格才能揹著氣瓶下海的，還好這也不難。只要使用輕便型相機搭配專用防水殼，外加二盞輕量級水中閃光燈，其實也可以拍出色彩繽紛的漂亮畫面了，水中攝影最大的問題在於色溫、能見度、穩定性。

1. 色溫：

陽光射入海水後，紅色光在短短 3、4 公尺之間就會消失了，綠色光會深一些，最後只剩下藍色光（所以水面上看到的海面是藍色的）。因此一般浮潛時手持相機向水中拍攝時，大概都是 3、5 公尺之間的範圍，畫面顏色總是偏青綠色。最簡單的改善方式是使用紅色濾鏡，裝在鏡頭前面。效果最好的方式為搭配使用水中閃光燈（缺點是很昂貴）。

2. 能見度：

水中懸浮微粒太多或是污染嚴重時，能見度不佳，使用任何器材都沒有幫助，只能選擇適當的時機和地點。

3. 穩定性：

水中穩定身體的能力很重要，這稱為「中性浮力」，就是維持在水層中不上飄也不下沉的狀態，這是潛水活動最重要的基本技巧之一。

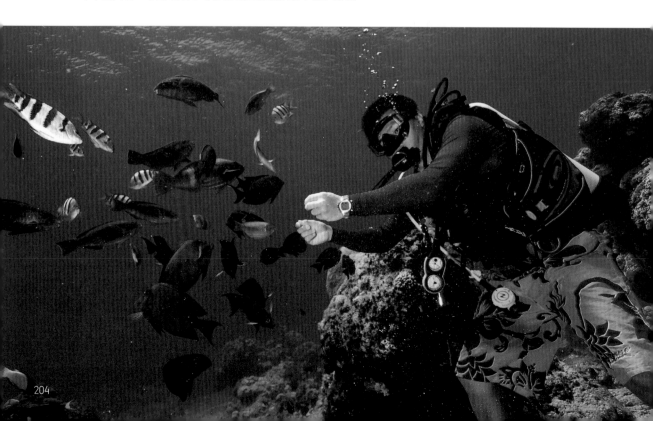

▍人物

在戶外環境拍攝人物不該只是紀念照，也未必是唯美的人像沙龍照，人物和環境之間的關係與互動，也是值得拍攝紀錄的瞬間。例如像是登山者登頂瞬間的興奮表情與動作、隊友之間的擊掌祝賀、伸手扶助他人，又或者是判讀地圖的專注表情、人物經過特殊地形的肢體動作……，這些都比千篇一律的紀念照更值得留下。

如果單純是一張紀念照，背景是襯托人物而存在，人物的輪廓與背景互相不干擾，是理想紀念照的第一個條件。然後才是曝光正確與否，而曝光通常是相機本身內建的拍攝模式就能控制的，而且數位相機拍攝完畢立即就能檢視，就算曝光不正確，立即就可以手動增減修正。拍攝人物主要是為了凸顯主角在環境中的存在，還是只為了留下人物的身影，這是二個不同的概念。如果是前者，顯然人物與背景環境之間的關係就必須被拿捏，這也是在一般戶外活動中，出現最多的拍攝主題。

人物要拍得清楚當然也有一些攝影基本功得注意：

1. 光源：

人物的臉部和身體邊緣的輪廓，應該是光源控制較重要的部分，頂光是最不好的光質，容易在臉部留下帽子或額頭的陰影，順光最容易讓人物清楚，側光較有立體感，而人物走在稜線上時的逆光取景最容易凸顯輪廓。

2. 快門瞬間：

通常近距離時的臉部表情變化，或人物行走經過某個特定位置時，是按下快門的好時機。

3. 視覺焦點：

最佳的對焦點有時不一定是人物眼睛，有可能是沉重的背包，或是登山鞋等。

夜晚

戶外環境裡幾乎一半的時間是暗夜，夜間景觀也是戶外攝影經常會拍攝的主題，只是多半都是開闊的大景。由於光線不足，使用三腳架是必須的，使用腳架可以做長時間的曝光而不造成畫面的晃動，但是腳架本身也造成攝影者的額外負擔，重量輕又夠穩的腳架價格都不低，不過使用腳架總是能夠解決光線不足的問題，又能夠兼顧景深，因此某些場合若沒有腳架也是無法拍攝的，例如夜景或昏暗的溪谷。

若是要拍攝高山的星空軌跡，則曝光時間更久。除了搭配快門線之外，有時得考慮電池的續航力是否足夠。因為光線是會在感光元件上累積的，所以曝光時間長短的掌握是最重要的關鍵。但是需注意曝光時間愈久，愈容易產生雜訊。以及周遭環境是否有不必要的多餘光源（光害）。當夜晚來臨時，太陽在地平線以下，此時的自然光為月光，基本上月光是月球反射太陽的光線，只是微弱無數倍，但是只要沒有其他人工光害的影響，經過長時間的曝光後天空也會在畫面上看起來是清澈的藍色（這個和相機等級有直接關係）。

地景

壯麗的山峰和開闊的海洋，都是戶外攝影
最重要也是最吸引人的主題，畢竟漂亮風
景人人都愛，揹負沉重的攝影器材就是為
了拍攝各地的美麗風景。首先要找到場
景，這當中的困難與風險在前面幾章已經
提過，都有解決之道。除此之外，拍攝時
最該被提醒的是取景。經常容易犯的錯誤
是使用廣角鏡頭，遠景與近景全部都拍進
畫面內。這樣容易造成視覺的錯亂。

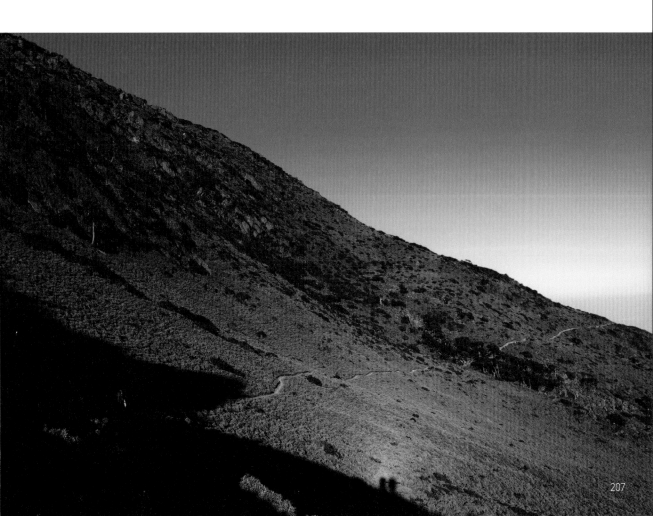

構圖時應該要考慮的因素與順序是：

1. 視覺焦點：

例如變化萬千的雲層、壯觀山巒的起伏、海闊天空的視野等，這些都是很好的襯托，但是由於都很開闊，最好是在這麼開闊的場景中有一個明顯的視覺焦點會比較生動，例如雲層當中有豐富色彩的光線射出，開闊的山丘上有活動的人物，水面上的竹筏等。

2. 畫面的平衡：

並不是只要觀景窗中看到的主角或是視覺焦點合焦清楚了就按下快門，總是要考慮一下平衡感。例如畫面中有地平線，人物主角在地平線的下方，地面和天空的比例如果是 1：1 就不好看了吧，若是天空佔比減少到只剩下 1/3 就比較協調一些。又或者是焦點主角盡量不要放在畫面的正中央，這樣會顯得有些呆板，依現場活動的狀況或是主角的線條方向，想像在觀景窗中有的井字型的假想線，讓焦點放在「井字型」的四條直線交叉的點上，也是比較協調的主角焦點位置。

3. 故事的營造：

未必每一張畫面的內容都是縮光圈，全景深到底，雖然這樣很清楚，但是我們一趟出門不會只拍一張圖，所以會思考如何讓其中幾張圖的內容更有些故事性或是視覺張力。例如以我們拍攝場景中某一主角，距離貼近一些，光圈開大，讓背景模糊些但是仍然可以辨識，這樣就比較凸顯該主題在該場景中，會更能吸引人們注意的眼光。

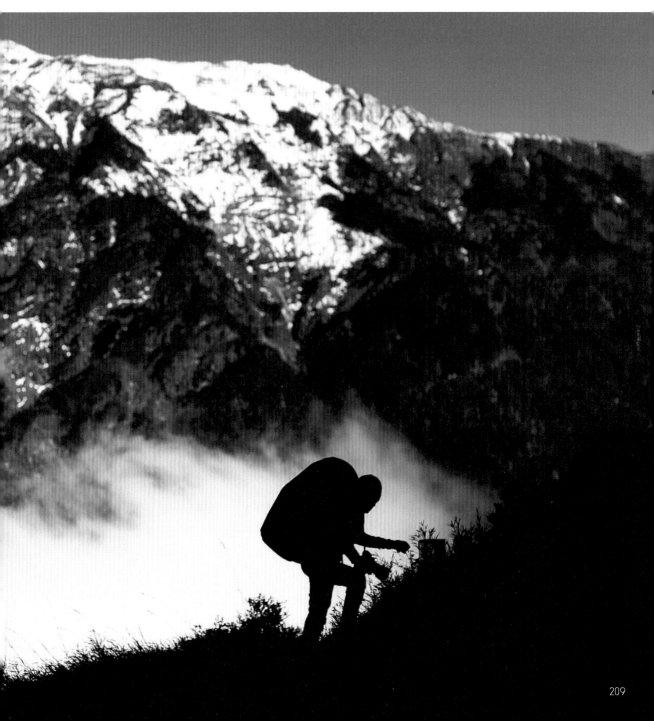

戶外攝影實戰祕笈
帶你從海底拍到山頂

裝備器材　攝影技巧　野外知識　——一步一步教你拍出高品質的作品

作　　　者	邢正康		總 代 理	三友圖書有限公司	
特 約 編 輯	楊志雄		地　　　址	106台北市安和路2段213號4樓	
美 術 設 計	黃珮瑜		電　　　話	(02) 2377-4155	
校　　　對	楊志雄、林憶欣		傳　　　真	(02) 2377-4355	
			E - m a i l	service@sanyau.com.tw	
發 行 人	程顯灝		郵 政 劃 撥	05844889 三友圖書有限公司	
總 編 輯	呂增娣				
主　　　編	徐詩淵		總 經 銷	大和書報圖書股份有限公司	
編　　　輯	林憶欣、黃莛匀、		地　　　址	新北市新莊區五工五路 2 號	
	林宜靜、鍾宜芳		電　　　話	(02) 8990-2588	
美 術 主 編	劉錦堂		傳　　　真	(02) 2299-7900	
美 術 編 輯	曹文甄、黃珮瑜				
行 銷 總 監	呂增慧		製 版 印 刷	卡樂彩色製版印刷有限公司	
資 深 行 銷	謝儀方、吳孟蓉				
			初　　　版	2019 年 01 月	
發 行 部	侯莉莉		定　　　價	新台幣 420元	
財 務 部	許麗娟、陳美齡		I S B N	978-957-8587-57-1（平裝）	
印　　　務	許丁財				
出 版 者	四塊玉文創有限公司				

http://www.ju-zi.com.tw

三友圖書
友直 友諒 友多聞

國家圖書館出版品預行編目（CIP）資料

戶外攝影實戰祕笈：帶你從海底拍到山頂　裝
備器材、攝影技巧、野外知識，一步一步教你
拍出高品質的作品 / 邢正康 作 . -- 初版 . --
臺北市：四塊玉文創，2019.01
　　面；　公分

ISBN 978-957-8587-57-1（平裝）

1.戶外攝影 2.攝影技術

953.1　　　　　　　　　　　　107022906

三友圖書有限公司 收
SANYAU PUBLISHING CO., LTD.

106　台北市安和路2段213號4樓

三友圖書
讀書俱樂部

購買《戶外攝影實戰祕笈：帶你從海底拍到山頂 裝備器材、攝影技巧、野外知識，一步一步教你拍出高品質的作品》的讀者有福啦，只要詳細填寫背面問券，並寄回三友圖書，即有機會獲得「台灣THULE總代理 忠欣股份有限公司」贊助精美好禮！

【THULE】
STIR 15 公升背包
（贈品顏色以實際提供為準）

價值2000元，共5名

活動期限至2019年3月12日止

親愛的讀者：

感謝您購買《戶外攝影實戰祕笈：帶你從海底拍到山頂 裝備器材、攝影技巧、野外知識，一步一步教你拍出高品質的作品》一書，為回饋您對本書的支持與愛護，只要填妥本回函，並於 2019 年 3 月 12 日前寄回本社（以郵戳為憑），即可參加抽獎活動，並有機會獲得「【THULE】STIR 15 公升背包」（共 5 名）。

姓名 ＿＿＿＿＿＿＿＿＿＿＿＿＿ 出生年月日 ＿＿＿＿＿＿＿＿＿

電話 ＿＿＿＿＿＿＿＿＿＿＿ E-mail ＿＿＿＿＿＿＿＿＿＿＿

通訊地址 ＿＿＿＿＿＿＿＿＿＿＿＿＿＿＿＿＿＿＿＿＿

臉書帳號 ＿＿＿＿＿＿＿＿＿＿＿＿＿＿＿＿＿＿＿＿＿

部落格名稱 ＿＿＿＿＿＿＿＿＿＿＿＿＿＿＿＿＿＿＿＿

1 年齡
□ 18 歲以下 □ 19 歲～ 25 歲 □ 26 歲～ 35 歲 □ 36 歲～ 45 歲 □ 46 歲～ 55 歲
□ 56 歲～ 65 歲 □ 66 歲～ 75 歲 □ 76 歲～ 85 歲 □ 86 歲以上

2 職業
□軍公教 □工 □商 □自由業 □服務業 □農林漁牧業 □家管 □學生
□其他 ＿＿＿＿＿＿＿＿＿＿＿＿＿＿＿＿＿＿

3 您從何處購得本書？
□博客來 □金石堂網書 □讀冊 □誠品網書 □其他 ＿＿＿＿＿＿＿
□實體書店 ＿＿＿＿＿＿＿＿＿＿＿＿＿＿＿＿＿＿＿

4 您從何處得知本書？
□博客來 □金石堂網書 □讀冊 □誠品網書 □其他 ＿＿＿＿＿＿＿
□實體書店 ＿＿＿＿＿＿＿ □FB（三友圖書 - 微胖男女編輯社）
□好好刊（雙月刊） □朋友推薦 □廣播媒體

5 您購買本書的因素有哪些？（可複選）
□作者 □內容 □圖片 □版面編排 □其他 ＿＿＿＿＿＿＿＿＿＿

6 您覺得本書的封面設計如何？
□非常滿意 □滿意 □普通 □很差 □其他 ＿＿＿＿＿＿＿＿＿＿

7 非常感謝您購買此書，您還對哪些主題有興趣？（可複選）
□中西食譜 □點心烘焙 □飲品類 □旅遊 □養生保健 □瘦身美妝 □手作 □寵物
□商業理財 □心靈療癒 □小說 □其他 ＿＿＿＿＿＿＿＿＿＿

8 您每個月的購書預算為多少金額？
□ 1,000 元以下 □ 1,001 ～ 2,000 元 □ 2,001 ～ 3,000 元 □ 3,001 ～ 4,000 元
□ 4,001 ～ 5,000 元 □ 5,001 元以上

9 若出版的書籍搭配贈品活動，您比較喜歡哪一類型的贈品？（可選 2 種）
□食品調味類 □鍋具類 □家電用品類 □書籍類 □生活用品類 □DIY 手作類
□交通票券類 □展演活動票券類 □其他 ＿＿＿＿＿＿＿＿＿＿

10 您認為本書尚需改進之處？以及對我們的意見？
＿＿＿＿＿＿＿＿＿＿＿＿＿＿＿＿＿＿＿＿＿＿＿＿＿＿

＊本回函得獎名單公布相關資訊＊

得獎名單抽出日期：**2019 年 3 月 29 日**

得獎名單公布於：臉書「三友圖書 - 微胖男女編輯社」：https://www.facebook.com/comehomelife/
痞客邦「三友圖書 - 微胖男女編輯社」：http://sanyau888.pixnet.net/blog

感謝您的填寫，您寶貴的建議是我們進步的動力！